COMPLETE LEARN TO PLAY RHYTHM GUITAR MANUAL
完全入門 24課

節奏吉他
完全入門24課

U0051438

詳盡的音樂節奏分析、影音示範

類型常用音樂風格吉他伴奏方式解說

活用樂理知識‧伴奏更為生動

立即觀看！

顏鴻文 編著

內含影音教學 QR Code

自序

作者簡歷

經　　歷：1989年 — 學習爵士鼓。
　　　　　1994年 — 學習吉他。
　　　　　1998年 — 開始吉他教學。
　　　　　2010年 — YAMAHA PCM系統・吉他講師合格。
教學年資：19年。

　　歷經了數個寒暑，從我還沒當父親到現在小孩已經小一了，經過了無數次的校對、修改與測試，終於完成了這本吉他教材。編寫這本書的動機很簡單，因為每次我在上課時，總要一直重複地寫要補充的內容，於是就將上課的筆記整理起來，寫著寫著這本書就誕生了。但這不代表市面上的吉他教材不好，畢竟在我學習吉他的過程中，它們總是盡責的陪伴我、教導我，因為這些教材各有各自的優點，且大多都只呈現結果，但對於基礎的訓練與過程略嫌不足。因此，本書在編輯時，特別強調的學習吉他時，應該歷經的「過程」與「訓練」。不過本教材僅針對吉他的伴奏部份編寫，至於更深入的伴奏篇與旋律篇等以後有機會再編寫。

　　或許很多人會問：「為何書裡沒有練習的流行歌曲？」理由很簡單，因為我不知道大家喜歡什麼歌！新歌還是舊歌？是國語、西洋還是日文？況且，大家喜愛的曲子，在市面上的歌本還是網路上都可以找的到。於是我把本書的重點放在教導如何看到歌譜就能彈奏，強烈地建議各位，在學習本教材時不可囫圇吞棗地死記，一定要思考，才能真正地學習音樂、享受音樂的帶來的樂趣。

　　我在編輯本書時，無論在內容、範例、樂理、技巧等方面，都花了相當多的時間去思考、找資料、整理，只求能夠將完整的、正確的與有系統的內容給大家，各位從本書的內容中應該可以感受到我很盡心盡力地完成這本教材。不過單靠我一人的能力，難免會有所遺漏，還請各位多多包涵。

　　感謝麥書文化的支持，在這出版業的寒冬中仍願意給我機會，一起合作出版，並給我很多寶貴意見，尤其是影音這部份，更是我最不擅長的領域，他們仍不厭其煩、耐心的指導，沒有他們的幫忙，這本著作就無法問世了。

　　最後，謝謝各位對我的愛載與支持，如果大家對內容上或音樂上有任何的想法或問題，歡迎不吝賜教。

<div align="right">顏鴻文</div>

給「初學者」的建議：

對於剛接觸吉他的初學者，最常遇到的就是「心有餘而力不足」的情形，即手指無法隨心所欲地按到想要的位置。因此，建議各位在剛學習吉他時不要急著去背音階、和弦，而是要先把手指頭訓練聽話，因此「暖指運動（Warming Up）」的練習千萬不能偷懶，而且要練習的很徹底。務求能在眼睛不看的清況下，手指能隨心所欲地按到想要的位置。

一定要「唱譜」：

唱譜的目的是為了訓練各位的節奏感、律動感（Groove），進而提升對音樂的感覺。因此，在彈琴時一定要唱譜，但並不是那種毫無感覺，為唱譜而唱的念譜，而是要像唱歌般，有抑揚頓挫，身體想隨之起舞的唱譜。

不要「死背」位置：

吉他與鋼琴最大的不同點，就是鋼琴的音是一個蘿蔔一個坑，而吉他是同一個音高有很多位置，因此同一個樂句在在鋼琴鍵盤上只有一種彈法，但在吉他指板上卻有一種以上的彈法，而六線譜（TAB）所表達的只有眾多彈法中的一種並非全部，僅供參考用，千萬不要去依賴甚至死背位置。死背位置會讓你沒有音、樂句與和聲…的概念，或許可讓你在短時間內有成就感或大出風頭，但對於學習音樂上一切的幫助都沒有，與其要花那麼時間去背吉他的指板位置，還不如把這些時間拿來練習基本功。如果彈琴時遇到六線譜時，建議各位一定要把對應的音找出來，一面唱著音，一面參考六線譜的手法練習。

關於「樂理」的運用：

我常跟學生解釋：「學習樂理的目的，並不是要知道該怎麼彈，而是去知道『什麼不能彈』。」想像一下，假設有一對兄弟，爸媽交代哥哥「一切只能按照他們的安排去做」；另外交代弟弟「只要不違反他們的規定，其它的隨便他做」。結果是哥哥還是弟弟的生活會較多彩多姿呢？因此，在彈奏樂器時，只要不與避彈音抵觸，原則上你想怎麼彈都可以，只要是這個感覺是你所要的。

關於「音樂型態」：

現今的音樂型態已多元化，單純的音樂型態已很少遇見。因此在學習節奏型態時，該注意的是整體的節奏感覺，至於單一樂器的彈法，則不用太鑽牛角尖，一切還是以感覺為主。

目錄

本書單元索引

本書使用說明

學習者可以利用行動裝置掃描「課程首頁左上方的QRCode」，即可立即觀看
該課的教學影片及示範。也可以掃描右方QR Code 或輸入短網址，連結至教
學影片之播放清單。

goo.gl/KMnaz3

每一課都有精心編寫的範例樂句，讓讀者可以循序漸進學習並多加練習。請對
照每一範例所標示的曲序 ，聆聽並跟著練習，這樣更有助於您的學習。

完整的範例音檔（MP3）請至「麥書文化官網－好康下載」處下載，共有10個
壓縮檔。（須加入麥書官網免費會員）

goo.gl/DW8c5k

學習前的準備

RHYTHM GUITAR

認識吉他

常見的吉他可分為「原聲吉他(Acoustic Guitar)」與「電吉他(Electric Guitar)」。原聲吉他常看到的有民謠吉他(Folk Guitar)與古典吉他(Classic Guitar)。

認識民謠吉他

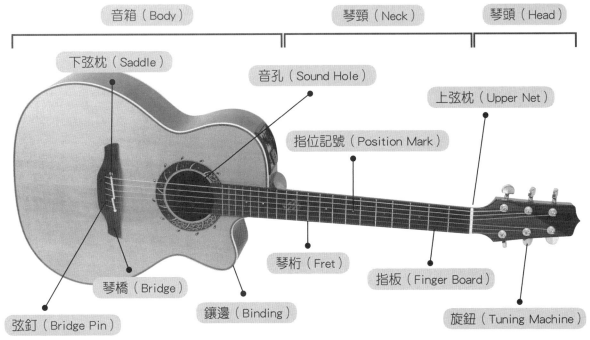

※桁：音ㄏㄥˊ，"橫木"之義。至於「琴衍」一詞，應該是「琴桁」的誤用。

民謠吉他與古典吉他的比較：

	相異處	民謠吉他	古典吉他
1	弦及音色	使用鋼弦，音色清亮、清脆，適合伴奏	使用尼龍弦，音色渾厚、圓潤，適合主奏
2	指板	較窄、有弧度	較寬、平坦
3	琴頭	平板式	凹槽式
4	裝弦系統	用弦釘與弦珠固定	用纏繞方式
5	琴頸長度	14格	12格
6	力木	X型(較強的支撐力)	扇型(較好的共鳴度)
7	調整桿	幾乎都有(便宜的除外)	幾乎沒有(高級的除外)

認識電吉他

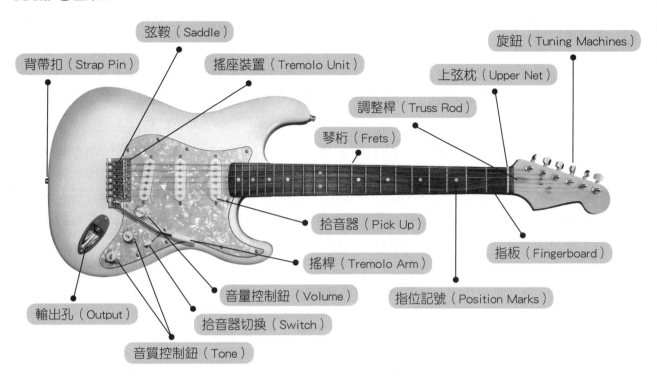

弦鞍（Saddle）
背帶扣（Strap Pin）
搖座裝置（Tremolo Unit）
旋鈕（Tuning Machines）
上弦枕（Upper Net）
調整桿（Truss Rod）
琴桁（Frets）
拾音器（Pick Up）
搖桿（Tremolo Arm）
指板（Fingerboard）
輸出孔（Output）
音量控制鈕（Volume）
指位記號（Position Marks）
拾音器切換（Switch）
音質控制鈕（Tone）

　　因為電吉他的外型對音色的影響不大，所以電吉他的造型可說是包羅萬象，也因此我們在分類時大多以搖座型態來區分：

小搖座：即傳統搖座。此種搖座只能讓搖桿往下壓（使音變低）。通常都用來做顫音效果（Vibrato），音的穩定度與延音性介於大搖座與無搖座的系統之間，為目前最多人使用的搖座系統。

大搖座：此種搖座是Floyd Rose發明。此種琴會在搖座後端的Body上挖凹槽，使得搖桿除了可往下壓外（使音變低）外，還可以往上拉（使音變高），使吉他的變化更加豐富。此種搖座的缺點就是容易跑音，因此在吉他的上弦枕處會使用鐵片固定，以防止走音。

無搖座：此系列的琴將下弦枕固定在琴身上，因此音的穩定度與延音性是三種搖座中最好的。

《小搖座》　　　　　　　　《大搖座》　　　　　　　　《固定搖座》

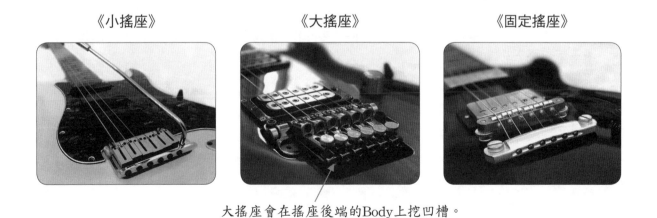

大搖座會在搖座後端的Body上挖凹槽。

吉他選購

　　「工欲善其事，必先利其器」，在教學的過程中，常常遇到有滿腔熱忱，卻因使用不良的吉他而被澆熄的學生。因此，筆者整理幾個選購吉他時的方向與注意事項，希望對大家有幫助。

1、 預算

預算的考量，目的是為了要區分所購買的吉他是單板（Solid Wood）還是合板（Laminate）。所謂「單板」就是用原木做成板子；「合板」就是一種將「剩料」加工壓製而成的板子，當然隨著剩料的不同，合板本身也是有分等級的。因此，在選購時可先斟酌預算，如果經濟許可，請盡量選擇單板琴，如果只能購買合板琴，請不要挑最便宜的。另外，除非你真得很喜歡那種顏色，否則盡可能選擇原木色的，因為除了木料可能較差外，太厚的漆也會影響吉他的音色。

2、音色

選購吉他時，一定要試彈，且多選擇幾把來比較音色與手感好壞。理論上，琴身愈大，共鳴會愈好；且單板琴的音色會優於合板琴。

3、琴頸與弦距

將吉他的音調準後，正常的琴頸應該是稍微向前傾的，如果太多會使得弦距過高而不易彈奏；如果不足或往後仰，則會造成打弦的現像。如果僅是單純的前傾或後仰，則請店家調整；但若是呈波浪狀或是兩側彎曲的幅度不同，則表示吉他的品質不良。

4、琴桁

在琴頸調整好，音也調準了之後，可以每一弦、每一格彈奏看看是否會發出怪音，如果會，代表琴頸須再調整或吉他本身的琴桁的高度不一，若是琴桁問題，則會影響日後吉他的彈奏表現。

5、外觀

仔細觀察吉他的外觀是否有碰撞的痕跡，烤漆是否均勻、表面是否光滑，木頭黏接處是否完好，尤其是琴橋與面板是否有縫細。

6、外接設備

若要用於舞台表演，可選擇可外接的琴，這或許會使預算增加。如果是面單板且可外接的琴，建議不要低於1萬元，因為可能琴的音色打折外，又因為拾音器的等級不夠，導致外接後的聲音也不好，那就得不償失了。當然，也可以先選擇一把不錯、但沒外接的琴，改天再另外購買音孔式拾器，也是不錯的方式。

吉他的周邊配備

調音器(Tuner)

為吉他手必備的工具。它可確保琴的音準,進而培養你的音感,調音器有很多款式,此為目前最流行也最為方便的夾式調音器。

節拍器(Metronome)

為吉他手必備的工具。它可訓練初學者對節拍的敏銳度與穩定度,市面上有很多款式,也有與調音器結合在一起的。

移調夾(Capo)

為初學者必備的工具。它可幫我們將歌曲移調或將困難的歌曲簡單化。但提醒各位太依賴移調夾,會妨礙進步喔!

拾音器(Pickup)

類似麥克風,將吉他的聲音收集後,透過擴大機將聲音放大,為舞台表演時的必備的工具。木吉他的拾音器大致可分為琴橋式、吸附式與響孔式三種。

◀響孔式

◀琴橋式　　▲吸附式

等化器(Equalizer)

簡稱「EQ」。此設備須搭配拾音器一起使用,其作用是將拾音器收集來的訊號,作低頻、中頻、高頻與音量大小的調整。近年來大多內建調音器,使得使用上更加便利。

彈片(Pick)

又稱「義甲」,用來代替手指撥弦的工具,尤其在刷節奏或彈Solo時更是好用。另有一種直接戴在手指上的「指套」,深受彈奏Finger-style的人士喜愛。

音孔蓋(Soundhole Cover)

將它裝在音孔上,可防止吉他外接表演時不必要的回授(Feedback)。

導線(Cable)

用來連接吉他與擴大機,以將拾音器收集來的聲音透過導線傳送到擴大機放大。導線品質的優劣對於聲音的好壞影響很大,因此建議不要買太差的。

基礎樂理

為了便於區別許多的樂音，就分別為各個音取上名字，稱為「音名」，也就是我們在鋼琴所看到的那七個白鍵：C、D、E、F、G、A、B，之後又會一直循環。而「唱名」是為了讓我們在唱譜時能更加的方便而發明。

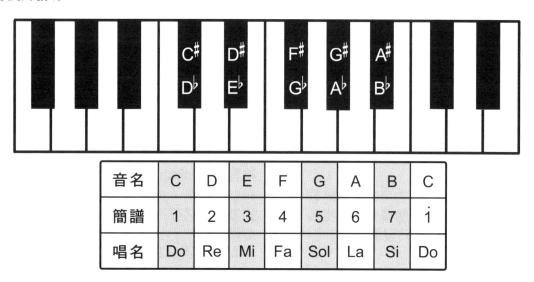

音名	C	D	E	F	G	A	B	C
簡譜	1	2	3	4	5	6	7	i
唱名	Do	Re	Mi	Fa	Sol	La	Si	Do

全音與半音：

從上面的鋼琴鍵盤圖中，可以發現在任二個相鄰的音之中只有（E-F）與（B-C）之間沒有黑鍵區隔，其他的相鄰音之中都著隔一個黑鍵。我們就把（E-F）與（B-C）這種稱為「半音」（Semi-tone），其它的我們稱為「全音」（Whole-tone）；一個全音等於二個半音，但在吉他指板上，相鄰一格為半音，相差二格為全音。

音的變化記號

♯	升半音(Sharp)記號	將音「升高」半音（多一格）
♭	降半音(Flat)記號	將音「降低」半音（少一格）
♮	本位(Natural)記號	取消♯/♭記號

※遇到♯或♭後，在同小節內再遇到同一音時，須跟著♯或♭，除非遇到♮；
當經過小節線後，則取消先前的♯或♭。

$$3\ {}^{\sharp}2\ 3\ 2\ {}^{\flat}{}^{\natural}2\ 7\ {}^{\sharp}2\ 3\ \mid\ 2\ 1\ —\ —\ —\ \mid$$

└─（需自動升半音） └─（已過小節線，自動取消）

如何讀譜

在演奏吉他時，常用的譜有三種：五線譜、簡譜與六線譜。

五線譜（Staff）：

在五線譜中，吉他使用的是「高音譜記號」（Treble Clef），因為高音譜記號是從「g」字變形而來，所以又稱為「G譜號」。

簡譜：

以數字1、2、3、4、5、6、7分別代表Do、Re、Mi、Fa、Sol、La、Si，高八度時在數字的上方點一個黑點，低八度時則在下方點一個黑點；而0代表休止符。

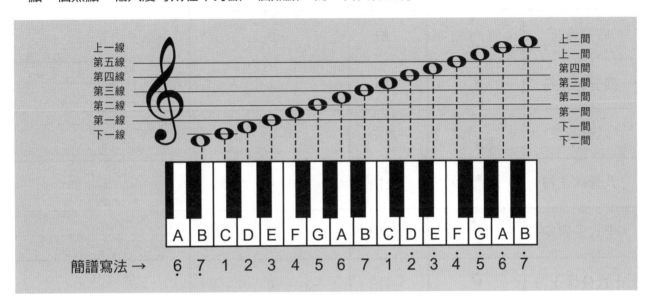

六線譜（Tablature，縮寫為TAB）：

六線譜是一種專為吉他設計的記譜系統，共六條線，由上至下分別代表吉他上的1~6弦（細~粗），線上標示的數字，則告訴我們該按這條弦的第幾格。

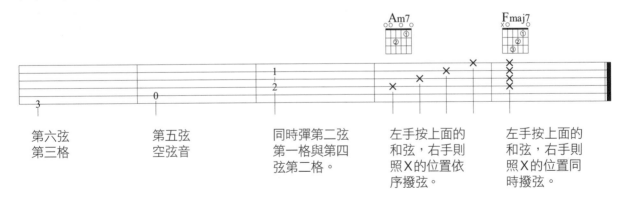

| 第六弦
第三格 | 第五弦
空弦音 | 同時彈第二弦
第一格與第四
弦第二格。 | 左手按上面的
和弦，右手則
照X的位置依
序撥弦。 | 左手按上面的
和弦，右手則
照X的位置同
時撥弦。 |

音符與休止符（下表以四分音符為時值單位）

名 稱	五線譜	時 值	簡 譜	六 線 譜
全音符	𝅝	4拍	\| 1 — — — \|	
全休止符	▬	4拍	\| 0 0 0 0 \|	
二分音符	𝅗𝅥	2拍	\| 1 — \|	
二分休止符	▬	2拍	\| 0 0 \|	
四分音符	♩	1拍	\| 1 \|	
四分休止符	𝄽	1拍	\| 0 \|	
八分音符	♪	1/2拍	\| 1 \|	
八分休止符	𝄾	1/2拍	\| 0 \|	
十六分音符	♬	1/4拍	\| 1 \|	
十六分休止符	𝄿	1/4拍	\| 0 \|	

附點拍子(·)：時值為前一音符(休止符)的一半。

名稱	五線譜	時 值	簡譜
附點二分音符	𝅗𝅥·	3拍（2拍+1拍）	1 — —
附點二分休止符	▬·	3拍（2拍+1拍）	0 — —
附點四分音符	♩·	1又1/2拍（1拍+1/2拍）	1·
附點四分休止符	𝄽·	1又1/2拍（1拍+1/2拍）	0·
附點八分音符	♪·	3/4拍（1/2拍+1/4拍）	1·
附點八分休止符	𝄾·	3/4拍（1/2拍+1/4拍）	0·
複附點四分音符	♩··	1又3/4拍（1拍+1/2拍+1/4拍）	1··

三連音拍子(Triplet)

名稱	五線譜	時值	簡譜
二分音符三連音		4拍	
四分音符三連音		2拍	
八分音符三連音		1拍	
十六分音符三連音		1/2拍	

圓滑線與連音線

圓滑線（Slur）：弧線前、後不同音，把弧線內的音用捶、勾、滑、推等方式圓滑地演奏出來。

連音線（Tie）：弧線前、後相同音，後音為前音的延續，只需彈奏第一個音，後面的音只需數拍不需
彈奏。因此

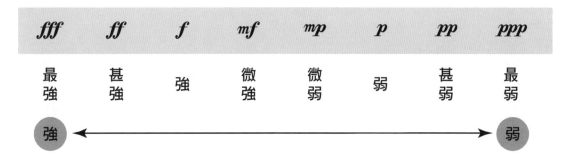

力度的記號

$f\!f\!f$	$f\!f$	f	mf	mp	p	pp	ppp
最強	甚強	強	微強	微弱	弱	甚弱	最弱

強 ←——————————————————→ 弱

反覆記號與常用術語

反覆記號

記號	名稱	說明
‖: :‖	反覆記號(Repeat)	此段再彈奏一次
𝄋	反覆記號(Segno)	回到前面𝄋處開始彈奏
D.S.	Da Segno	回到前面𝄋處開始彈奏(同上)
D.C.	Da Capo	從頭開始彈奏
⌐1(或2)	房、次(Volta)	第1次走第1房，反覆後走第2房
⊕	結尾記號(Coda)	直接跳到下一個⊕處繼續彈奏
N/R	No Repeat	1.遇到Repeat不再反覆　2.直接跳入2房
W/R	With Repeat	一定要再Repeat(可不寫)
al ⊕	al Coda	反覆後遇到⊕時直接執行(可不寫)
al Fine	al Fine	反覆後遇到 Fine 就結束

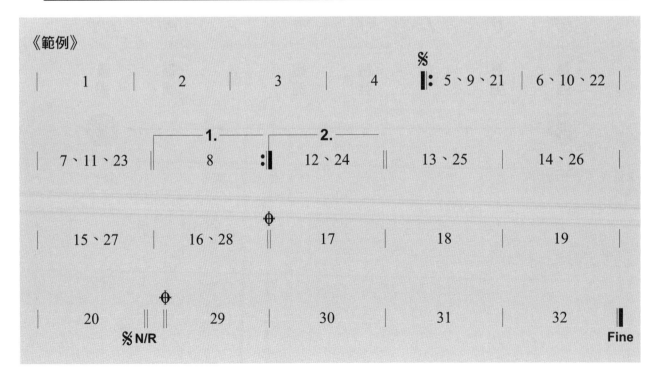

《範例》

常用演奏記號與術語

	
＞ 或 ∧	強音、重音(Accent)
F.O.	淡出(Fade Out)。讓音量由大聲逐漸變成無聲。
F.I.	淡入(Fade In)。讓音量由無聲逐漸大聲。
rit.	速度漸慢（Ritardando）。
a tempo	回原速度演奏。
⌒	音符延長(Fermata)→將該音符的時值做適當地延長。
Fine	樂曲結束(可等於結束小節複縱線上的⌒)。
⁄.	演奏內容同前一小節。
⁄⁄.	演奏內容同前二小節。
⁴⁄⁄.	演奏內容同前四小節。
N.C.	停止伴奏(No Chord)。
tacet	停止演奏。
Ad-lib.	即興演奏（Ad libitum）。
Rubato	彈性速度。
＜	漸強(Crescendo)。
＞	漸弱(Decrescendo)。
Fill in	過門，加入適當的變化使歌曲起來更加豐富。

第 1 課　基本單音彈奏－4 Beat

右手的姿勢

彈片（Pick）的握持方法

1、姆指與食指交叉成十字（圖一）。

2、用姆指與食指將Pick夾住，此時Pick尖端與姆指約成90度（圖二）。

3、中指、無名指、小指可依個人習慣選擇收起或不收起。

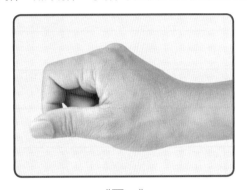

《圖一》

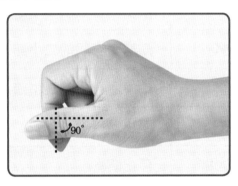

《圖二》

使用彈片（Pick）彈奏單音時的右手位置

1、彈奏時將右手的姆指根部（圖三）輕觸在鄰弦上（如彈奏2nd弦，就輕觸在3rd弦上），如此可避免在彈奏時有不必要的音出現（圖四）。

2、接觸的點必須隨著彈奏的弦不同而改變，所以右手必須放輕鬆不可出力，如此才能方便移動。

3、注意彈奏時的止弦動作，才可在外接時或彈奏電吉他時避免回授（Feed-back）與雜音出現。

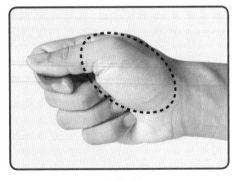

《圖三》

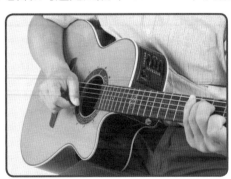

《圖四》

左手的姿勢

　　在彈奏吉他時，左手會比右手來的複雜、困難。因此，在學習時一定特別注意左手的姿勢與運指的方法。本單元僅針對彈奏單音時的姿勢做介紹，而按和弦時的姿勢則會在後面章節中另外介紹。

左手手指代號

　　如右圖，為了在記譜上能更加的方便，於是就把每根手指加上代號：

姆　指：代號為 T
食　指：代號為 1
中　指：代號為 2
無名指：代號為 3
小姆指：代號為 4

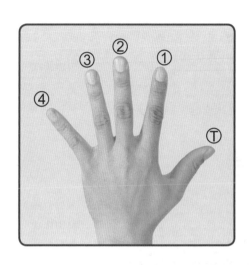

左手的彈奏姿勢

　　在彈奏Solo時，習慣上會一根手指負責一格（圖五），如此在彈奏的過程中，眼睛就不需一直盯著手指看。

　　注意壓弦時，應該在壓在琴桁的前方約0.5公分處（圖六），這樣就可以壓的既省力、聲音又可乾淨沒雜音。另外須特別注意左手姆指的位置應自然地靠在食指與中指之間，千萬不可錯誤。

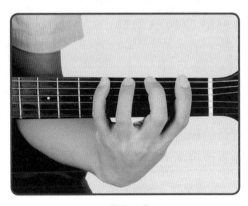

《圖五》

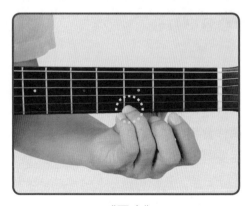

《圖六》

暖指運動（Warming Up）

　　如同頂尖的運動員一樣，想要在場上能有完美的表現就必須在上場前先做好暖身運動。彈吉他也是一樣，必須在平時就訓練手指的靈活度、熟練度。以下是最基本的手指機械式練習：

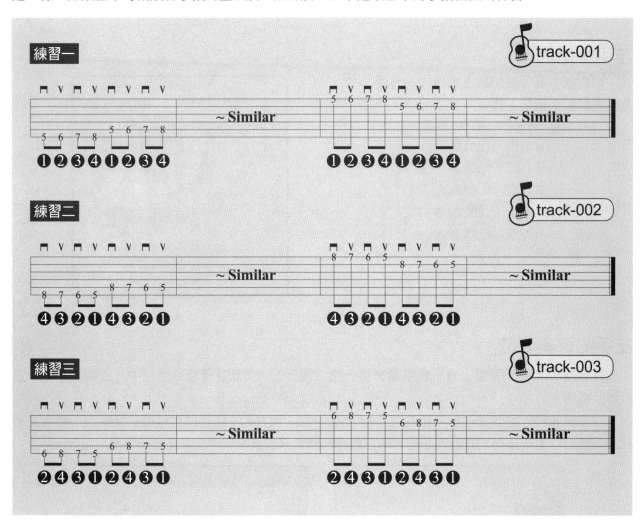

1、以上我們只牛刀小試的使用了3個簡單練習，根據排列組合，可產生下表24種的變化，再忙，一定每天都要練習。

2、可再作食指、小指的擴張練習；或再加入搥勾音的練習…等。

3、一定要打開節拍器，先把速度放慢，等練習確實後再漸漸的調快速度。

24種手指順序變化練習：

(1234) (1243) (1324) (1342) (1423) (1432)
(2134) (2143) (2314) (2341) (2413) (2431)
(3124) (3142) (3214) (3241) (3412) (3421)
(4123) (4132) (4213) (4231) (4312) (4321)

吉他音階圖

　　吉他的調弦法有很多種，如標準調弦、Open G、Drop D、Open E…等。原則上我們還是以標準調弦法為基礎，其他的特殊調弦以後再詳細介紹：

標準調弦法

　　由第六弦至第一弦依序訂為E、A、D、G、B、E，再根據（E－F）、（B－C）相差半音（一格），其餘相差全音（二格）的原則。如下圖：

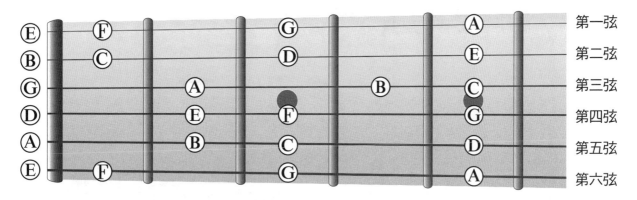

C大調（Am小調）音階 [Mi指型]

　　請將左手姿勢固定，並以一根手指負責一格的方式練習，只須彈黑底白字的部份即可，務必練習到眼睛不看也可正確彈奏，彈奏時也請跟著唱出所彈音的唱名。

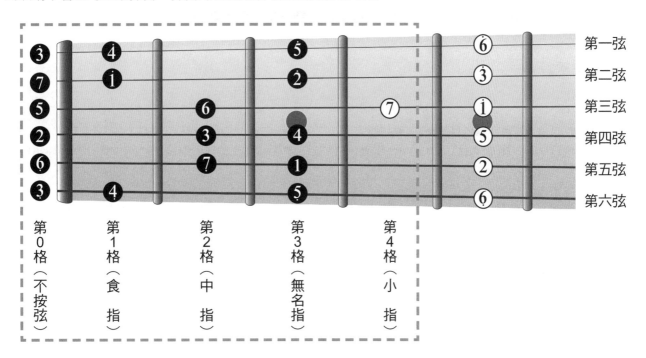

4 Beat - 彈奏解析

1、律動（Grooving）就是那種「動吱動吱動吱」讓人想跟著跳舞的感覺。但是想讓別人跟著跳舞之前，自己就先要有跳舞的感覺，因此，在彈奏時一定要有那種強弱分明、抑揚頓挫的「唱」譜，而不是那種死氣沉沉的「念」譜。

2、4 Beat（一拍一下）我們可以把它視為「一次」，就是手「拍擊一次」，或腳「踩踏一次」。而右手只在腳向下時撥弦，腳向上時則揮空，不要撥到弦。

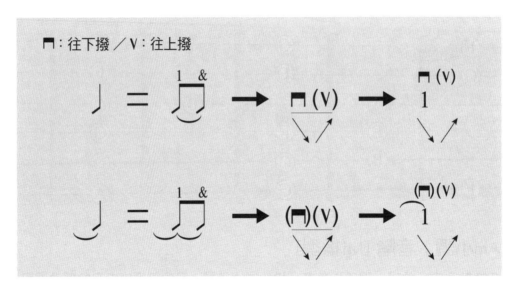

3、彈奏時一定要保持規律的律動感，不可忽快忽慢，更不可停下來，先不要在意是否按對音或撥對弦，專心注意節拍，等節奏正確後再去調整左右手的姿勢。

《節奏練習》

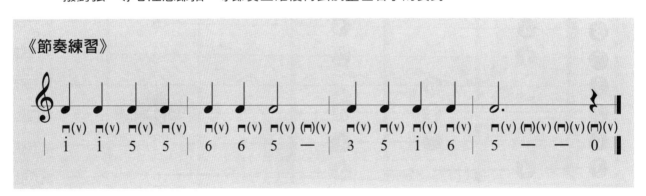

4 Beat 單音練習

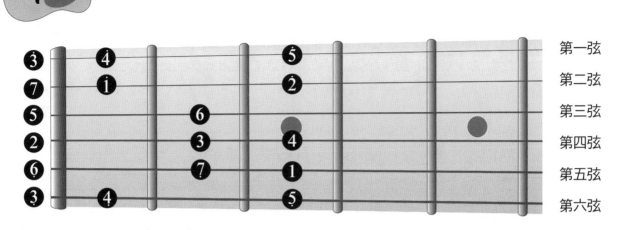

第一弦
第二弦
第三弦
第四弦
第五弦
第六弦

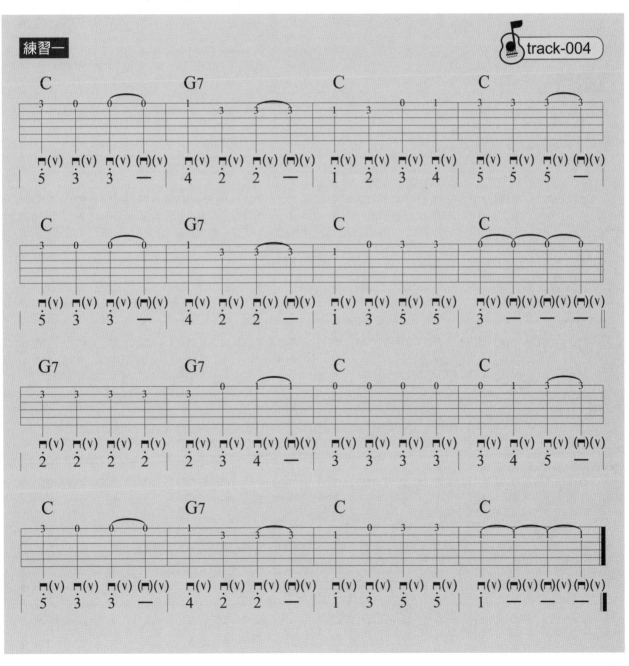

練習一　track-004

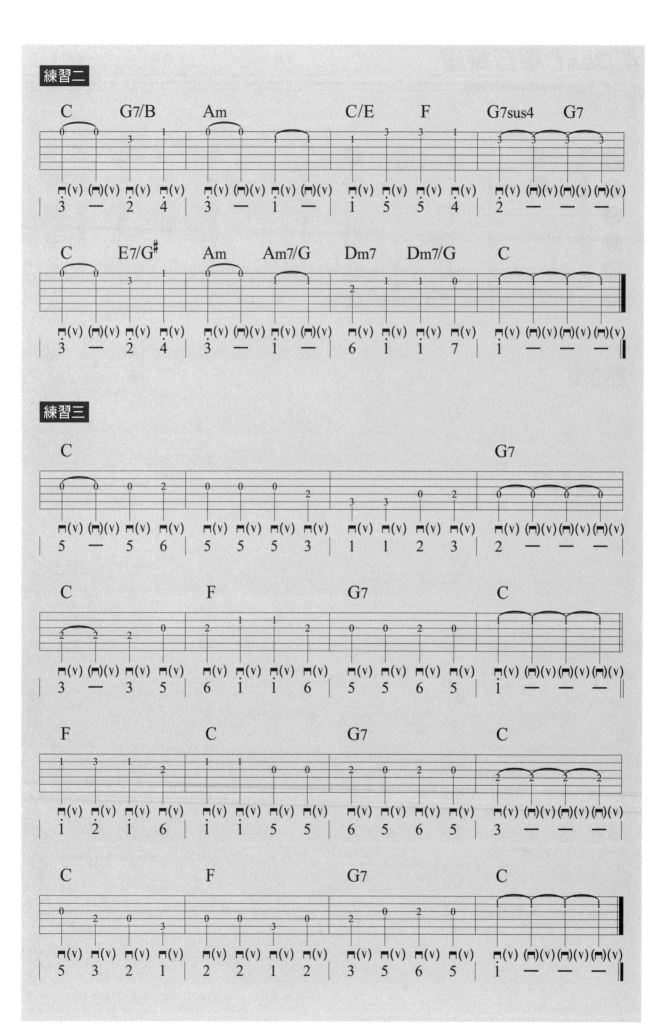

彈奏吉他前，首先必須把吉他的音調準。吉他的調音法大致有下列幾種：

調音器調音法

1、請先將調音器切換至Chromatic（半音階）模式。

（若切換至Guitar模式時，調音器只會顯示六條弦的空弦音，因此當音準差很多時，將無法知道目前確切的音為何，故比較適合小範圍的調音。）

2、先將音頻設定在 440 Hz（古典音樂有時會使用 442 Hz）。

3、粗調：將該弦的音調至所需音高。當顯示的音較低時，將弦轉緊；當顯示的音較高時，將弦轉鬆。

例：第五弦的空弦音為A，若顯示的為G，則意謂目前的音太低，需將音調高（轉緊）；若顯示的為B，則意謂目前的音太高，需將音調低（轉鬆）。

4、微調：讓指針歸零(中間)。

若指針偏右，意謂音偏高，必須把音調低（轉鬆）。

若指針偏左，意謂音偏低，必須把音調高（轉緊）。

5、反覆多調幾次音，一直到音不會再跑掉為止。

同音樂器調音法

可使用鋼琴、調音笛、甚至是另一把音已調準的吉他…等，將音一對一的調到每一條弦上。以鋼琴為例：

相對音調音法

1、標準調音法：

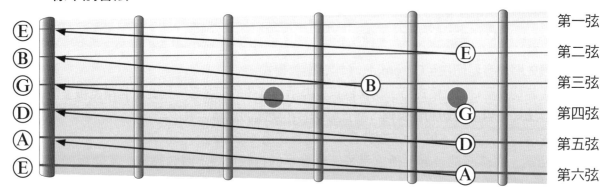

(1) 先決定第六弦的基準音。如要C調，則可比對鋼琴的E音。
(2) 使第五弦的空弦音和第六弦的第五格音（A）同音。
(3) 使第四弦的空弦音和第五弦的第五格音（D）同音。
(4) 使第三弦的空弦音和第四弦的第五格音（G）同音。
(5) 使第二弦的空弦音和第三弦的第四格音（B）同音。
(6) 使第一弦的空弦音和第二弦的第五格音（E）同音。

2、泛音調音法：

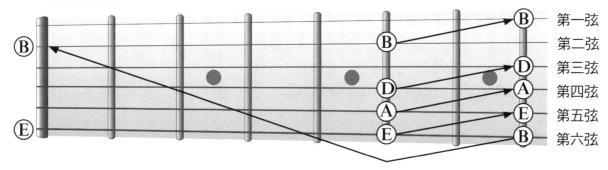

(1) 先決定第六弦的基準音。如要C調，則可比照鋼琴的E音。
(2) 使第五弦第七格之泛音和第六弦第五格之泛音（E）同音。
(3) 使第四弦第七格之泛音和第五弦第五格之泛音（A）同音。
(4) 使第三弦第七格之泛音和第四弦第五格之泛音（D）同音。
(5) 使第二弦的空弦音和第六弦第七格之泛音（B）同音。
(6) 使第一弦第七格之泛音和第二弦第五格之泛音（B）同音。

　　※在上述的調音法中，筆者最建議的方法還是「調音器調音法」。所以建議大家一定要去
　　　買個調音器喔！

基本單音彈奏－8 Beat

8 Beat 彈奏解析

1、在彈奏 8 Beat 時，使用「交替撥弦法」可使你在學習時更加的容易，彈奏時拍子更加的穩定。

2、交替撥弦法：正拍的音往下撥（⊓），反拍的音往上撥（∨），也就是手與腳是同步行動的，若遇到空拍時，則揮空不撥弦。

3、練習時，一定要放慢速度，最好能使用節拍器，務必把右手練到慣性動作，不會忽快忽慢。

4、再次強調，彈奏時一定要唱譜。

以下是常見到的組合型態，請詳加練習。

① ⊓ ∨ ⊓ ∨ ➔ ⊓ ∨ ⊓ ∨ | 1 2 1 2 |

② ⊓ ∨ ⊓ (∨) ➔ ⊓ ∨ ⊓ (∨) | 1 2 1 　 |

③ ⊓ (∨) ⊓ ∨ ➔ ⊓ (∨) ⊓ ∨ | 1 　 1 2 |

④ ⊓ (∨) (⊓) ∨ = ⊓ (∨) (⊓) ∨ ➔ ⊓ (∨)(⊓) ∨ | 1 · 2 | = ⊓ (∨)(⊓) ∨ | 1 1 2 |

⑤ ⊓ ∨ (⊓) ∨ = ⊓ ∨ (⊓) ∨ ➔ ⊓ ∨ (⊓) ∨ | 1 2 　 2 | = ⊓ ∨ (⊓) ∨ | 1 2 2 2 |

8 Beat 單音練習

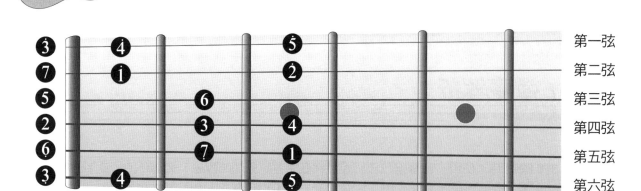

音階還未記熟的朋友們，要趕快加油喔！！

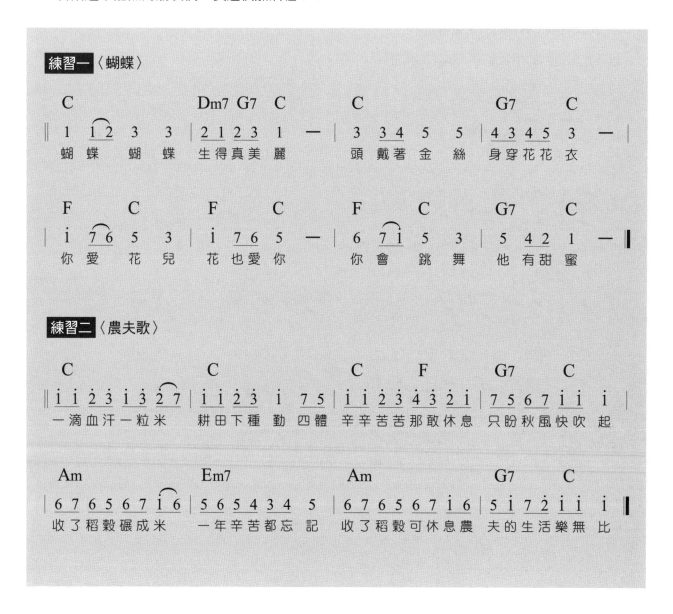

練習一 〈蝴蝶〉

C				Dm7	G7	C		C			G7		C
1	1 2	3	3	2 1	2 3	1	—	3	3 4	5	5	4 3 4 5	3 —
蝴	蝶	蝴	蝶	生 得	真 美	麗		頭	戴 著	金	絲	身 穿 花 花	衣

F			C		F		C		F		C	G7		C
i	7 6	5	3	i	7 6	5	—	6	7 i	5	3	5 4 2	1	—
你	愛	花	兒	花	也 愛	你		你	會	跳	舞	他 有 甜	蜜	

練習二 〈農夫歌〉

C				C				C			F	G7		C
i i	2 3	i 3	2 7	i i	2 3	i	7 5	i i	2 3	4 3 2 i	7 5	6 7	i i	i
一 滴	血 汗	一 粒	米	耕 田	下 種	勤	四 體	辛 辛	苦 苦	那 敢 休 息	只 盼	秋 風	快 吹	起

Am				Em7				Am				G7		C
6 7	6 5	6 7	i 6	5 6	5 4	3 4	5	6 7	6 5	6 7	i 6	5 i	7 2 i i	i
收 了	稻 穀	碾 成	米	一 年	辛 苦	都 忘	記	收 了	稻 穀	可 休 息	農	夫 的	生 活 樂 無	比

練習三 〈Canon in D〉 track-005

C	G	Am	Em
‖ 5̇ 3̇4̇ 5 3̇4̇ | 5̇ 5 5 6 7 1̇ 2̇ 3̇ 4̇ | 3̇ 1̇2̇ 3̇ 3̇4̇ | 5 6 5 4 5 3 4 5 |

F	C	F	G
4 6̲5̲ 4 3̲2̲	3̲2̲1̲ 2 3 4 5 6	4 6̲5̲ 6 7̲1̲̇	5 6 7 1̇ 2̇ 3̇ 4̇ 5̇

C	G	Am	Em
‖ 3̇ 1̇2̇ 3̇ 2̇1̇ | 2̇7̲ 1̇2̇ 3̇2̇1̇7̲ | 1̇ 6 7 1̇ 3̇4̇ | 5 6 5 3 5 1̇ 7̲ 1̇ |

F	C	F	G	C
6 1̇7̲ 6 5̲4̲	5̲4̲3̲4̲5̲6̲7̲1̇	6 1̇7̲ 1̇ 7̲6̲	7̲1̲̇2̲̇1̲̇7̲1̲̇6̲7̲	1̇ — — — ‖

練習四 〈Do Re Mi〉（哆雷咪） track-006

C	C	Dm7	Dm7
‖ 1 · 2̲ 3 · 1̲ | 3 1 3 — | 2 · 3̲ 4 4 3̲2̲ | 4 — — — |

Em7	Em7	F	F
3 · 4̲ 5 · 3̲	5 3 5 —	4 · 5̲ 6 6 5̲4̲	6 — — —

C	F	D7	G
‖ 5 · 1̲ 2 3 4̲5̲ | 6 — — — | 6 · 2̲ 3 ♯4̲ 5 6 | 7 — — — |

E7	Am	Dm7	G7	C
7 · 3̲ ♯4̲ ♯5̲ 6̲7̲	1̇ — — 1̇7̲	6 4 7 5	1̇ — — — ‖	

練習五 〈My Grandfater's〉（爺爺的老時鐘）

節奏吉他24課

換弦的步驟

1、將舊弦放鬆並移除

(a)「弦釘式」琴橋–先使用拔釘器或斜口鉗利用槓桿原理將弦釘拔除，再將弦移除。

(b)「穿孔式」琴橋–先將弦剪斷再移除即可

2、清潔與保養

指板：若指板為玫瑰木（Rosewood）或黑檀木（Ebony）時，可使用檸檬油將指板髒污擦
　　　拭乾淨；若為楓木指板，則與琴身一起清潔打臘即可。

琴身：清潔、打臘。

旋鈕：檢查螺絲是否有鬆脫。

3、裝新弦，步驟如下：

裝－依弦包裝上的標示，將弦正確地裝在琴橋上，並將弦釘插上。

穿－將弦穿過對應的旋栓。

拉－將已穿過旋鈕的弦拉直。記得要連同琴橋內的餘弦一起拉直。

留－將弦拉直後再退回約5~7公分的長度，以確保捲弦後有足夠的圈數以保持音準。

捲－將旋鈕依逆時針方向（面對弦鈕）捲弦（此時弦會靠在弦栓的內側），一直到弦拉緊可
　　　固定即可，避免因過緊而使弦斷掉。建議可利用「捲弦器」，可讓捲弦的工作更輕鬆、
　　　快速。

4、調音

利用調音器將弦調至標準音高。因新弦的張力還未固定，容易跑音，因此調好音後，可將弦
拉一拉，再調音，再拉，再調…反覆數次，直到弦的張力穩定，不再跑音為止。

5、折斷多餘的弦

利用手將多餘的弦「折斷」。雖然用鉗子剪斷可更省事，但用剪的仍會殘留一小斷弦，容易
造成手受傷或勾破琴袋，而用「折」的則可將弦完全與旋鈕切齊，不會有弦殘留。

（弦會靠在弦栓的內側）

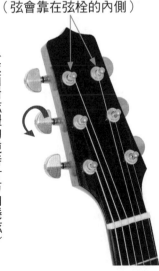

（依面對弦鈕的逆時針方向捲弦）

※記得多嘗試不同廠牌、規格的套弦，才可挑選出最適合愛琴的套弦。

基礎刷奏能力&和弦

節奏打擊

節奏符號

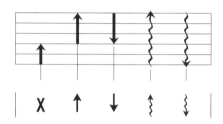

| | X | ↑ | ↓ | ↕ | ↕ |

X：唸「碰」，負責低音部（約 6th～3th 弦），向下擊弦。

↑：唸「恰」，負責高音部（約 4th～1th 弦），向下擊弦。

↓：唸「拉」，負責高音部（約 4th～1th 弦），向上擊弦。

↕：稱為「琶音」，六條弦依序地向下撥弦。

↕：稱為「琶音」，六條弦依序地向上撥弦。

刷奏練習重點

1、刷Chord時，右手的姿勢應和拿扇子搧風時的動作一樣，以轉動手腕為原則，千萬不可大力的擺動手臂。

2、為了使拍子能與身體的律動一致，養成右手維持上下活動，正拍的音往下刷，反拍的音往上刷，遇到空拍時，則揮空不要刷到弦。

3、彈奏時讓右手隨著身體的律動去擺動，不要因為太在意上刷或下刷的動作，而忘了身體的律動感，更不要執著於刷幾條弦的迷思中。

4、為了使聲音能平均，務必花點時間去練習刷 Chord 時的力道、角度，務必讓上刷和下刷的聲音一致。

5、掌握「出手時要快」、「撥弦時要準」、「彈的聲音要柔」三原則。

6、養成打拍子的習慣，為了增加準確度，最好能使用節拍器輔助。

和弦圖的看法、按法與符號

和弦圖與左手代號

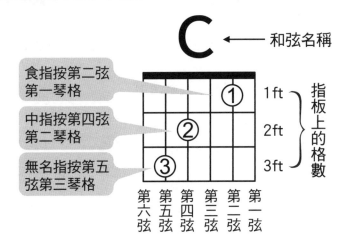

和弦名稱

食指按第二弦第一琴格

中指按第四弦第二琴格

無名指按第五弦第三琴格

1ft
2ft
3ft

指板上的格數

第六弦　第五弦　第四弦　第三弦　第二弦　第一弦

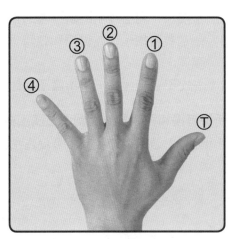

《左手代號》

和弦按法

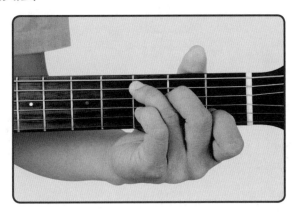

(1) 按弦時，盡量靠近琴桁。
　　（距琴桁約0.5cm處）
(2) 大姆指放在琴頸後方約在中指的位置。
(3) 指尖必須垂直於指板，不可碰觸鄰弦。

和弦符號

C　（= Cma　= Cmaj　=　CM　= C major）

Cm　= Cmi　= Cmin　= C⁻（= C minor）

CM7　= CMa7　= Cmaj7　= C△7

Cm7　= Cmi7　= Cmin7　= C⁻7

※實務上不會把maj單獨與和弦音名一起使用。換言之，大三和弦（Major）會直接以音名表示，如 C、E、G⋯，後面不會加 Maj 等符號。

和弦的變換

1、在變換和弦時，手腕的力量要放鬆，並隨著手指的移動做適當的轉動。

2、以兩個和弦為一組的方式重覆練習，先用慢動作，讓手去記憶變換的感覺，等有感覺後再慢慢加快，務必練到眼睛不看的情況下可以變換和弦。

3、一定要數拍子，在變換和弦時千萬不可拖拍、停頓。不要在斷斷續續的情況下，急著把歌曲彈完。

4、一次不要練太久，手指痛了就休息。也就是把「時間縮短，次數增加」。

初學者換和弦時要一次到位是滿困難的，因此建議先將動作分解來練習換和弦。

【情況1】若前後和弦有不需換指按的相同位格時 → 只需移動不同位格的手指。

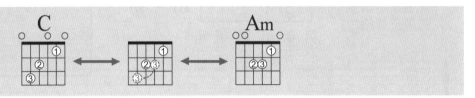

【情況2】若和弦有相似指型時 → 直接移動「相似的指型」。

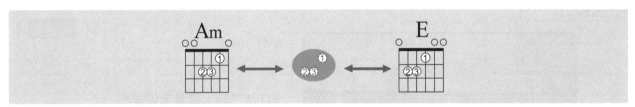

【情況3】遇到較複雜的和弦時 → 先換低音部，再換高音部。

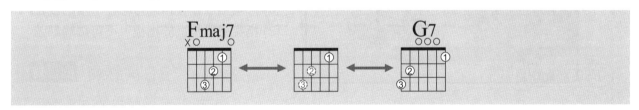

初學者必學的六個和弦

把以下六個和弦學會了，就可以彈很多歌喔！！

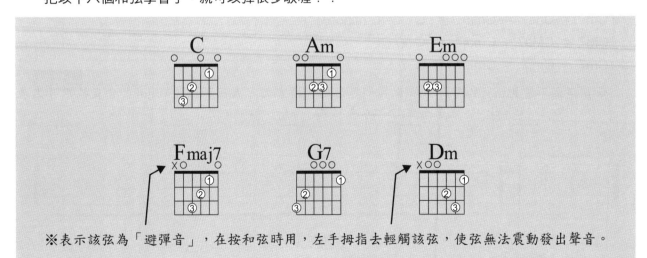

※表示該弦為「避彈音」，在按和弦時用，左手拇指去輕觸該弦，使弦無法震動發出聲音。

和弦變換練習

　　初學者在彈歌時,所遇到的問題並非和弦不會按,而是無法迅速正確地將和弦變換,因此建議各位搭配節拍器一起練習,務必練到眼睛不看也可以正確地變換和弦。

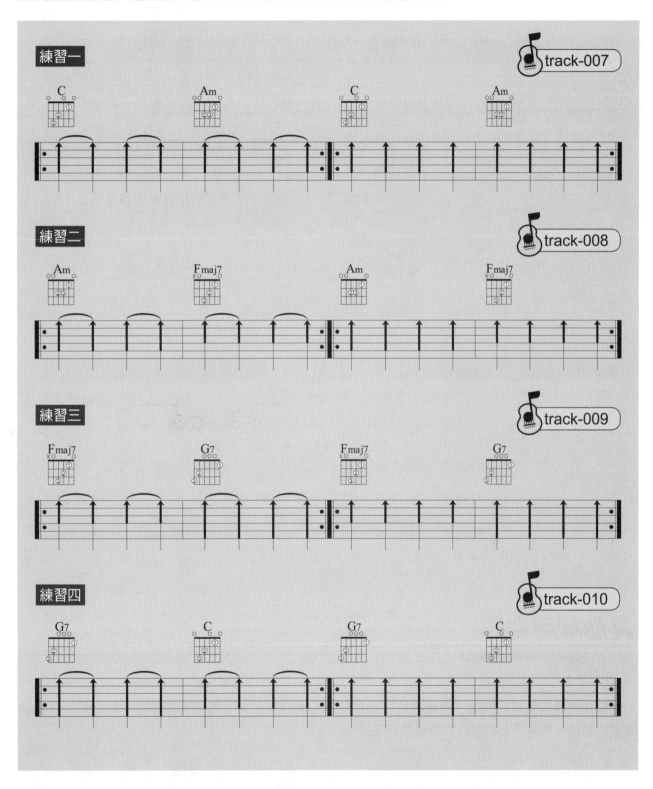

基礎和弦表

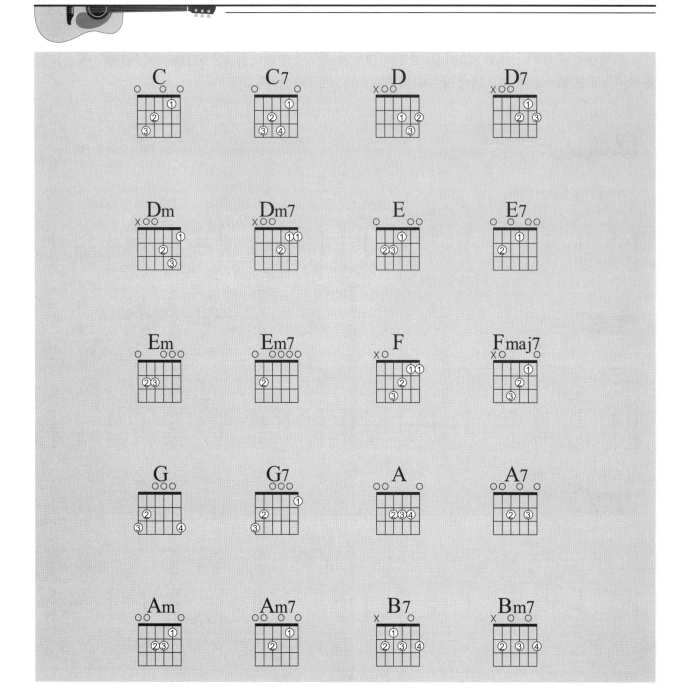

其他常用和弦

和弦的組成是有規則的，建議各位學員在學習下面的和弦前，先把音程弄懂，再者把和弦的組成規則記熟，千萬不要把和弦的按法死背下來。

Csus4	D9	Dadd9	Dmaj7
Dm+7	Dsus4	D7sus4	E7
Em7	Em7	Emaj7	Em+7
Esus4	E7sus4	Fadd9	Fadd9
Fsus4	Fm	Fm7	G
Gmaj7	Gsus4	G7sus4	Amaj7
Aadd9	Am+7	A7	Am7

八分音符節奏解析

　　八分音符的節奏型態是流行歌中最常使用的節奏，這種節奏聽就像行進間答數一樣的有規律性，在彈奏時我們讓正拍往下刷，反拍往上刷，遇到空拍時只要讓手不刷到弦即可，但注意不可讓手的擺動停止。

　　此練習強調的是左手和弦的正確與靈活性，以及右手的協調性，彈奏時一定要讓右手隨著身體的律動在擺動，並注意刷弦的聲音是否平均、悅耳即可，不要拘泥在撥幾條弦的迷思中。

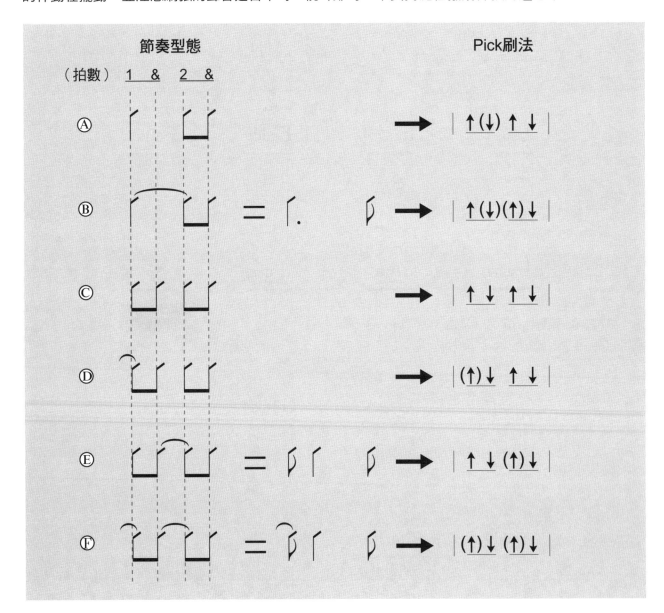

Folk Rock 民謠搖滾

　　Folk Rock是一種將當地的歌謠與搖滾樂結合的音樂型態，歌曲的感覺往往是使人輕快、舒服、愉悅的，就好像在鄉村中自由的漫步，那樣的無拘無束。因此在彈奏Folk Rock時，記得要放鬆！

　　此節奏並無特別的限制，只要像散步般「左右左右」規律性的行進感覺，就是 Folk Rock節奏的精髓所在。因此，在彈奏時右手一定要保持「上下上下」的規律擺動。

　　目前我們聽到較輕快的曲子，大部份都可用Folk Rock彈奏，例如：陽光宅男、戀愛ING、李白…等，但在節奏型態上會習慣以Soul來表示。

Folk Rock的節奏型態

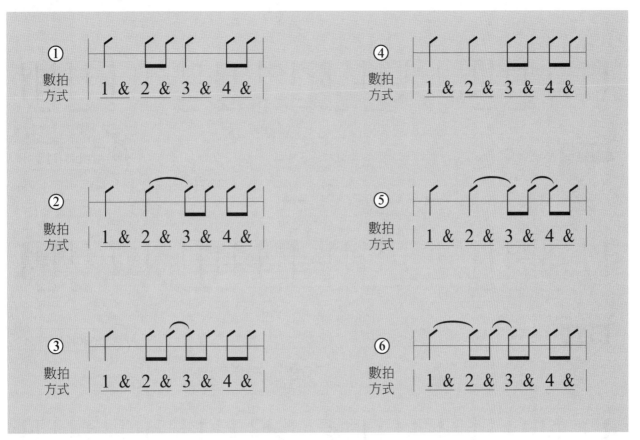

Folk Rock的節奏練習

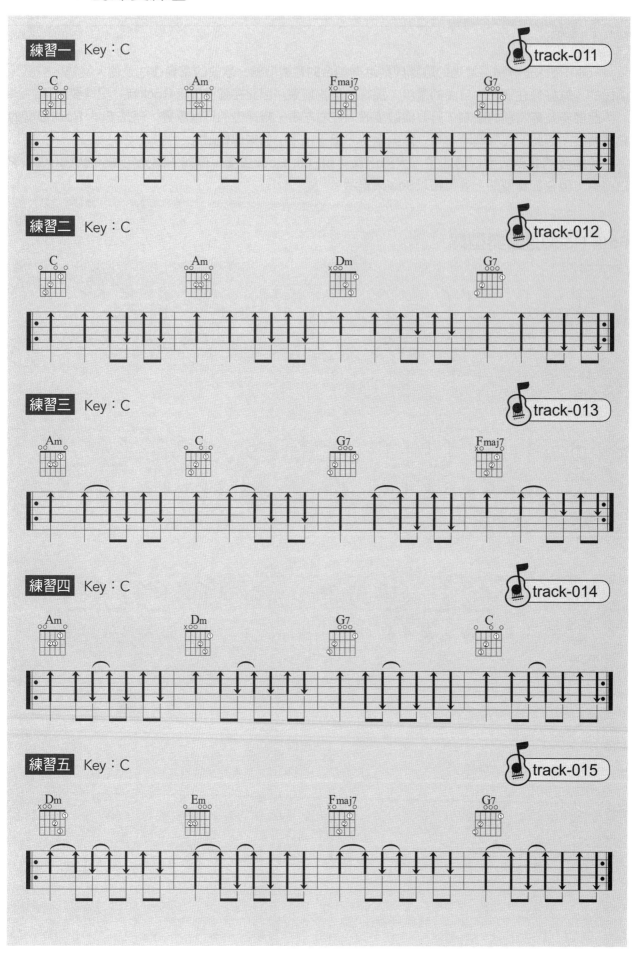

吉他本身的結構多以木材為主，在台灣潮濕悶熱的環境下，如何保養吉他就顯得格外重要，如果照顧得當，它可以使用的很久，今天就教大家幾個保養吉他的重要觀念：

1、溫度、濕度

木製樂器容易受到環境溫度與濕度的變化而產生變形，因此千萬不要將吉他放置在高溫、高濕的環境中，如陽光下、浴室或水槽旁，尤其夏季時不可將吉他放置在沒冷氣的汽車內（如汽車行李箱）。建議可以使用除濕機將環境濕度控制在50～55%左右，以防止受潮變形。

2、避免碰撞

木製樂器其實是很脆弱的，所以一定要避免吉他被碰撞，建議各位可購買吉他架，以減少吉他被撞倒的機會。

3、琴身的保養

一般吉他的琴身可分為亮光與平光，亮面的琴身可以用吉他專用蠟來擦拭保養，而平光的琴身僅需以乾淨柔軟的布擦拭即可。在擦拭前如果吉他有灰塵，請先用軟刷將灰塵撣掉。

4、指板與琴橋的保養

因為吉他的指板與琴橋大多沒上漆（楓木指板除外），如果太髒或太乾，可以用吉他專用指板油（檸檬油）來做擦拭保養，但用量不可過多。千萬不要直接用水或擦琴的琴蠟擦拭喔！

5、琴弦的保養

因為生鏽的弦除了影響聲音與手感外，對琴桁的傷害也很大，因此要常更換琴弦，原則上一年至少換2~3次的弦，如果容易流手汗的人，更要時常換弦。平時彈奏過後，建議以乾布擦拭即可；至於弦油雖會減緩生鏽與增加手感，但上油就好像在琴弦上包覆一層外衣，會使得音色變悶，因此筆者不建議使用。反正弦就好比汽車的機油，屬於消耗品，該換則換，省不得的。

6、琴頸的調整

吉他經過琴弦長時間的拉扯，可能會造成琴頸往前傾，或者因為所換的新弦規格與舊弦不同，而造成琴頸向前傾（弦距變高）或向後仰（打弦），此時可用六角扳手調整琴頸內鋼管，讓琴頸呈最佳狀態。

8 Beat節奏訓練

在我們熟悉右手的節奏律動後，本單元要將前面的節奏再做不同的變化－低音聲部與高音聲部的變化。因為第一拍與第三拍大多是Bass彈奏的點，所以我們會在這些地方改彈低音弦部份，如此在整個節奏的表現上會豐富。但要注意的是，遇到「避彈音」時，可用左手的姆指去輕碰該弦，以防止不必要的音出現了。

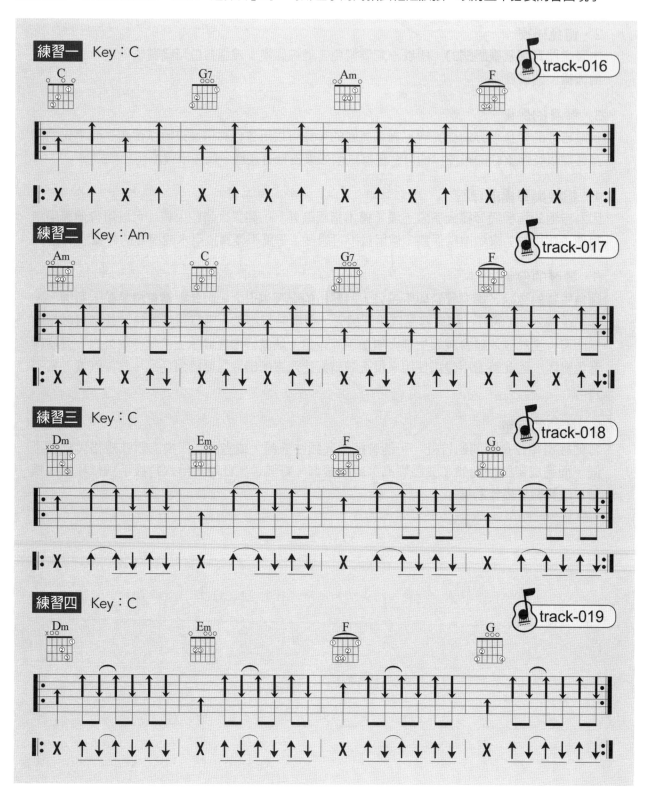

8 Beat 節奏切分練習

1、切分（syncopation）：就是在節奏中加入「⌒」，讓重音的位置改變，進而產生搶拍或拖拍的感覺，以增加歌曲的變化性與豐富性。在練習切分時，最困難的就是要在後半拍（右手往上）時變換和弦，這對初學者會是個很大的瓶頸，因此，不要拿起就吉他就盲目地狂練，應該先試著唱譜，等可以很有律動感地把譜唱好後，再拿起吉他練習。

2、《練習一》是正常沒切分時的彈法，試著與《練習二》、《練習三》的彈法做比較，感受重音的差異，務必練習到可隨心所欲地控制切分的位置。

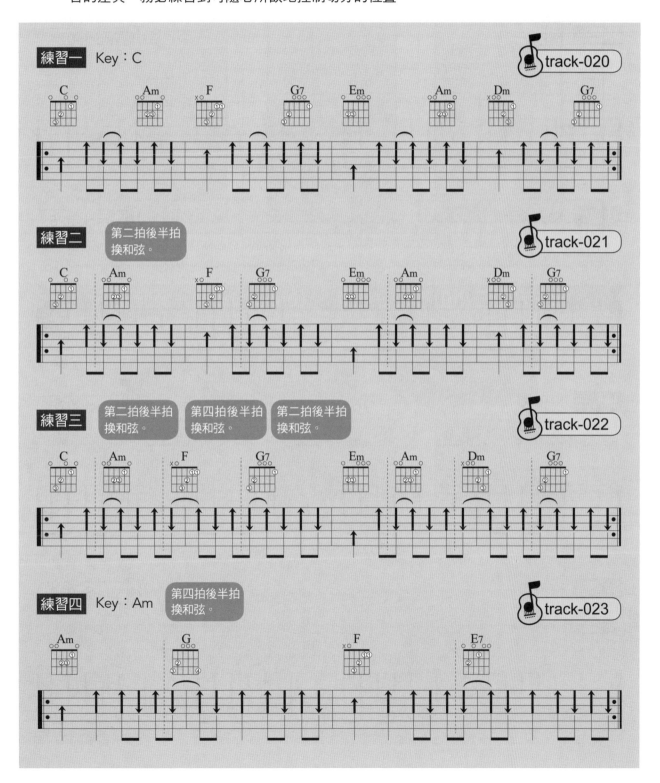

8 Beat 節奏延伸練習

　　當吉他和樂團一起合奏時，為避免因為和Bass彈奏的點重疊，而造成低音過強的情況，吉他手通常會與Bass手彈奏的點錯開，最常用就是避免去彈第一拍與第三拍的正拍。也因為第一拍缺拍，容易造成拍子不穩而搶拍的情形出現，所以一定要確實打拍子、唱譜，右手擺動的速度一定要固定。

　　可利用空拍去變換和弦，此時用右手掌去悶音，左手先不按弦，等右要手撥弦時再一起按弦。剛開始練習時會很不習慣，只要多練習並熟悉左右按弦與鬆弦的律動，很快就可以上手了。

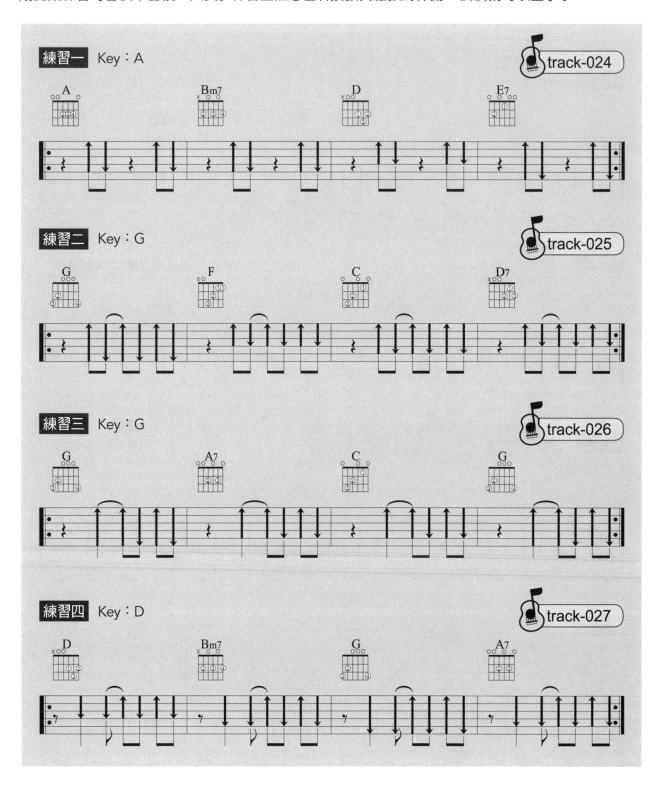

重音與輕音

「為何刷法一樣,可是聽起來卻和老師不一樣。」相信這是很多初學者心中的疑問!其實彈吉他除了怎麼彈以外,怎麼讓聲音聽起更富有感情、更能扣人心弦更是要花費一番努力與訓練的。

本單元首先將從「重音與輕音」開始訓練。輕與重是相對的,當其他的音變輕、變弱了,那重音就自然會被顯示出來,千萬不要一味的只把重音加重,那聽起來可是只有「吵」的感覺了。記住!右手刷節奏的力道一定要練到收放自如。以下是常遇見的重音彈法,請務必確實練習,若要更深入練習者,請將書後的【附錄一】沿虛線剪下,並以任選二張的方式組合練習。

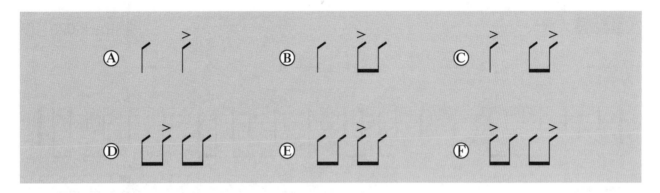

將上面A~F的彈法中,以任選二個為一組合的方式練習。

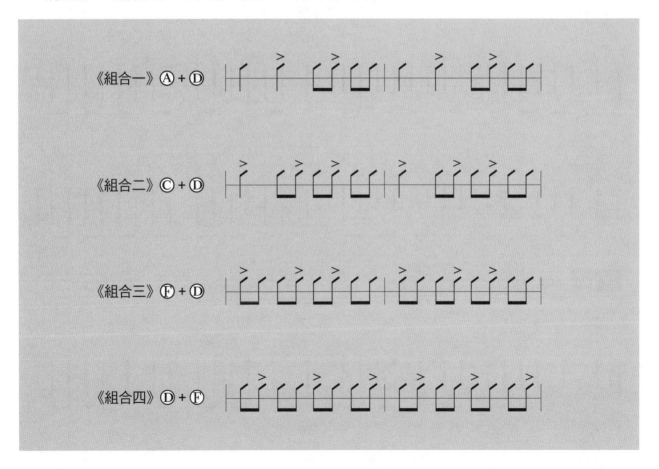

8 Beat 節奏重音與輕音練習

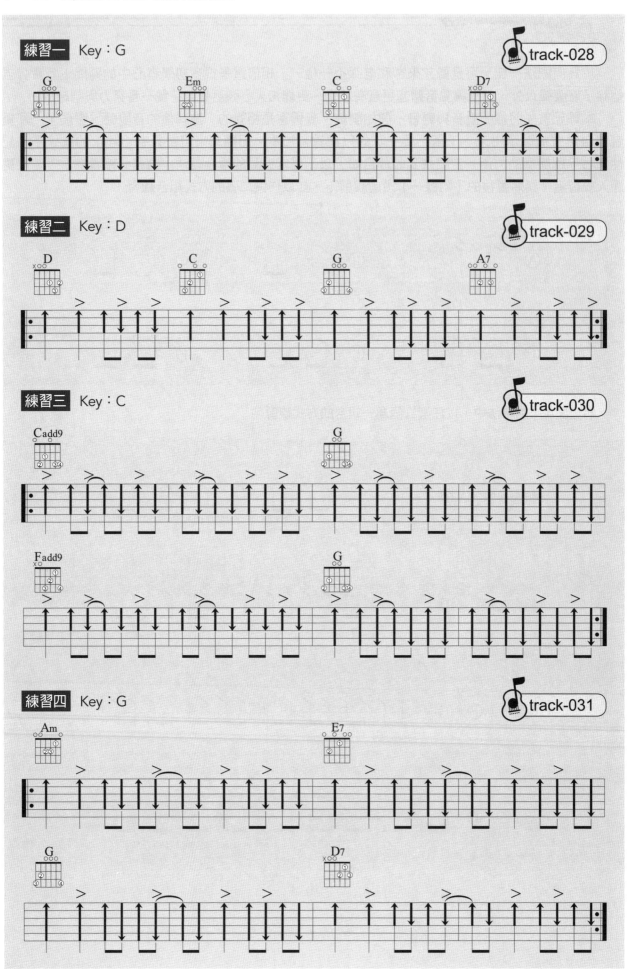

第6課 分散和弦

有別之前的節奏彈法，分散和弦（Arpeggio）就是讓和弦音一個一個的出現，其彈奏的方法大致可分為「手指彈法」（Finger Style）與「彈片彈法」（Pick Style）二種。本單元僅介紹手指彈法部份。

手指彈法與右手代號

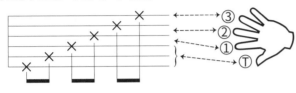

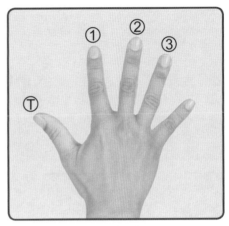

《右手代號》

大姆指（T）：負責4th、5th、6th弦。
食　指（1）：負責3rd弦。
中　指（2）：負責2nd弦。
無名指（3）：負責1st弦。

彈奏姿勢

1、彈奏時右手手腕不可靠在琴橋上。

2、姆指（T）要在食指外側，撥弦方向與弦呈垂直，撥完弦後姆指與食指呈交叉（圖二），姆指絕不可在食指內側（圖三）。

3、食指、中指與無名指盡量與弦呈垂直，以避免產生雜音。

4、注意音的延續，不可中斷，尤其是在變換和弦時，建議左手在變換和弦時採用先換低音弦再換高音弦的方式。

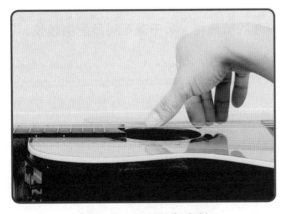

《圖二》正確彈奏姿勢

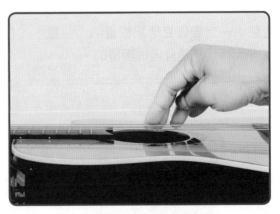

《圖三》錯誤彈奏姿勢

和弦的根音

「根音（Root）」為和弦的根基，也就是最低的那一個音。在彈奏分散和弦時原則上由大姆指（T）負責。

每個和弦的第一個大寫英文字母就是和弦的根音。例如：C、Cm、Cm9、Csus4…等，根音都是「C」音。所以只要會音階及音名、唱名，就可以很快的就找出和弦的根音了，千萬不要去死背根音的位置。

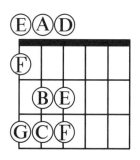

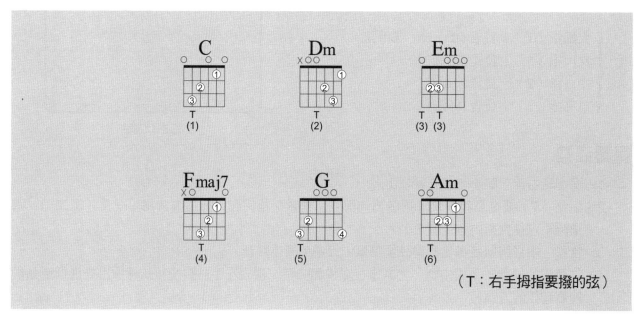

（T：右手拇指要撥的弦）

注意：一定要確實地記根音的「位置」（在第幾弦的第幾格），千萬不可只記第幾弦，不然之後在彈複合和弦時是會造成困擾的。

Slow Soul 慢靈魂樂－8 Beat 分散和弦

Slow Soul（或Ballad）是流行樂中最常出現的一種音樂型態之一，各位一定要練熟喔！本單元先針對8 Beat 的分散彈法做介紹，16 Beat 的部份將在後面的單元介紹。

練習重點

1、在彈奏時一定要隨著音的高低起伏唱譜，不用特別去背彈法，一定要練到心想什麼，手指就會自動去撥弦的境界。

2、右手姆指（T）必須可在第四弦、第五弦、第六弦中任意變換。

3、左手的和弦一定要確實按好，每條弦都要能發出聲音，不可有按不緊或手指碰觸到別條弦的情況出現。

4、一定要養成打拍子的習慣，而且要注意不可有搶拍或拖拍的情況。

5、彈奏時要注意音與音之間必須重疊延續，不可中斷。因此，要注意在換和弦時，不可將右手其他手指放回弦上。

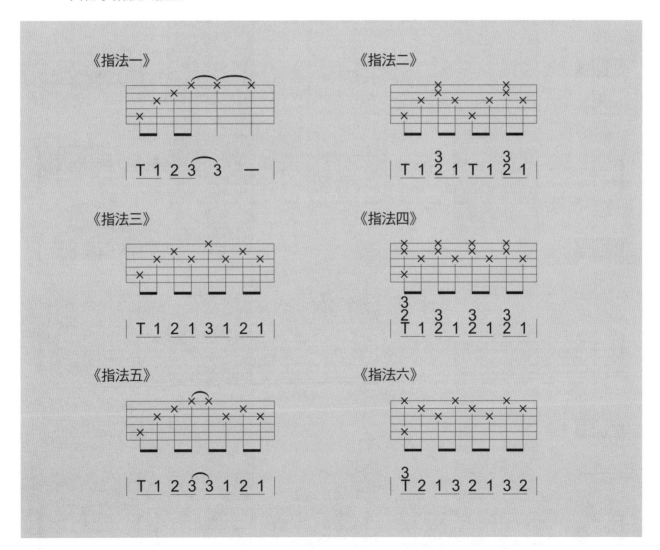

Slow Soul 分解和弦練習（8 Beat）

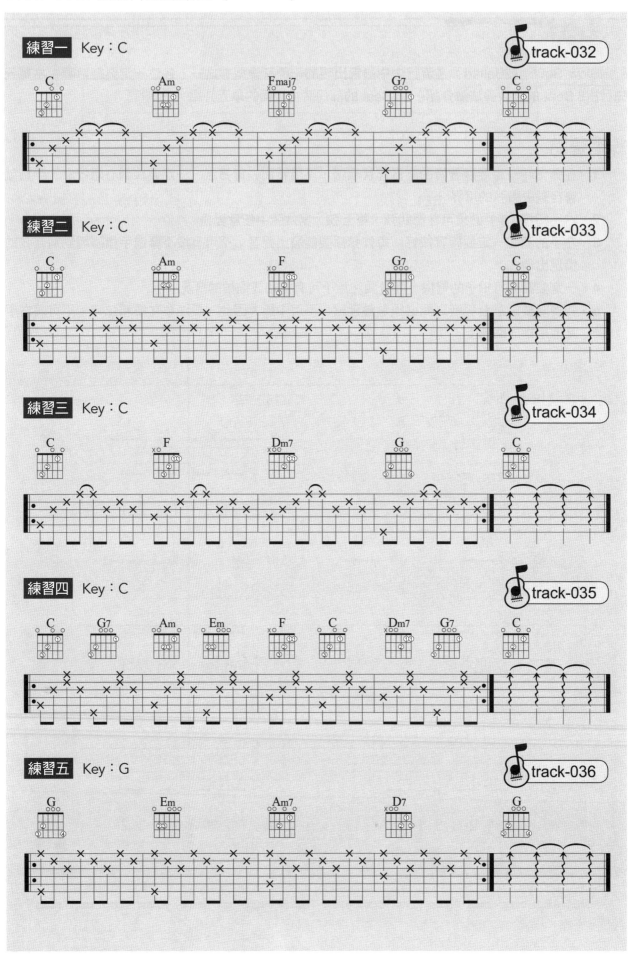

音程（Interval）是指二音之間的距離。除了可用半音或全音來計算外，還可以用大三度、小六度、完全五度⋯⋯等來表示，其中「大」、「小」、「完全」⋯是一種「形容詞」，而三度、六度、五度⋯等是所謂的「度數」。為了方便大家對音程的瞭解，本單元僅討論「度數」，至於「形容詞」則於下一單元再探討。

「度數」（Degree）的算法

1、「度」是指第幾個音的「順序」概念。

例如：C → E是幾度音？這是指從C開始算，則E排第幾個音的意思。

所以：C → C ： 一度音（同度）

D → B ： 六度音

F → B ： 四度音

2、在計算廣義的音程時，先不考慮其（♯）記號或（♭）記號。

（至於狹義的音程算法，我們將會在下一單元介紹）。

例如： (1) D → G ： 四度音 (5) D♯ → G♭ ： 四度音

(2) D♯ → G ： 四度音 (6) D♭ → G♯ ： 四度音

(3) D → G♯ ： 四度音 (7) C → D ： 二度音

(4) D♭ → G ： 四度音 (8) C♯ → D♭ ： 二度音

單音程與複音程

單音程：音程範圍在八度（含八度）以內。

複音程：音程範圍超過八度以上。

在和聲的表現上，九度視同二度；十一度視同四度。因此，我們可以用這樣的公式表示：

> 複音程 − 7度 = 單音程

(1) 1 → $\dot{2}$ ：9度 = 2度 + 7度 (3) 3 → $\dot{6}$ ：11度 = 4度 + 7度

(2) 2 → $\dot{7}$ ：13度 = 6度 + 7度 (4) 2 → $\dot{5}$ ：11度 = 4度 + 7度

進階觀念：

> 七度音 → 前一個音
>
> 九度音 → 二度音 → 後一個音

※在和聲學中，除了九度、十一度、十三度外，其他的複音程都不用。

《牛刀小試》試算出下面的音程的度數：

(01) 1 → 1 ：＿＿ (05) 3 → ♯$\dot{1}$ ：＿＿ (09) 2 → 6 ：＿＿ (13) 3 → $\dot{3}$ ：＿＿

(02) 5 → $\dot{6}$ ：＿＿ (06) 4 → ♭$\dot{7}$ ：＿＿ (10) 3 → $\dot{5}$ ：＿＿ (14) 1 → $\dot{7}$ ：＿＿

(03) 2 → ＿＿ ： 6度 (07) 5 → ＿＿ ： 4度 (11) 6 → ＿＿ ： 5度 (15) 3 → ＿＿ ： 7度

(04) 4 → ＿＿ ： 9度 (08) 2 → ＿＿ ： 12度 (12) 3 → ＿＿ ： 10度 (16) 6 → ＿＿ ： 9度

解答： (1) 1度 (5) 6度 (9) 5度 (13) 8度

(2) 9度 (6) 11度 (10) 10度 (14) 14度

(3) 7 (7) $\dot{1}$ (11) $\dot{3}$ (15) $\dot{2}$

(4) $\dot{5}$ (8) $\dot{6}$ (12) $\dot{5}$ (16) $\dot{7}$

複合和弦

複合和弦

　　又稱「分數型和弦」，目的是要在彈奏時，在不改變和弦性質下，使低音進行模式可更加的順暢、豐富。複合和弦可分成「轉位和弦（Inversion Chord）」與「分割和弦（Slash Chord)」。雖然名稱不同，但和弦寫法及彈法是一樣的，如右圖。

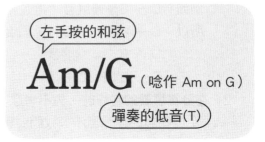

左手按的和弦
Am/G（唸作 Am on G）
彈奏的低音(T)

轉位和弦

　　將和弦主音以外的組成音拿來當低音。例如轉位和弦G/B，是以G和弦組成音中的B音為低音；轉位和弦C/E則是以C和弦組成音中的E音為低音。

分割和弦

　　將和弦組成音以外的音拿來當低音。例如分割和弦F/G是以G為低音，但G不在F和弦組成音（F、A、C）中；分割和弦C/D是以D為低音，但D不在C和弦組成音（C、E、G）中。

　　複合和弦的彈法，千萬不要去死背，如果無法很快速的推衍出來，則強烈的建議先回到前面去複習「吉他音階」，那就能得心應手了。下面是一些常遇到的複合和弦，為了彈奏上的方便，有時會把沒有彈到的弦直接省略避彈。先試著自己推演看看，再看是否和下圖一樣，若不一樣，是為何不同呢？

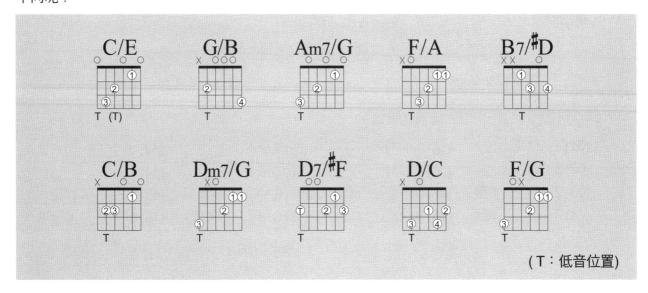

(T：低音位置)

複合和弦的練習

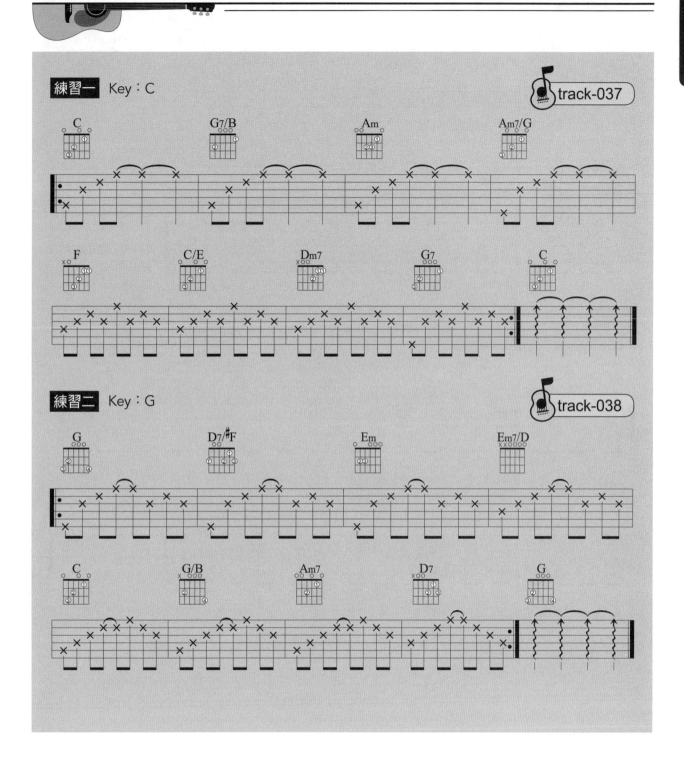

節奏吉他 **51**

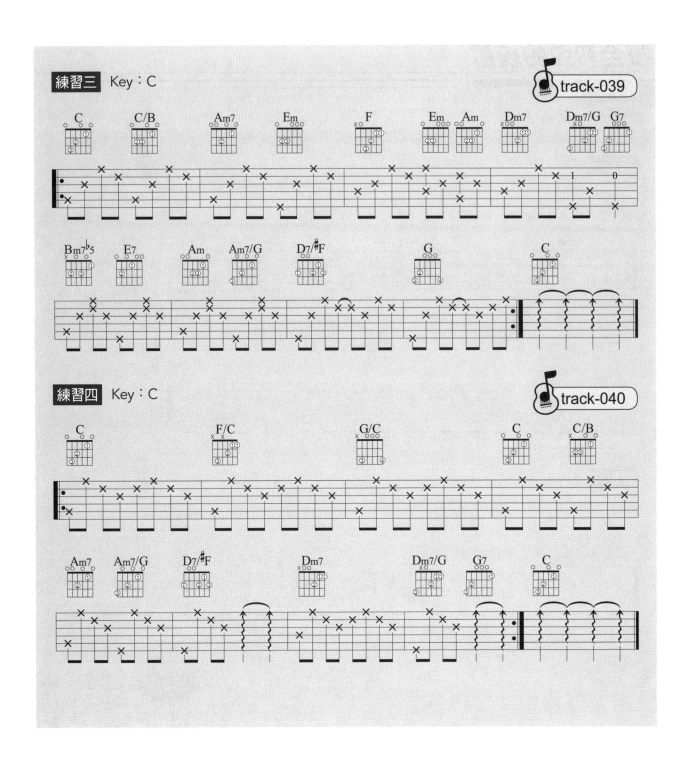

·音程與度（Part 2）·

音程的性質

　　音程的性質，就是我們在上一單元中所說的「形容詞」。儘管C－E、C－E♭與C♯－E都稱為三度音，但實際上它們的距離（半音數）卻是不相同的，因此就必須在度數之前加上一個形容詞來表示更精確的音程。

　　在介紹本單元之前，我們須先有一個概念－先有音樂，後有樂理，樂理是音樂前輩們所整理出來的規則，原則上在整理時會以C為基礎，再以平行移動的概念運用至別的音或調上面。因此，在推算音程時也必須有此觀念，學習起來才可事半功倍。

找出音程性質的方法

1、先算出音程的「度數」。

　　例：「6→4̇」＝六度音。

2、決定性質是由屬於「完全音程」或「大音程」。

　　一度、四度、五度、八度時　→「完全音程」

　　二度、三度、六度、七度時　→「大音程」

　　例：六度音是屬於大音程路徑範圍。

3、計算這組音程的實際半音數，並與大調音階中同度數的半音數做比較。

　　例：「6→4̇」為六度音，共含八個半音，而大調音階中「1→6」也為六度音，但有九個半音。

計算基準	1↓1	1↓2	1↓3	1↓4	1↓5	1↓6	1↓7	1↓i̇
度數	一度	二度	三度	四度	五度	六度	七度	八度
性質	完全	大	大	完全	完全	大	大	完全
半音數	0	2	4	5	7	9	11	12
				0	-5	-3	-1	0

（複音程的性質比照單音程）

4、比大音程或完全音程多一半音者，稱為「增音程」。比大音程少一半音者，稱為「小音程」。比完全音程或小音程少一半音者，稱為「減音程」。

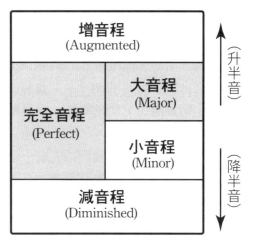

例：「6→$\dot{4}$」共含八個半音；比大調音階中的六度音少一個半音，所以「6→$\dot{4}$」為小六度。

根據上面二表可推出：

■ 結論一

6→$\dot{4}$：六度音且共八個半音，所以為「小六度」。

6→#$\dot{4}$：六度音且共九個半音，所以為「大六度」。

♭6→#$\dot{4}$：六度音且共十個半音，所以為「增六度」。

#6→$\dot{4}$：六度音且共七個半音，所以為「減六度」。

■ 結論二

2→6：五度音且共七個半音，所以為「完全五度」。

2→#6：五度音且共八個半音，所以為「增五度」。

#2→6：五度音且共六個半音，所以為「減五度」。

■ 結論三

2→$\dot{1}$：七度音且共十個半音，所以為「小七度」。

#2→$\dot{1}$：七度音且共九個半音，所以為「減七度」。

2→#$\dot{1}$：七度音且共十一個半音，所以為「大七度」。

　　音程在樂器的進階彈奏上是非常重要的，無論是和弦的組成、合聲學…等。希望各位琴友務必多花點時間去了解其中的涵意，深信在往後的學習路程中將會受益無窮。

《牛刀小試》試算出下面的音程：（M：大　m：小　P：完全　A：增　d：減）

(01) 1 → ♭6：_____　　(07) 5 → $\dot{2}$：_____　　(13) 4 → $\dot{3}$：_____

(02) 2 → 4：_____　　(08) 2 → 5：_____　　(14) 3 → $\dot{2}$：_____

(03) 3 → #6：_____　　(09) 1 → #2：_____　　(15) #5 → 4：_____

(04) 4 → ♭5：_____　　(10) ♭3 → 5：_____　　(16) 2 → #$\dot{2}$：_____

(05) 2 → 7：_____　　(11) 2 → ♭6：_____

(06) #2 → ♭7：_____　　(12) 4 → #$\dot{1}$：_____

解答：
(01) m6　(04) m2　(07) P5　(10) M3　(13) M7　(16) A8
(02) m3　(05) M6　(08) P4　(11) d5　(14) m7
(03) A4　(06) d6　(09) A2　(12) A5　(15) d7

·和諧音程與不和諧音程·

和諧音程與不和諧音程

要能深入了解和弦（和聲），必須要先知道音程的和諧與不和諧。我們依兩音間的音程同時發出聲響時所產生的和諧感，將它們歸類如下：

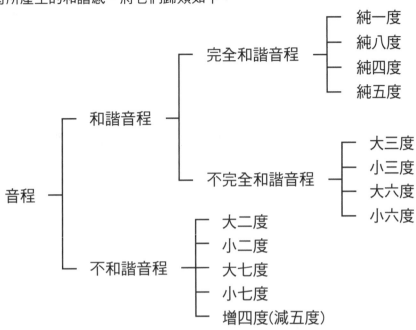

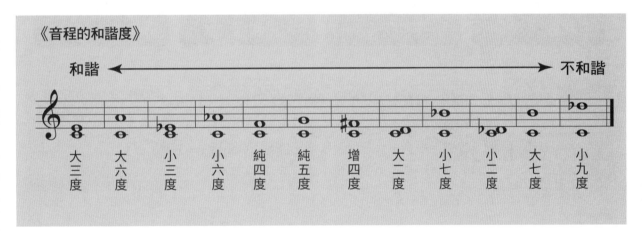

以上要特別注意「小九度」是在所有音程中是最不和諧的，因此在和弦中要避免出現，這也是為何許多和聲學的理論都是為了避免小九度出現而產生的原因。

大家會覺得奇怪的是，為何不完全和諧音程比完全和諧來的和諧呢？這是因為完全和諧音程極為和諧，和諧到當兩個音一起發出聲音時，我們不易辨別；而不完全和諧音程可以明顯地分辯出兩個聲音，且和諧度極佳，剛好符合編曲的需求，這也是為何一般合音時都合三度音、六度音的原因。

·三和弦的構成·

　　三和弦的構成基本上是以三度音（分大三度音與小三度音）堆疊而成，下圖是三和弦（Triad）的結構模式，可以看出彼此的差別性：

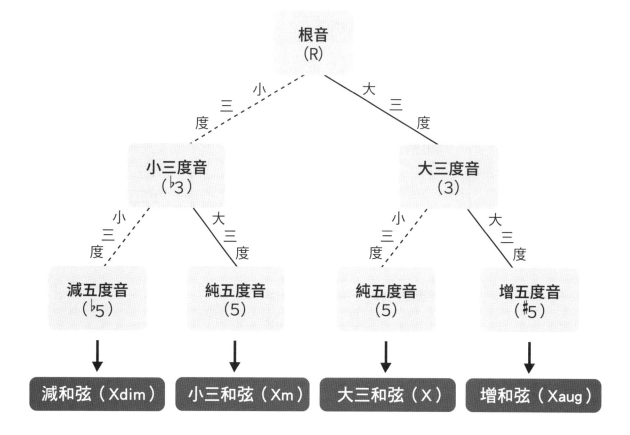

> 大三和弦＝根音＋大三度音＋純五度音（C =1、3、5）
> 小三和弦＝根音＋小三度音＋純五度音（Cm=1、♭3 、5）
> 增 和 弦＝根音＋大三度音＋增五度音（Caug=1、3、♯5）
> 減 和 弦＝根音＋小三度音＋減五度音（Cdim=1、♭3、♭5）

大三和弦（Major Triad）：和弦的屬性由大三度音決定

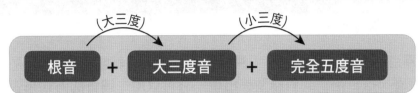

和弦	組成音
C	1 3 5
D	2 ♯4 6
E	3 ♯5 7
F	4 6 1
G	5 7 2
A	6 ♯1 3
B	7 ♯2 ♯4

和弦	組成音
C♯	♯1 ♯3 ♯5
D♯	♯2 ×4 ♯6
F♯	♯4 ♯6 ♯1
G♯	♯5 ♯7 ♯2
A♯	♯6 ×1 ♯3

和弦	組成音
D♭	♭2 4 ♭6
E♭	♭3 5 ♭7
G♭	♭5 ♭7 ♭2
A♭	♭6 1 ♭3
B♭	♭7 2 4

註：× 為「重升」(Double Sharp)記號，就是把音升高二個半音。

小三和弦（Minor Triad）：和弦的屬性由小三度音決定

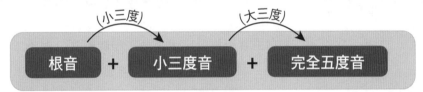

和弦	組成音
Cm	1 ♭3 5
Dm	2 4 6
Em	3 5 7
Fm	4 ♭6 1
Gm	5 ♭7 2
Am	6 1 3
Bm	7 2 ♯4

和弦	組成音
C♯m	♯1 3 ♯5
D♯m	♯2 ♯4 ♯6
F♯m	♯4 6 ♯1
G♯m	♯5 7 ♯2
A♯m	♯6 ♯1 ♯3

和弦	組成音
D♭m	♭2 ♭4 ♭6
E♭m	♭3 ♭5 ♭7
G♭m	♭5 ♭♭7 ♭2
A♭m	♭6 ♭1 ♭3
B♭m	♭7 ♭2 4

註：♭♭ 為「重降」(Double Flat)記號，就是把音降低二個半音。

Waltz 華爾滋

　　Waltz（華爾滋），即古典音樂中「圓舞曲」。最大的特點就是Waltz是三拍子的音樂型態，也就是以「碰、恰、恰」的節奏型態出現，它可以用二連音的方式來表現，也可以用三連音的方式來表現。

指法（Arpeggio）

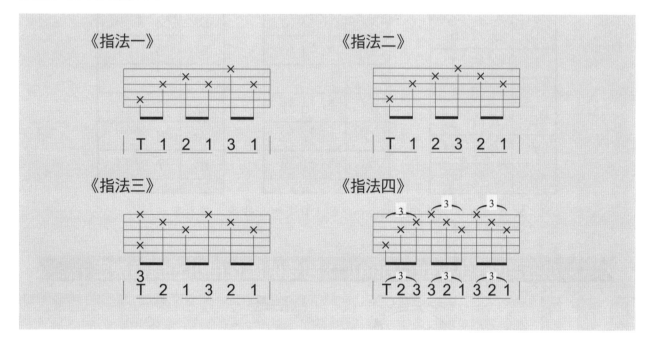

節奏（Rhythm）

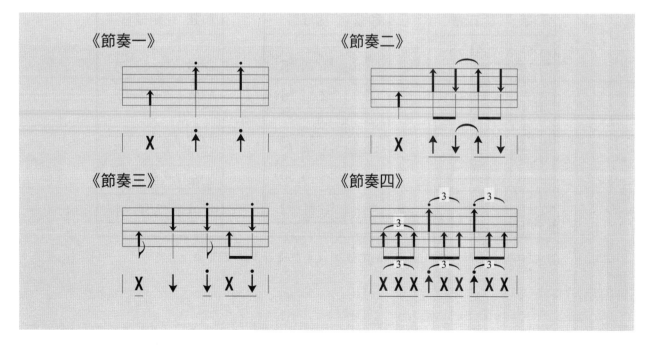

Waltz 的彈奏練習

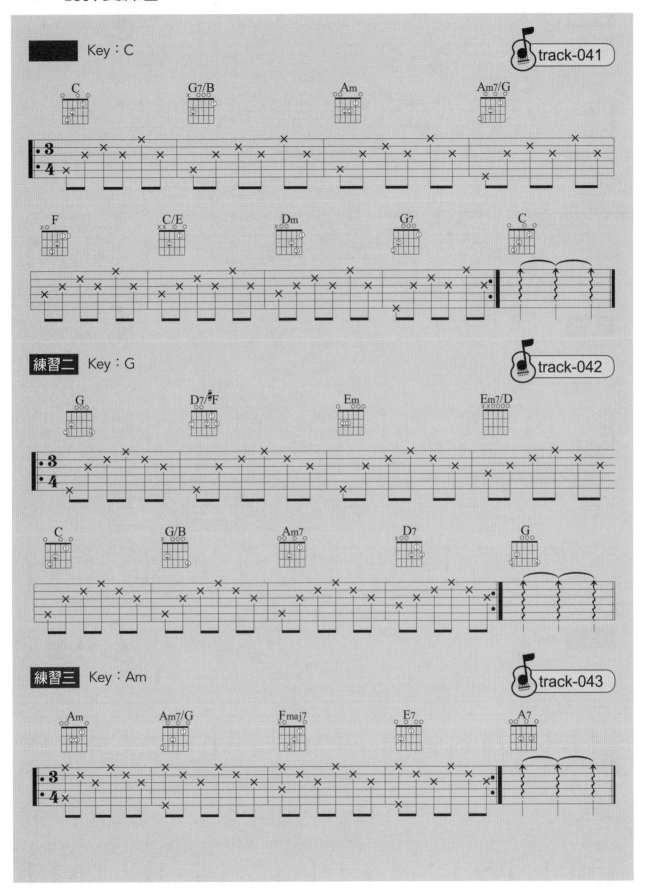

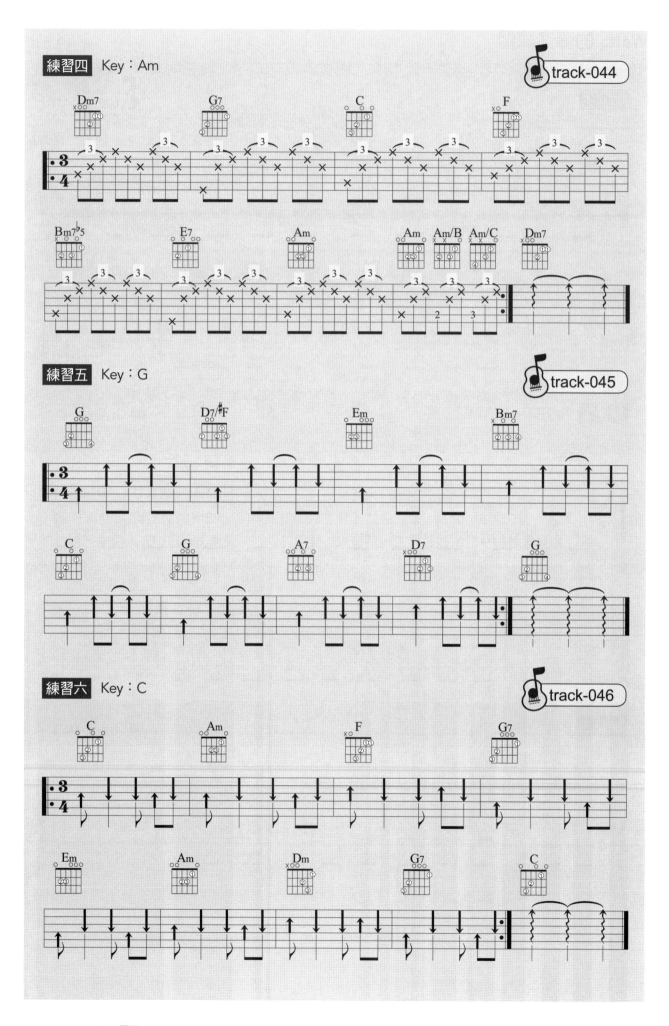

當我們在完全五度音上再疊上大三度（或小三度）時，會得到大七度音（或小七度音）：

完全五度＋大三度＝大七度音（即1→7的距離）
完全五度＋小三度＝小七度音（即1→♭7的距離）

實務上，我們會用逆推法來快速地找到七度音：

大七度音＝根音少一個半音
小七度音＝根音少二個半音

所以，F的「大七度音」為E；「小七度音」為E♭。
　　　A的「大七度音」為G♯；「小七度音」為G。

另外，須特別注意的是在和弦的使用符號上「7」是代表小七度；而「maj7」代表大七度。
所以，C 的組成音為「C、E、G」，
　　　Cmaj7的組成音為「C、E、G、B」，
　　　C7的組成音為「C、E、G、B♭」。

註：
1、maj7 習慣上可寫成 M7、Ma7、△7、+7。
2、「maj」這個符號表示「大」，它不會單獨與和弦名一起使用，它一定會和7、9、13一
　　起使用，如Cmaj7、Cmaj9、Cmaj13，意謂這個和弦都包含了根音的大七度音。

筆記欄

大七和弦（major 7th）

| 大七和弦 Xmaj7 | = | 大三和弦 R、3、5 | + | 根音的大七度音 7 |

屬七和弦（7th）

| 屬七和弦 X7 | = | 大三和弦 R、3、5 | + | 根音的小七度音 ♭7 |

大七和弦組成音

和弦 名稱	組成音	
	大三和弦	大七度
Cmaj7	1 3 5	7
D♭maj7	♭2 4 ♭6	1
Dmaj7	2 ♯4 6	♯1
E♭maj7	♭3 5 ♭7	2
Emaj7	3 ♯5 7	♯2
Fmaj7	4 6 1	3
G♭maj7	♭5 ♭7 ♭2	4
Gmaj7	5 7 2	♯4
A♭maj7	♭6 1 ♭3	5
Amaj7	6 ♯1 3	♯5
B♭maj7	♭7 2 4	6
Bmaj7	7 ♯2 ♯4	♯6

屬七和弦組成音

和弦 名稱	組成音	
	大三和弦	小七度
C7	1 3 5	♭7
D♭7	♭2 4 ♭6	♭1
D7	2 ♯4 6	1
E♭7	♭3 5 ♭7	♭2
E7	3 ♯5 7	2
F7	4 6 1	♭3
G♭7	♭5 ♭7 ♭2	♭4
G7	5 7 2	4
A♭7	♭6 1 ♭3	♭5
A7	6 ♯1 3	5
B♭7	♭7 2 4	♭6
B7	7 ♯2 ♯4	6

小調大七和弦 (minor major 7th)

小調大七和弦 Xmmaj7	=	小三和弦 R、♭3、5	+	根音的大七度音 7

小七和弦 (minor 7th)

屬七和弦 Xm7	=	小三和弦 R、♭3、5	+	根音的小七度音 ♭7

小調大七和弦組成音

和弦名稱	組成音	
	小三和弦	大七度
Cmmaj7	1 ♭3 5	7
C#mmaj7	#1 3 #5	#7
Dmmaj7	2 4 6	#1
E♭mmaj7	♭3 ♭5 ♭7	2
Emmaj7	3 5 7	#2
Fmmaj7	4 ♭6 1	3
F#mmaj7	#4 6 #1	#3
Gmmaj7	5 ♭7 2	#4
G#mmaj7	#5 7 #2	×4
Ammaj7	6 1 3	#5
B♭mmaj7	♭7 ♭2 4	6
Bmmaj7	7 2 #4	#6

小七和弦組成音

和弦名稱	組成音	
	小三和弦	小七度
Cm7	1 ♭3 5	♭7
C#m7	#1 3 #5	7
Dm7	2 4 6	1
E♭m7	♭3 ♭5 ♭7	♭2
Em7	3 5 7	2
Fm7	4 ♭6 1	♭3
F#m7	#4 6 #1	3
Gm7	5 ♭7 2	4
G#m7	#5 7 #2	#4
Am7	6 1 3	5
B♭m7	♭7 ♭2 4	♭6
Bm7	7 2 #4	6

註：「×」：為「重升記號」，即×5=6；×4=5；×5=6。

七和弦(六和弦)的應用

以下是幾個是常用的七和弦的推算法,各位一定要多花點時間去研究和弦的規則,並把方法
學起來:

半音數		(-3)	(-2)	(-1)	
音階	R · · · 6		♭7	7	Ṙ
音程		大六度	小七度	大七度	
符號		6	7	maj7	

Em EmM7 Em7 Em6

F Fmaj7 F7 F6

A Amaj7 A7 A6

Am AmM7 Am7 Am6

　　G（Em）調是僅次於C（Am）第二常彈、好彈的調，若再搭配Capo（移調夾）使用，一般的流行歌曲則可隨意移調彈奏，所以一定要練到和可自由轉換喔！有關移調進階知識，請參閱本書「移調與移調夾的使用」單元。

音　程		全		全		半		全		全		全		半	
簡　譜	1		2		3		4		5		6		7		i
唱　名	Do		Re		Mi		Fa		Sol		La		Si		Do
音　名	G		A		B		C		D		E		F#		G

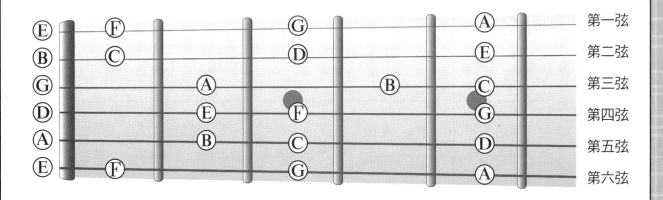

G大調（Em調）La音階

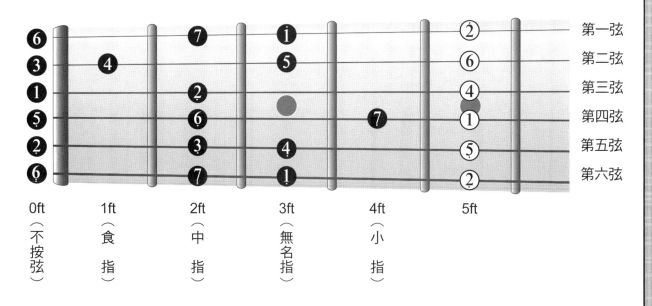

0ft	1ft	2ft	3ft	4ft	5ft
（不按弦）	（食指）	（中指）	（無名指）	（小指）	

G大調（Em調）常用和弦

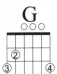
G

C

E

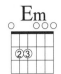
Em

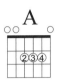
A

A7

Am

Am7

B7

B7

Bm7

Bm7

D

D7

Dsus4

D7sus4

#Fm7♭5

#Fm7♭5

G大調（Em調）和弦進行

《範例一》

| Em | / | B7/#D | / | G/D | / | A7/#C | / | C | / | D7 | / | G | / | B7 | / ||

《範例二》

| G | / | / | / | Bm7 | / | / | B7/#D | Em | / | / | / | Bm7 | / | / | / |

| C | / | D/C | / | Bm7 | / | Em | / | Am7 | / | / | / | D7sus4 | / | D7 | / ||

經過音

第9課 RHYTHM GUITAR

在兩個和弦根音之間,為使低音線呈順階上行或下行連結而加入的音,稱為「經過音」或「過門音」。

經過音的運用

1、可選擇使用「上行音階」與「下行音階」

上行音階:	1	2	3	4	5	6	7	i
下行音階:	i	7	6	5	4	3	2	1

使用時,原則上會選擇較近的音程組合,例如C和弦(根音1)至G和弦(根音5̣)時,使用1→7̣→6̣→5̣;Am和弦(根音6̣)至Dm和弦(根音2)時,則使用6̣→7̣→1→2來作為經過音。

2、可選擇級進或跳進

(1) 級進:依照音階順序彈奏。例如1→2→3的進行。

(2) 跳進:例如1→6̣→4的進行。

(3) 先跳進再級進:先將音跳進到下一根音的鄰音,再用級進的方式進行。

例如Am→E7,使用6̣→4̣→3̣的模式進行。

3、可使用升降音

例如G至Am和弦時,可用5̣→#5̣→6̣。

4、注意「避彈音」的使用

「避彈音」就是會與和弦相衝突的音,故在彈奏時應避免去彈到,例如在E7和弦中使用到5的音;在Fm和弦中使用6的音…等,都會讓人聽起來非常的不適。欲了解和弦中的避彈音,最好的方式就是瞭解和弦的組成音。

※在使用經過音時,不用太規距,只要聽起順耳即可,所以一定要多做幾種不同的組合練習。

《範例一》Key:C

原和弦進行 track-047

變化一 track-048

變化二 track-049

變化三 track-050

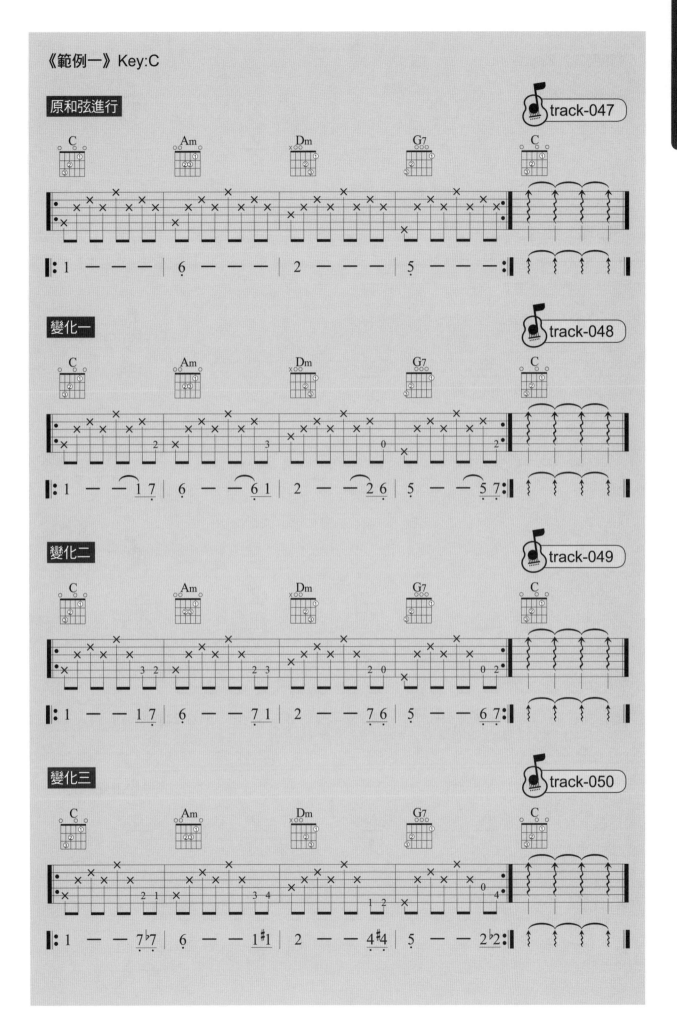

《範例二》Key:G

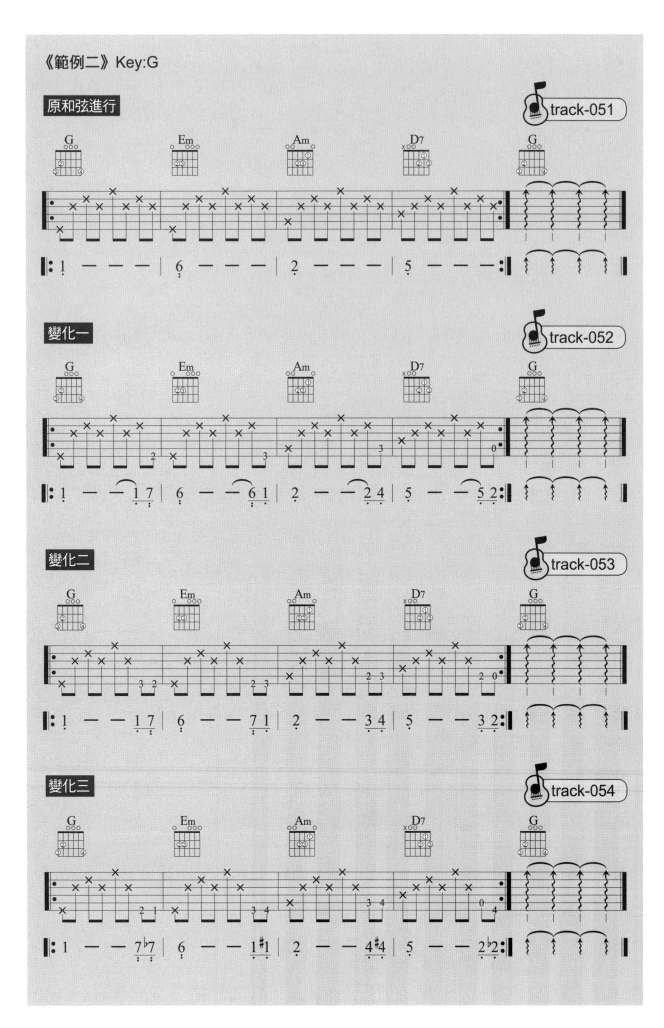

·移調與移調夾的使用·

移調動機？

　　每種樂器（包括人聲）都有先天音域上和技術上的限制，為了使主奏（主唱）能完全的發揮，所以伴奏上就必須遷就主奏，進而必須移調。

該移什麼調？

　　以人聲為例：男生音域的最高通常為（$\dot{4}$），女生音域的最高音通常為（$\dot{1}$），當然每個人都會不太一樣，如楊培安的音域就幾乎到女生的音域了。假設有一首歌曲的最高音為（$\dot{2}$），對男生而言偏低了3個半音，而對女生而言則偏高了2個半音，所以如果是男生要唱，調須提升3個半音（E♭調），女生要唱則調須降低2個半音（B♭調）。

移調方法

一、重新寫譜移調

■方法一：平行移調

步驟：1、決定新的調號。

　　　2、比較新調與原調之間相差幾個半音。

　　　3、將各和弦按照相差的音程移動成新和弦。

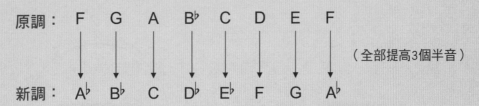

《例一》F大調轉成A♭大調（新調比原調升高3個半音）

原調： F　G　A　B♭　C　D　E　F

（全部提高3個半音）

新調： A♭　B♭　C　D♭　E♭　F　G　A♭

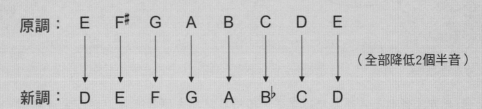

《例二》Em調轉成Dm調（新調比原調降低2個半音）

原調： E　F#　G　A　B　C　D　E

（全部降低2個半音）

新調： D　E　F　G　A　B♭　C　D

　　註：此方法適合小音程的移調，若要移到5個或7個半音時，可使用下頁的「時鐘移調法」。

■方法二：時鐘移調

步驟：1、畫一個時鐘（每一刻度代表相差半音）。

2、在內圈（原調）把音名按全音、半音關係依序標示出來。（圖一）

3、在外圈把新調主音對在原調主音處（例如A調轉E♭調→把E♭對準內圈上的A），接著再依照音名順序標示出來。（圖二）

4、如圖二，內圈為原調，外圈為新調；例原為A、E7、F#m和弦的進行，移調後即為E♭、B♭7、Cm的和弦進行。

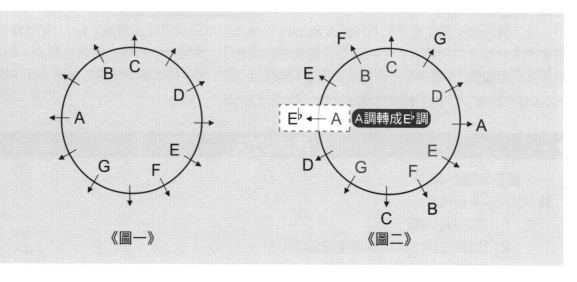

《圖一》　　　　　　　《圖二》

《例一》C大調轉成A大調（圖三）　　　《例二》Fm調轉成Cm調（圖四）

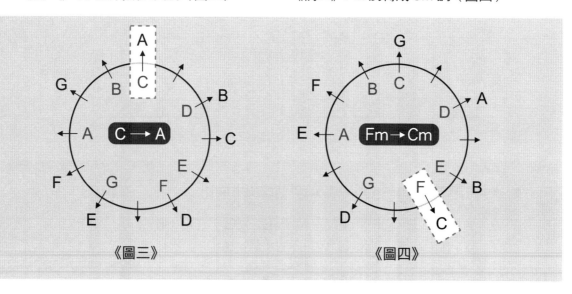

《圖三》　　　　　　　《圖四》

※此方法優點是只須熟記12音律，不用花時間去推算音程，即可完成移調。

■ 順階和弦與12調轉換表

大調	1	2m	3m	4	5	6m	7dim	小調
C	C	Dm	Em	F	G	Am	Bdim	Am
D♭	D♭	E♭m	Fm	G♭	A♭	B♭m	Cdim	A#m
D	D	Em	F#m	G	A	Bm	C#dim	Bm
E♭	E♭	Fm	Gm	A♭	B♭	Cm	Ddim	Cm
E	E	F#m	G#m	A	B	C#m	D#dim	C#m
F	F	Gm	Am	B♭	C	Dm	Edim	Dm
G♭	G♭	A♭m	B♭m	B	D♭	E♭m	Fdim	E♭m
G	G	Am	Bm	C	D	Em	F#dim	Em
A♭	A♭	B♭m	Cm	D♭	E♭	Fm	Gdim	Fm
A	A	Bm	C#m	D	E	F#m	G#dim	F#m
B♭	B♭	Cm	Dm	E♭	F	Gm	Adim	Gm
B	B	C#m	D#m	E	F#	G#m	A#dim	G#m

二、移調夾移調法

移調夾(Capo)，屬於吉他專屬的移調工具，相當唱KTV時的升調功能。

■ 使用方法：根據12音律原則，每多夾一格就提升半調。

例如：原本是C調，夾1格為C#調，夾2格為D調，夾3格為D#調。
原本是G調，是1格為G#調，夾2格為A調，夾3格為A#調。

■ 使用動機

1、當歌曲的調（Key）太難或不易彈奏時。

例如：原曲是E♭調，則可改成Play：D / Capo：1或 Play：C / Capo：3，如此就可避免
掉過多的封閉和弦，使曲子更得的好彈。

KEY＝Play＋Capo

Key ：歌曲欲演奏的調。　　Play ：採譜的基準調。　　Capo ：移調夾的格數。

2、當歌曲的音域不適合歌手時。唱歌時發現歌曲的調太低了，則每多夾一格就升半調。

3、利用Capo來達成雙吉他伴奏，使和聲效果更加豐富。例如：欲彈C調的歌曲時，可先由
一人不夾移調夾，彈奏C調；再由另一人使用Capo夾第五格，彈奏G調。

■ 注意

1、Capo夾的位置最好不要超過七格，因為有些和弦的把位會不夠用外，和弦的和聲會太薄，共鳴度不佳等情況出現。另外，夾完之後最好再用調音器確定音準。

2、如果調超過G調時，習慣上會把譜改成G調，再用移調夾補相差的音程。

■ 順階和弦與12調轉換表

key\play \ Capo	1格	2格	3格	4格	5格	6格	7格
C/Am	D♭/A♯m	D /Bm	E♭/Cm	E /C♯m	F /Dm	G♭/D♯m	G /Em
D/Bm	E♭/Cm	E /C♯m	F /Dm	G♭/D♯m	G /Em	A♭/Fm	A /F♯m
E/C♯m	F /Dm	G♭/D♯m	G /Em	A♭/Fm	A /F♯m	B♭/Gm	B /G♯m
F/Dm	G♭/D♯m	G /Em	A♭/Fm	A /F♯m	B♭/Gm	B /G♯m	C /Am
G/Em	A♭/Fm	A /F♯m	B♭/Gm	B /G♯m	C /Am	D♭/A♯m	D /Bm
A/F♯m	B♭/Gm	B /G♯m	C /Am	D♭/A♯m	D /Bm	E♭/Cm	E /C♯m

三、記憶法移調

就是把一些常用調的轉換先記起來，如把C調、E調、F調、G調、A調等先熟記，移調時就直接轉換；若遇到A調時，則可先轉換成G調，透過封閉和弦在彈奏時直接進一格或轉成A調再用封閉和弦去退一格的方式完成移調。

四、相對位置移調

此方法必須先把音階位置、封閉和弦…等練熟，所以本單元不介紹，待以後有機會再另外介紹。

第 10 課

搥弦、勾弦、滑弦

RHYTHM GUITAR

吉他之所以迷人，是因為它有很多獨特的技巧可讓音樂聽起來富有感情，各位一定要好好練習，務必練到滾瓜爛熟。本單元針對民謠吉他常用的搥弦、勾弦與滑弦技巧深入介紹，至於推弦與鬆弦因為較複雜且民謠吉他較少使用，我們保留在日後有機會再介紹。

搥弦 / Hammer-On （符號為H或Ⓗ）

右手彈弦後，在音還未消失前，將左手手指在同一弦上由較低音搥擊弦至較高音的動作，稱為「搥弦」。搥弦時，動作要迅速且搥弦後手指要按緊不可放鬆。

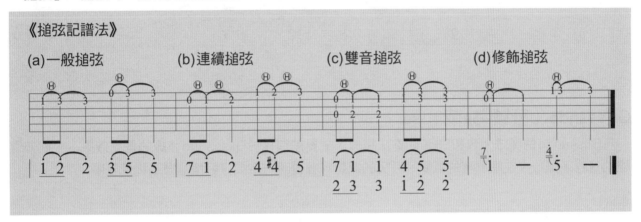

勾弦 / Pull-Off （符號為P或Ⓟ）

右手彈弦後，在音還未消失前，將左手手指在同一弦上由較高音勾拉至較低音的動作，稱為「勾弦」。勾弦時，動作要俐落，且下一音的手指一定要按緊。

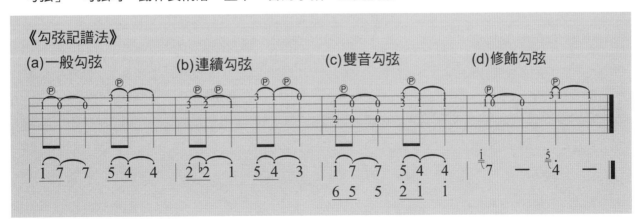

滑弦

　　在吉他的奏法上，滑弦可分為兩種Slide與Glissando，雖然二者在演奏方式上類似，但還是有些差別的。

Slide（符號為S或Sl）

　　右手彈弦後，在音還未消失前，將左手手指持續壓著弦並在同一弦上滑動，以改變音高的奏法。

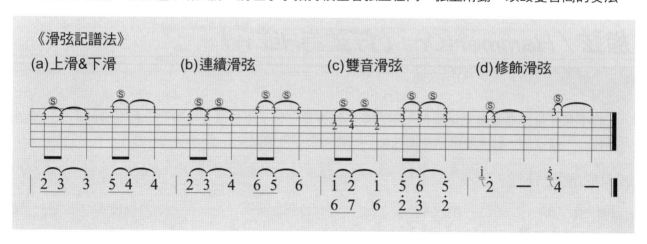

Glissando（符號為g或gliss.）

　　Glissando的奏法大致和Slide的奏法相似，主要差別在於Glissando強調的是「效果」，而非實際的音程，類似人在唱歌時的氣聲、呼吸的感覺，練習時一定要好好地體會這種感覺喔！！

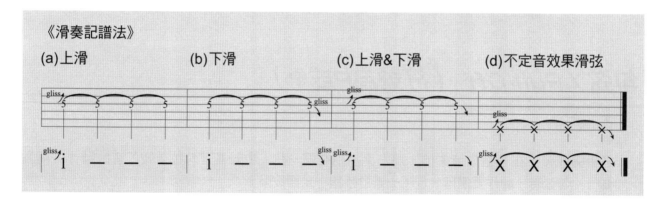

搥勾滑音練習

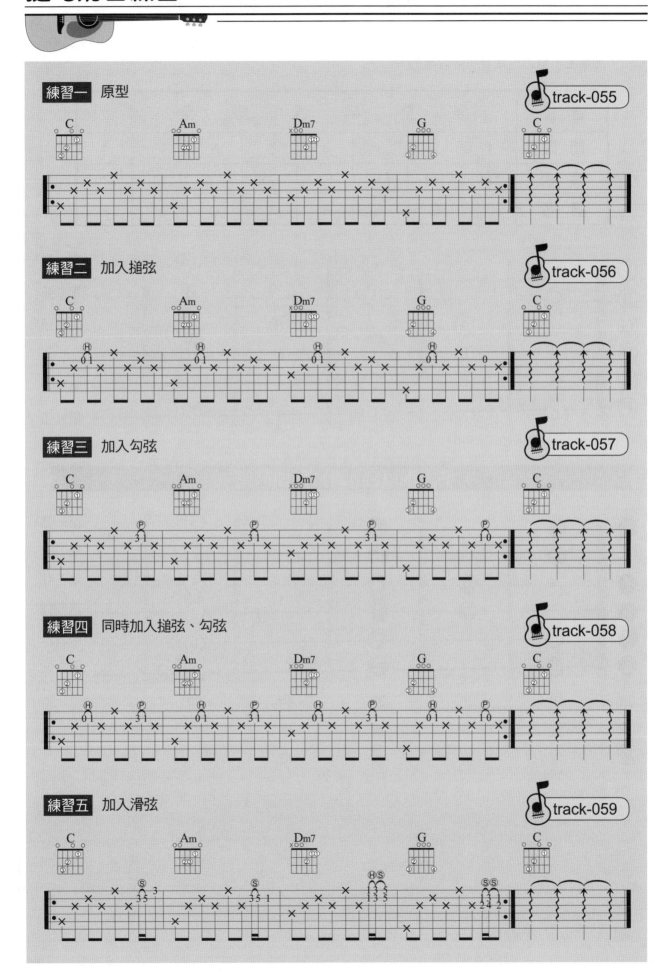

練習一　原型　track-055

練習二　加入搥弦　track-056

練習三　加入勾弦　track-057

練習四　同時加入搥弦、勾弦　track-058

練習五　加入滑弦　track-059

·F調與Dm調·

F（Dm）調也是一種很常出現的調，比較難的是必須克服Gm7與B♭這二個封閉和弦的按法，加油吧！努力一定會有好收穫的。

音　程		全	全	半	全	全	全	半
簡　譜	1	2	3	4	5	6	7	1
唱　名	Do	Re	Mi	Fa	Sol	La	Si	Do
音　名	F	G	A	B♭	C	D	E	F

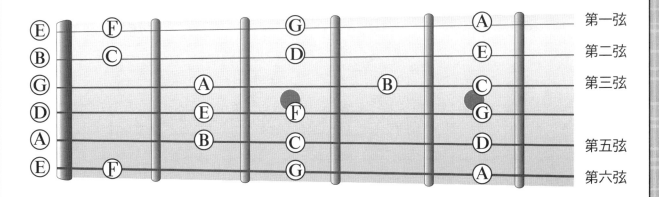

<div style="text-align:center">

F大調（Dm調）與Si音階

</div>

0ft（不按弦）　1ft（食指）　2ft（中指）　3ft（無名指）　4ft（小指）　5ft

F大調（Dm調）常用和弦

F

♭B

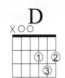
D

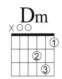
Dm

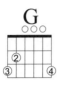
G

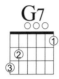
G7

Gm

Gm7

A

A7

Am

Am7

C

C7

Csus4

C7sus4

Em7♭5

F大調（Dm調）和弦進行

《範例一》

| Dm | / | A7/#C | / | | C | / | G7/B | / | | ♭B | / | Am | / | | Gm7 | / | A | / | ‖ |

《範例二》

| F | / | / | / | ♭Badd9/F | / | / | / | C/E | / | / | / | F | / | C/E | / | |

| Dm | / | Dm7/C | / | G7/B | / | / | / | Gm7 | / | / | / | Csus4 | / | C | / | ‖ |

Slow Soul－16 Beat 分散和弦

　　有時候歌曲的速度很慢，大約60甚至更慢，而且和弦又變換頻繁，可能每二拍或每一拍就換一次和弦，在這種情況下，若以8 Beat的方式去彈奏歌曲，會讓歌曲聽起來呆呆的，沒什麼情緒起伏，這時候我們可以改用16分音符的方式去彈奏，可以讓歌曲聽起更有張力、變化。

　　16 Beat相當於8 Beat的二倍速度，因此，我們也常以Double Soul來稱之。在彈奏時，可以直接用二倍速度彈奏8 Beat的彈法即可，但要注意彈奏完一次只有二拍，若遇到四拍則要彈二次。

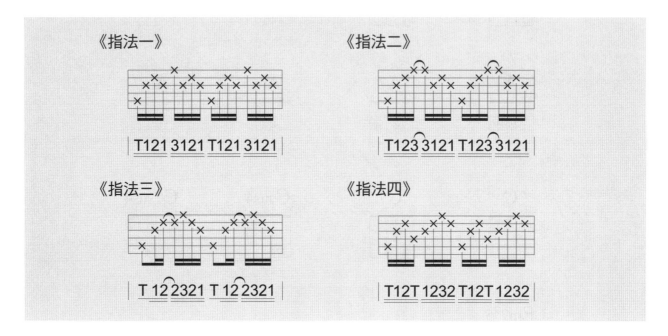

《指法一》　　　　　　　　　　　　　　　《指法二》

| T121 3121 T121 3121 |　　　　　　| T123 3121 T123 3121 |

《指法三》　　　　　　　　　　　　　　　《指法四》

| T 12 2321 T 12 2321 |　　　　　　| T12T 1232 T12T 1232 |

16 Beat 分散和弦練習

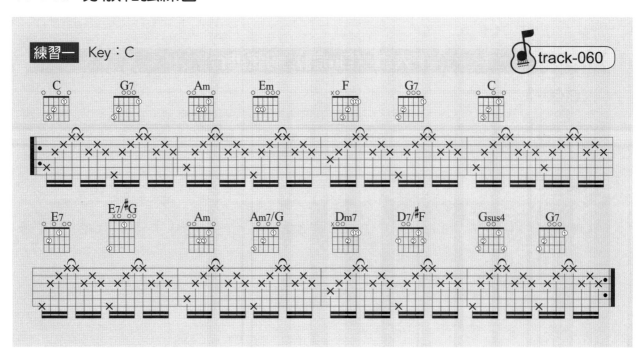

練習一　Key：C　　　　　　　　　　　　　　　　track-060

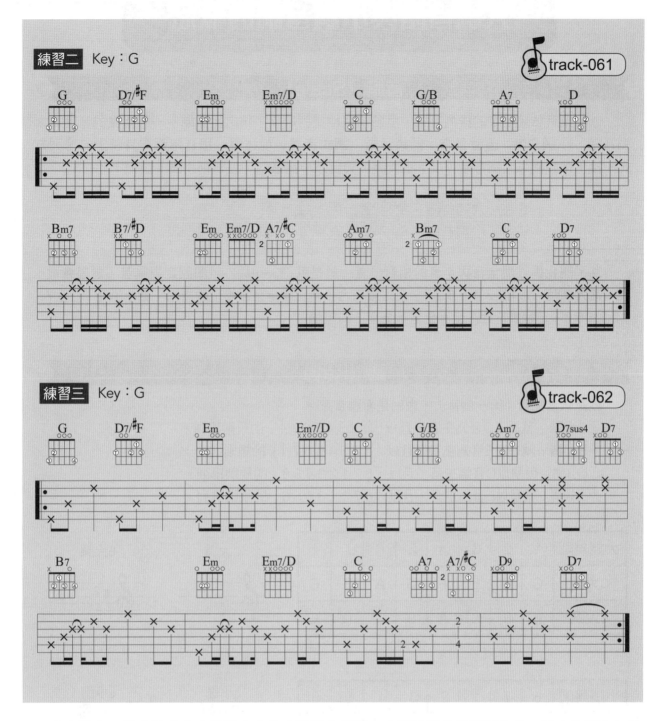

在實務上，常會將八分音符與十六分音符混合使用，來製造歌曲的情緒起伏，請大家要多加練習，務必將八分音符與十六分音符練習到可隨意轉換。

·大調音階與小調音調的概念·

音階（Scale）

　　一組樂音依照特定的排列方式，呈階梯似地排列起來，稱之為音階。一般常見的音階有大調音階、小調音階、五聲音階、藍調音階、調式音階…前述每一種音階都有其特定的排列方式，接下來我們以大調音階（以下稱大調）與自然小調音階（以下稱小調）為例：

> 大調音階：全－全－半－全－全－全－半
> 小調音階：全－半－全－全－半－全－全

　　為了簡化調性間全音與半音的相對位置，於是就把3－4與7－i間固定為半音，於是會發現，當大調時：「1234567i」正好會符合「全全半全全全半」的規則；當小調時：「67123456」正好會符合「全半全全半全全」的規則。

調（Key）

　　就是誰當主音（第一個音），也就是看誰當家。
　　「C大調」就是以C音為主音，且以「1234567i」的規則排列。
　　「E大調」就是以E音為主音，且以「1234567i」的規則排列。
　　「c小調」就是以C音為主音，且以「67123456」的規則排列。
　　「e小調」就是以E音為主音，且以「67123456」的規則排列。

大調規則	1	2	3	4	5	6	7	1
C大調	C	D	E	F	G	A	B	C
E大調	E	F#	G#	A	B	C#	D#	E

C大調
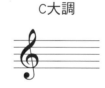

E大調

小調規則	6	7	1	2	3	4	5	6
c小調	C	D	E♭	F	G	A♭	B♭	C
e小調	E	F#	G	A	B	C	D	E

c小調
（Cm調）

e小調
（Em調）

·關係調與平行調·

關係調（Relative Key）

　　交互比較下面二表，會發現C調和Am調、E♭調和Cm調，都具有共同的一組音階（升降音一樣）。這種具有相同一組音階，但起始音（主音）不同的調性稱之為「關係調」。雖然二組音階的組成內容一樣，但因為主音與音階排列的方式不同，所以演奏出來的感覺也就不一樣。

	全	全	半	全	全	全	半	
大調音階	1	2	3	4	5	6	7	1
C大調	C	D	E	F	G	A	B	C
E♭大調	E♭	F	G	A♭	B♭	C	D	E♭
A大調	A	B	C#	D	E	F#	G#	A

※大調的曲子多由Do、Sol二音開始，Do音結束。

	全	半	全	全	半	全	全	
小調音階	6	7	1	2	3	4	5	6
Cm小調	C	D	E♭	F	G	A♭	B♭	C
Am小調	A	B	C	D	E	F	G	A
F#m小調	F#	G#	A	B	C#	D	E	F#

※小調的曲子多由La、Mi二音開頭，La音結束。

關係調公式

C = Am	C# = A#m	D = Bm	E♭= Cm	E=C#m	F = Dm
G♭=E♭m	G = Em	A♭= Fm	A = F#m	B♭= Gm	B =G#m

平行調（Parallel Key）

比較上頁二表，會發現C調與Cm調、A調與Am調…等，都具有共同的主音（Tonic），這種具有共同主音的大小調稱之為「平行調」。這種轉調的模式，在歌曲上時常遇到，如張震嶽〈愛的初體驗〉、飛兒樂團（F.I.R.）的歌曲也都大量的使用平行調轉調，各位在彈奏時要多加留意。

重要觀念：移調與轉調是不一樣的，不要混淆了！

「移調」（Transpose）：是指整首歌的音高平行移動，如把C大調旋律同步提高一個全音，改成D大調。

「轉調」（Modulation）：是指當歌曲在進行之中，轉到別調的情形。轉調在和聲學與樂理上較複雜，在之後的章節再另行探討。

《牛刀小試》

1、試找出下面各調的「關係調」

(1)C大調 = _____ (3)G大調 = _____ (5)F#m調 = _____ (7)Dm調 = _____

(2)E♭大調 = _____ (4)B♭大調 = _____ (6)Bm調 = _____ (8)C#m調 = _____

2、請判斷下面兩個調的關係為何？a.關係調 b.平行調 c.皆非

(1)G大調 vs Gm調：_____ (4)E大調 vs Em調：_____ (7)D#m大調 vs G♭調：_____

(2)B大調 vs G#m調：_____ (5)A大調 vs Am調：_____ (8)C大調 vs Am調：_____

(3)E大調 vs Cm調：_____ (6)A♭大調 vs Fm調：_____

解答：

1、(1) Am調 (3) Em調 (5) A大調 (7) F大調
　　(2) Cm調 (4) Gm調 (6) D大調 (8) E大調

2、(1) b　　(3) c　　(5) b　　(7) a
　　(2) a　　(4) b　　(6) a　　(8) a

第12課 Slow Rock 慢搖滾

三連音節奏

　　三連音（Triplet）就是把一個拍子單位分割成三等份形式。三連音奏法屬於一種不對稱的節拍，要練習到二分法的腳踩拍子與三分法的節奏能相互配合，需要一些時間與耐心。

基本練習

　　為了能快速進入三連音的世界裡，我們要先學會數拍，數拍時一定要注意輕重音的表現喔。

三連音的變化型

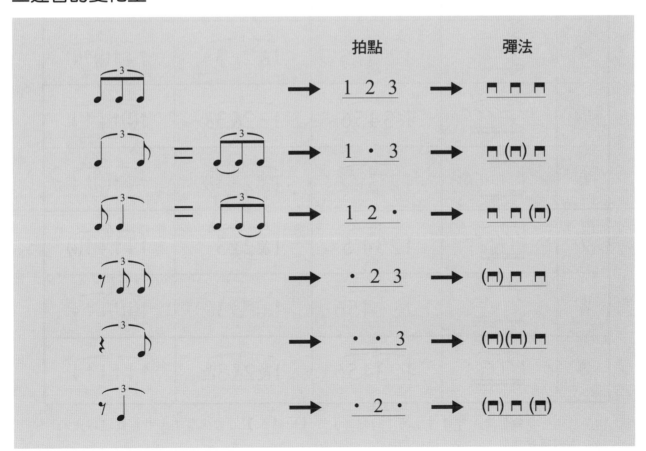

變化的三連音節奏

如果把八分音符三連音分割成十六分音符，就變成六連音，因為每一拍有六個拍點，因此變化就多達64種，特別是使用在音樂的高潮或過門處，可以讓音樂更具有起伏、更有張力。

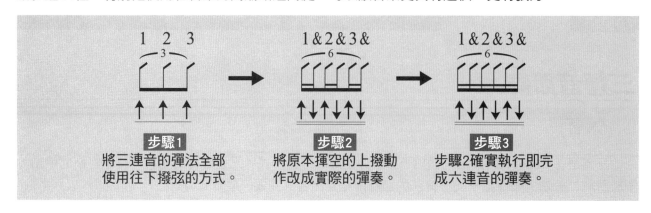

步驟1
將三連音的彈法全部使用往下撥弦的方式。

步驟2
將原本揮空的上撥動作改成實際的彈奏。

步驟3
步驟2確實執行即完成六連音的彈奏。

常見六連音變化表：

	音型	簡譜	拍點	彈法
①		1 3 5	1 - 2 - 3 -	↑(↓)↑(↓)↑(↓)
②		1 3 56	1 - 2 - 3&	↑(↓)↑(↓)↑↓
③		1 34 5	1 - 2&3 -	↑(↓)↑↓↑(↓)
④		12 3 5	1&2 - 3 -	↑↓↑(↓)↑(↓)
⑤		1 3456	1 - 2&3&	↑(↓)↑↓↑↓
⑥		12 3 56	1&2 - 3&	↑↓↑(↓)↑↓
⑦		1234 5	1&2&3 -	↑↓↑↓↑(↓)
⑧		1· 456	1-嗯&3&	↑(↓)(↑)↓↑↓
⑨		123456	1&2&3&	↑↓↑↓↑↓

註：欲進一步練習者，可將書後的【附錄二】、【附錄三】沿虛線剪下，並以任選四張的方式組合練習。

Slow Rock 慢搖滾

　　在此單元之前，我們所學的節奏都是屬於八分音符（或16分音符）的型態，而本單元要介紹的節奏型態Slow Rock和先前所學的有很大的不同。

　　Slow Rock最大的特色是以三分法（Triplet）的拍點（即每一拍有三個音）為基礎，它與我們所習慣的二分法有很大的不同，所以在開始彈奏之前一定要先學會數拍，數拍方法請複習前面「三連音節奏」的部分。下方表格為目前流行歌曲常出現的三種節奏，筆者將它們的特點整理如下：

	Slow Soul / Ballad	Waltz	Slow Rock
拍號	4/4拍	3/4拍	4/4拍
Division	二分法 or 四分法	二分法 or 三分法	三分法
數拍方式	1 2 2 2 3 2 4 2 / 1234 2234 3234 4234	1 2 2 2 3 2 / 123 223 323	123 223 323 423

指法（Arpeggio）

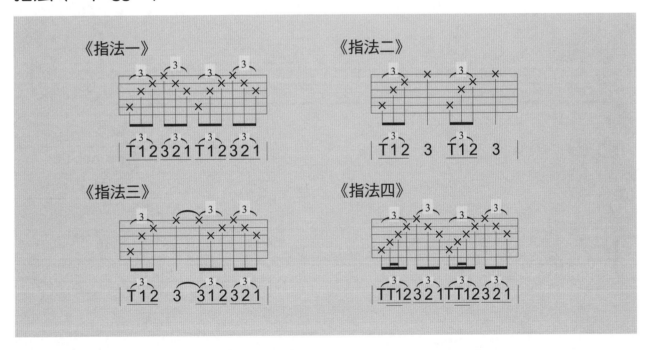

《指法一》　　　　　　　　　《指法二》

《指法三》　　　　　　　　　《指法四》

節奏（Rhythm）

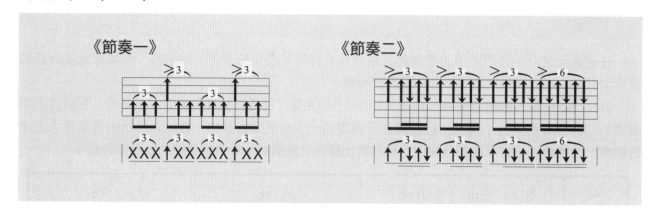

《節奏一》　　　　　　　　　　《節奏二》

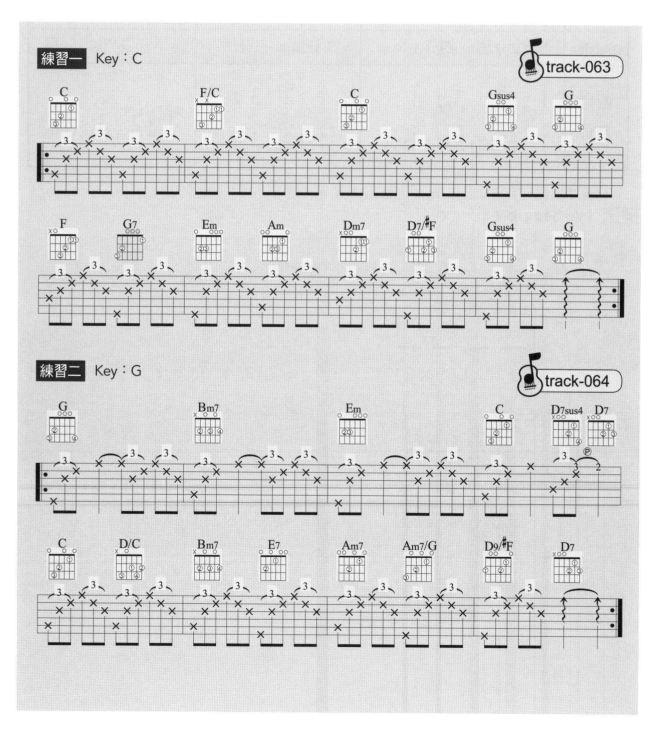

練習一　Key：C　　　　　　　track-063

練習二　Key：G　　　　　　　track-064

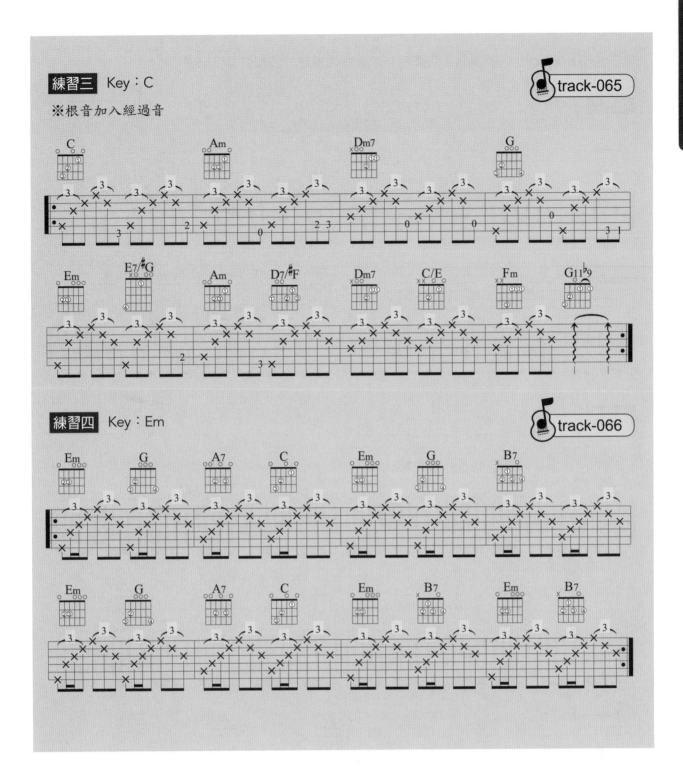

練習三 Key：C　　　　　　　　　　　　　　　track-065

※根音加入經過音

練習四 Key：Em　　　　　　　　　　　　　track-066

以下是Slow Rock的節奏練習，彈奏時一定要將輕重音的表情彈奏出來喔！

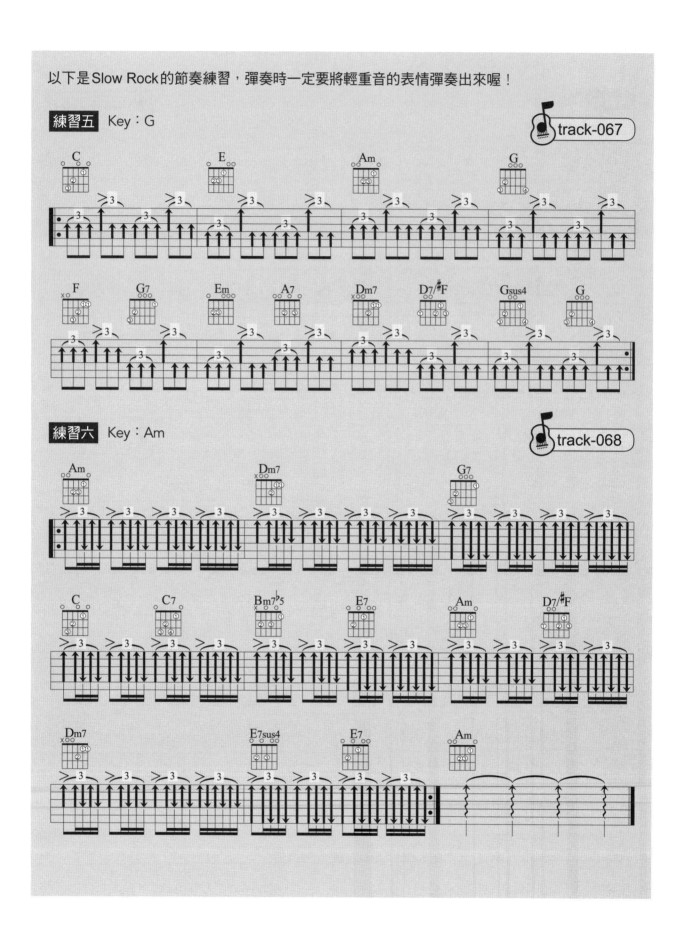

· 級數與順階和弦 ·

　　級數，就是順序的觀念，習慣上以羅馬數字Ⅰ、Ⅱ、Ⅲ、Ⅳ、Ⅴ、Ⅵ、Ⅶ來表示，與音名最大的不同點，是級數強調的是「屬性」，以C這個音為例，在C大調時為Ⅰ級（主音），但在G大調時卻為Ⅳ級（下屬音），在F調為Ⅴ級（屬音），不同的屬性會有著不同的感覺與風格，就好比一位演員，會隨著他所飾演角色不同而有不同的詮釋方式。因此有了級數的觀念後，就能使用適當的彈法來詮釋，尤其在爵士樂的表現上更顯得重要。

級數	Ⅰ	Ⅱ	Ⅲ	Ⅳ	Ⅴ	Ⅵ	Ⅶ
C大調	C	D	E	F	G	A	B
G大調	G	A	B	C	D	E	F#
F大調	F	G	A	B♭	C	D	E
屬性	主音	上主音	中音	下屬音	屬音	下中音	導音

順階三和弦

　　利用音階中任兩組連續的三度音來堆疊而建立的三和弦。他可以讓你在調性轉換時，變得更加容易。

音階	大調音階							自然小調音階						
級數	Ⅰ	Ⅱ	Ⅲ	Ⅳ	Ⅴ	Ⅵ	Ⅶ	Ⅰ	Ⅱ	Ⅲ	Ⅳ	Ⅴ	Ⅵ	Ⅶ
根音	1	2	3	4	5	6	7	$\underset{.}{6}$	$\underset{.}{7}$	1	2	3	4	5
三度音	3	4	5	6	7	$\dot{1}$	$\dot{2}$	1	2	3	4	5	6	7
五度音	5	6	7	$\dot{1}$	$\dot{2}$	$\dot{3}$	$\dot{4}$	3	4	5	6	7	$\dot{1}$	$\dot{2}$
半音結構	↓ 4+3	↓ 3+4	↓ 3+4	↓ 4+3	↓ 4+3	↓ 3+4	↓ 3+3	↓ 3+4	↓ 3+3	↓ 4+3	↓ 3+4	↓ 3+4	↓ 4+3	↓ 4+3
級數和弦	Ⅰ	Ⅱm	Ⅲm	Ⅳ	Ⅴ	Ⅵm	Ⅶ°	Ⅰm	Ⅱ°	Ⅲ	Ⅳm	Ⅴm	Ⅵ	Ⅶ
數字和弦	1	2m	3m	4	5	6m	7°	6m	7°	1	2m	3m	4	5

·順階七和弦·

　　在順階三和弦中再加上順階的第七度音而形成的和弦，稱為「順階七和弦」。當我們在彈奏三和弦時，可適時地加入順階七度音，讓和聲更豐富，曲子更加有變化。

音階	大調音階							自然小調音階						
級數	I	II	III	IV	V	VI	VII	I	II	III	IV	V	VI	VII
根音	1	2	3	4	5	6	7	6	7	1	2	3	4	5
三度音	3	4	5	6	7	1	2	1	2	3	4	5	6	7
五度音	5	6	7	i	2	3	4	3	4	5	6	7	i	2
七度音	7	i	2	3	4	5	6	5	6	7	i	2	3	4
七度音與根音關係	大七度	小七度	小七度	大七度	小七度	小七度	小七度	小七度	小七度	大七度	小七度	小七度	大七度	小七度
級數和弦	IM7	IIm7	IIIm7	IVM7	V7	VIm7	VIIØ	Im7	IIØ	IIIM7	IVm7	Vm7	VIM7	VII7
數字和弦	1M7	2m7	3m7	4M7	57	6m7	7Ø	6m7	7Ø	1M7	2m7	3m7	4M7	57

總結：

1、以「數字和弦」觀點來看，三和弦中：

　　1、4、5的順階和弦為「大三和弦」；2、3、6的順階和弦為「小三和弦」；7的順階和弦為「減和弦」。

2、同根音和弦代理

　　以「數字和弦」觀點來看，無論原本是否屬於順階三和弦，若要加入七度音時，除了1、4是加「大七度音」外；其餘皆加「小七度音」。

例如：

5 → 57　　　　6 → 67　　　　2 → 27　　　　3 → 37

5m → 5m7　　　6m → 6m7　　　2m → 2m7　　　3m → 3m7

封閉和弦

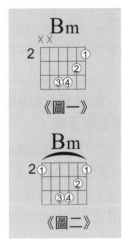

《圖一》

《圖二》

封閉和弦就是把左手食指視為可移動的移調夾，並運用音程中全音與半音的關係而成的一種移動式和弦。封閉和弦大致上可分為「半封閉和弦」與「全封閉和弦」二種：

半封閉和弦：

食指只封閉四弦以內（圖一）。此種按法較適合長時間的演奏或與樂團一起搭配時使用。須特別注意其它未封閉弦的止弦。

全封閉和弦：

食指把六條弦全封閉（圖二）。此種按法的和弦對左手的負擔較大，一定要常練習。原則上半封閉和弦只是把全封閉和弦的第五、第六弦省略，所以我們僅討論全封閉和弦的按法，至於半封閉和弦的按法，請各位琴友在全封閉和弦熟練後自行練習即可。

封閉和弦的推算

1、熟記各音之間的全音、半音關係。

即除了E－F、B－C間相差半音（1格）外，其餘皆相差全音（2格）。

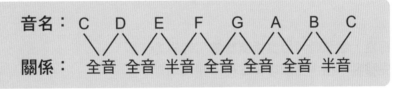

音名：　C　D　E　F　G　A　B　C

關係：　全音　全音　半音　全音　全音　全音　半音

2、只有和弦的音名會改變，而和弦的「屬性」是不會改變的。

下面《例一》、《例二》中，虛線處即所謂的「屬性」，它並不會隨著位置的不同而改變，會改變的是音名，所以原本是開放和弦的「A」移動到第二格會改變成「B」（因為A－B為全音）。

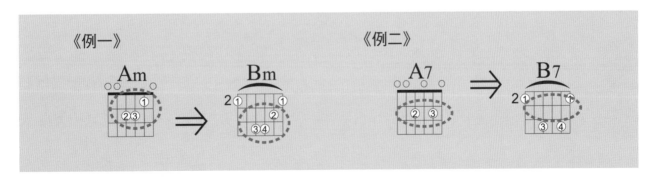

《例一》　Am ⇒ Bm　　《例二》　A7 ⇒ B7

3、善用指板上記號來幫助記憶。

吉他的指板在第三格、第五格、第七格、第九格處都有指位記號，這些記號有如鋼琴的黑鍵一樣，可以使我們瞬間就知道音的位置。以第六弦（E弦）、第五弦（A弦）為例，在指板上的音如下圖所示：

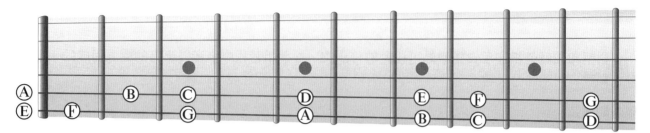

4、如果音位於E弦上，則以E指型為基礎；若音位於A弦上，則以A指型為基礎。

《例一》 如何找Am9的封閉和弦？
A音在第六弦（E弦）上的第五格，剛好也是位於第二個指位記號的位置。因為和弦的屬性為「m9」，所以使用Em9指型並且用食指封住第五格，這樣就完成Am9封閉和弦的按法了。（圖一）

《例二》如何找E7的封閉和弦？
E音在第五弦（A弦）上的第七格，剛好也是位於第三個指位記號的位置。因為和弦的屬性為「7」，所以使用A7指型並且用食指封住第七格，這樣就完成E7封閉和弦的按法了。（圖二）

練習方法

1、注意食指要打直，壓弦時可用食指側緣處可較省力。

2、放慢速度，先移動一格，熟練後再二格…慢慢增加。

3、練習時以指型交互練習。

封閉和弦推算圖

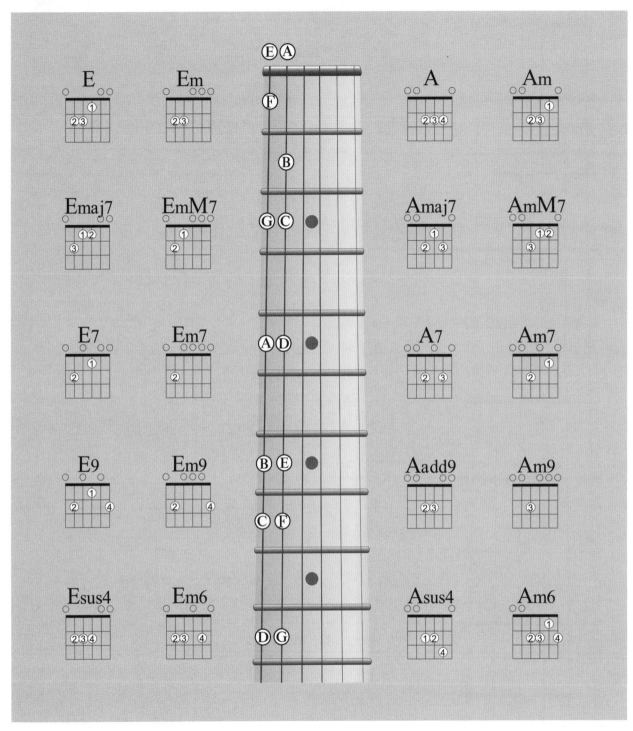

E指型

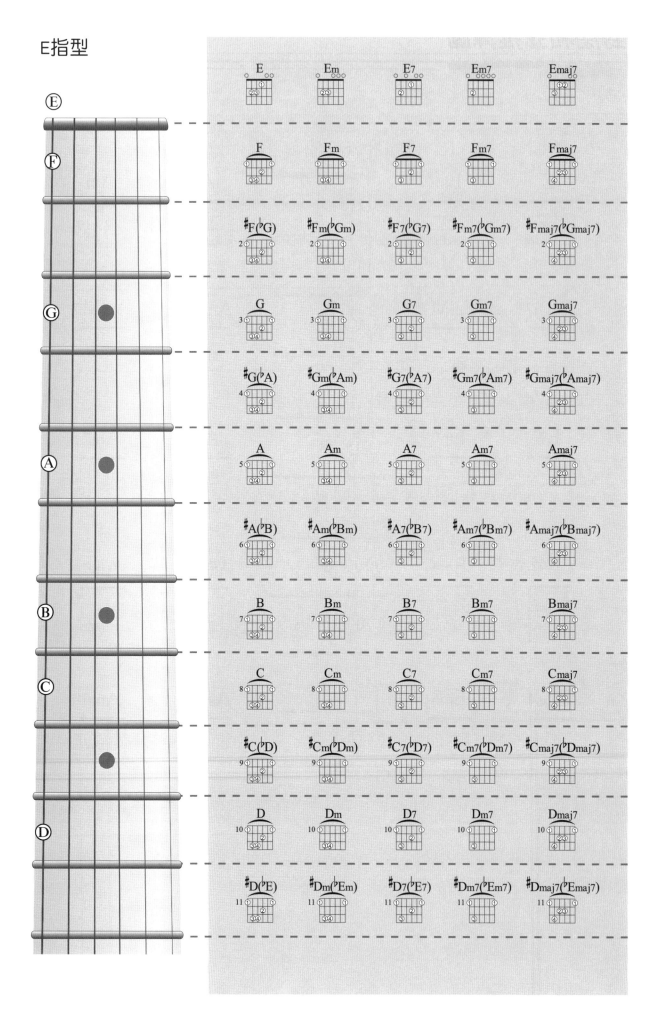

A指型

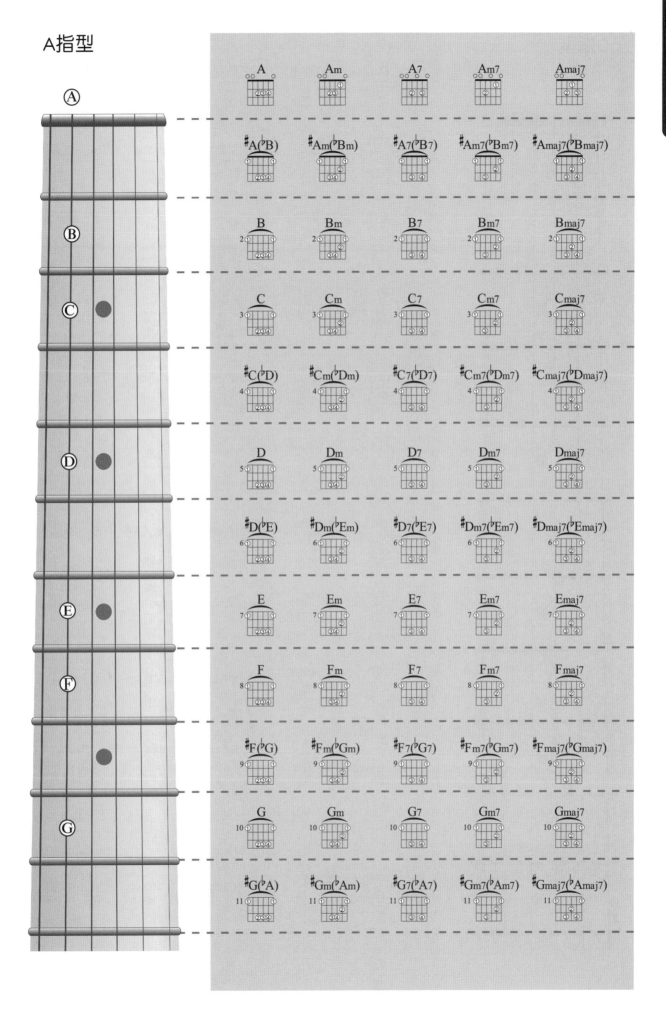

D指型

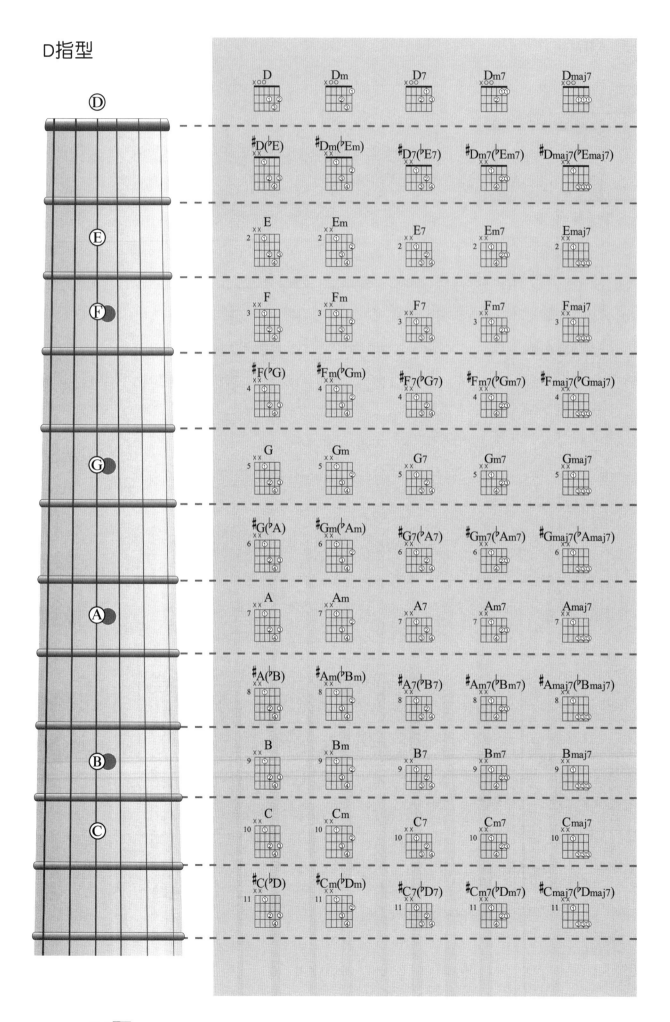

·和弦動音(Cliches)·

　　和弦動音（Cliches）也可直接叫做「克利斜」。當同一個和弦連續使用二個小節以上時，避免因為重複使用過長，使得聽起來單調、沒變化，此時就在這固定和弦上做「半音」的進行，讓和弦產生一種衝突感，這種進行可以發生在高音部，也可以在和弦的低音部。

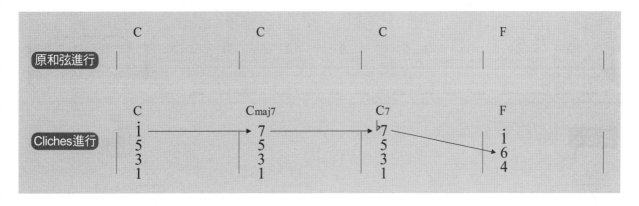

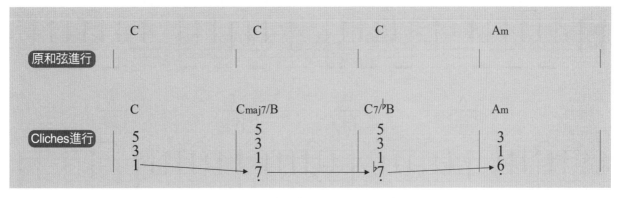

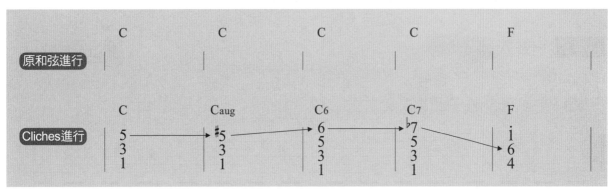

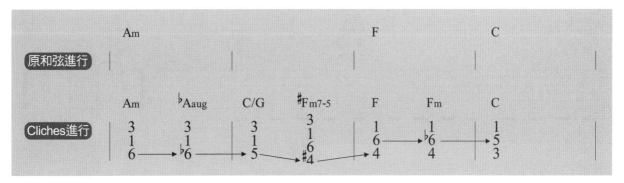

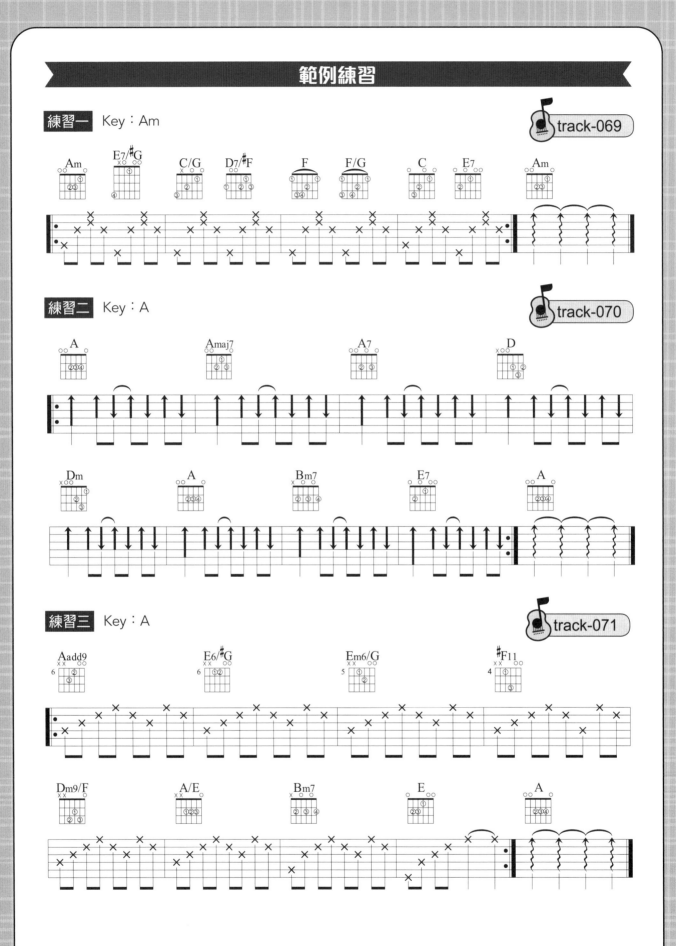

打板技巧

　　打板又稱擊弦，是從佛拉明歌（Flamenco）吉他的演奏技巧中變化而來，適合搭配在Folk Rock、Bossanova或Jazz的歌曲。所謂打板，就是當弦還在震動發出聲音時，利用右手迅速擊弦，進而使弦消音而產生「嚓」的聲音。

打板技巧

　　打板的方法會隨著每個人的習慣而有所不同，以下是目前大家較常使用的二種方法，同學可依照習慣與歌曲做變化：

方法一：
右手勾完弦後，使用右手姆指側面（圖一）順勢擊弦（4、5、6弦），並用其他手指將1、2、3弦的音悶掉。

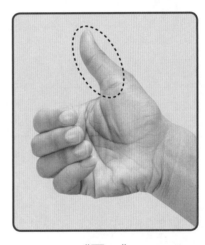

《圖一》

方法二：
右手勾完弦後，利用右手姆指的根部（圖二）順勢擊弦（4、5、6弦），並用其他手指將1、2、3弦的音悶掉。

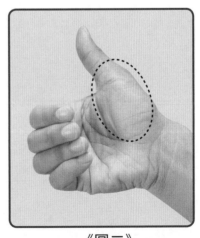

《圖二》

打板彈法

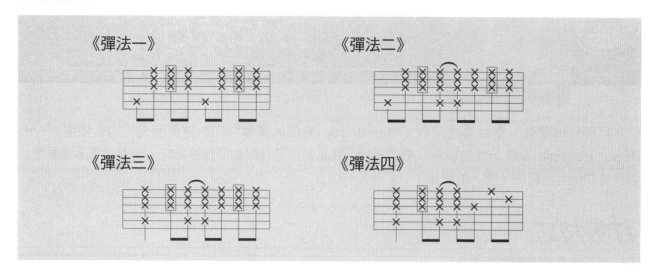

《彈法一》　　　　　　　《彈法二》

《彈法三》　　　　　　　《彈法四》

打板技巧練習

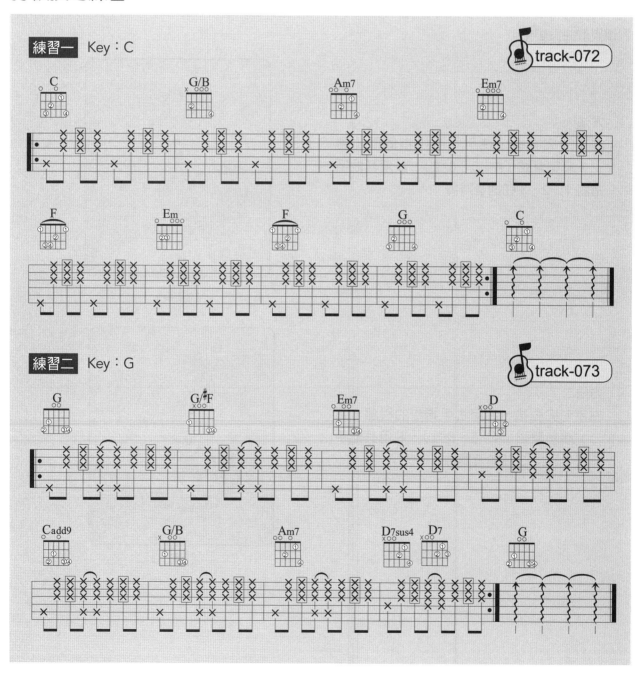

練習一　Key：C　　　track-072

練習二　Key：G　　　track-073

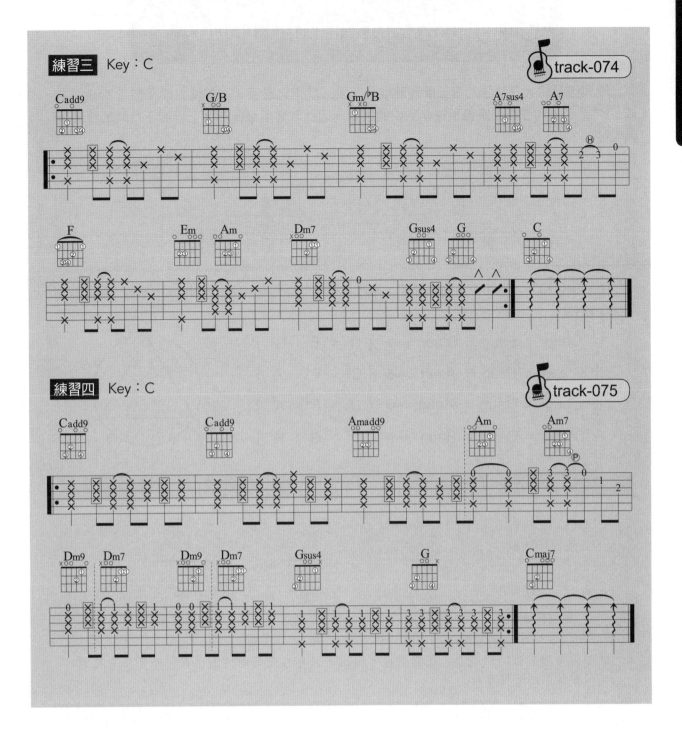

·增和弦(Augmented Triad)·

　　增和弦是將大三和弦的第五度音升半音（大三度＋大三度），習慣上簡寫成「Xaug」、或「X⁺」。增和弦聽起來像吊在半空中的感覺，因此常被用來做和弦上行或下行時的橋樑(經過和弦）。

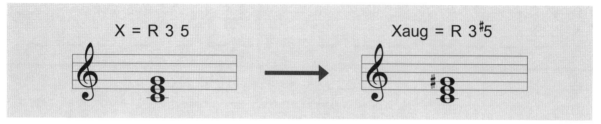

$$X = R\ 3\ 5 \qquad Xaug = R\ 3\ {}^\sharp5$$

　　由右圖可得知，增和弦為對稱和弦，組成音相差的距離都相等，因此增和弦有三個同音異名的增和弦。

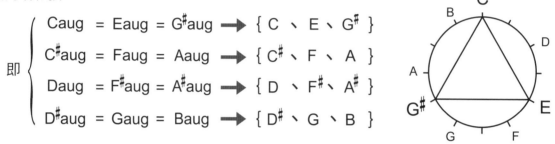

即
$\begin{cases}
Caug = Eaug = G^\sharp aug \rightarrow \{\ C \ 、 E \ 、 G^\sharp\ \} \\
C^\sharp aug = Faug = Aaug \rightarrow \{\ C^\sharp \ 、 F \ 、 A\ \} \\
Daug = F^\sharp aug = A^\sharp aug \rightarrow \{\ D \ 、 F^\sharp 、 A^\sharp\ \} \\
D^\sharp aug = Gaug = Baug \rightarrow \{\ D^\sharp 、 G \ 、 B\ \}
\end{cases}$

增和弦的按法

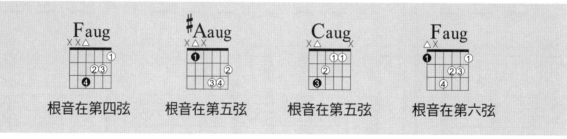

Faug	♯Aaug	Caug	Faug
根音在第四弦	根音在第五弦	根音在第五弦	根音在第六弦

　　註：因為增和弦的組成音差距都相等，因此，只要在上面的按法中有任一手指有按到和弦的根音即可。

增和弦的使用時機

1、在「半終止」的樂段中，可在V和弦後加入Vaug和弦；或直接用Vaug代理V和弦。

　　註：「半終止」是指樂段的和弦進行以屬和弦（V級）為結尾。

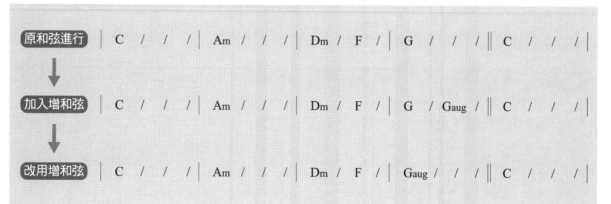

原和弦進行 | C / / / | Am / / / | Dm / F / | G / / / ‖ C / / / |

加入增和弦 | C / / / | Am / / / | Dm / F / | G / Gaug / ‖ C / / / |

改用增和弦 | C / | Am / | Dm / F | Gaug / / ‖ C / / / |

2、當做和弦進行間的橋樑

(1) 應用於多調和弦 I 級→VIm級時，插入Iaug來做和弦間的橋樑。

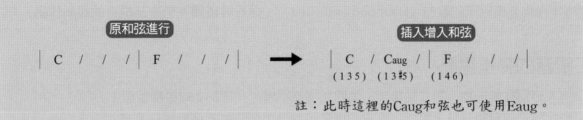

```
        原和弦進行                          插入增入和弦
 │ C  /  /  / │ Am /  /  / │  ➡  │ C  /  Caug / │ Am /  /  / │
                                  (135)  (13#5)    (136)
```

　　　　　　　　　　　　　　　　註：此時這裡的Caug和弦也可使用Eaug或G#aug。

(2) 應用於多調和弦 I 級→VI級時，插入Iaug來做和弦間的橋樑。

```
        原和弦進行                          插入增入和弦
 │ C  /  /  / │ F  /  /  / │  ➡  │ C  /  Caug / │ F  /  /  / │
                                  (135)  (13#5)    (146)
```

　　　　　　　　　　　　　　　　　註：此時這裡的Caug和弦也可使用Eaug。

(3) 應用在和弦動音（Cliches）上

```
 │ C   /  /  / │ Caug /  /  / │ C6  /  /  / │ C7  /  /  / │
   5 ─────────────→ #5 ─────────────→ 6 ─────────────→ ♭7

 │ Am  /  /  / │ #Gaug /  /  / │ C/G  /  /  / │ #Fm7♭5 /  /  / │
   6 ─────────────→ #5 ─────────────→ 5 ─────────────→ #4
```

(4) 代表小大七和弦（XmM7）的複合和弦

$$VI_{mM7} \;=\; I_{aug}/VI \;=\; III_{aug}/VI \;=\; {}^{\#}V_{aug}/VI$$

《範例》　$AmM7 \;=\; Caug/A \;=\; Eaug/A \;=\; G^{\#}aug/A$

註：AmM7＝A C E G#　Caug＝C E G#

增和弦也和大、小三和弦一樣，可以加上七度音、九度音。

X7aug＝R 3 #5 ♭7　　X9aug＝R 3 #5 ♭7 9

三根音

三根音指法是民謠吉他怪傑Jim Croce (1943~1973) 自創的指法，也可說是他的招牌技巧。年輕時的Jim Croce，為了生活而到處打零工，因為不小心被鐵鎚傷到手指，於是自己就摸索出一套可以不用到那根受傷指頭的吉他彈奏技巧—三根音指法。

其實要練三根音指法，最有效的方式就是直接練習他的曲子；例如〈I'll Have To Say I Love You In a Song〉、〈New York's Not My Home〉、〈Operator〉等歌曲；而Joan Baez（瓊·拜雅）在1975年得到全美冠軍的歌曲〈Diamond and Rust〉（鑽石與鐵鏽）也是三根音的經典作品。

三根音的彈奏重點

1、分別在第一拍，第二拍後半、第四拍彈奏根音。（即3+3+2節奏型態）
2、除了使用根音外，第二、第三個根音可以使用和弦的五度音或三度音。
3、可用經過音方式銜接下一個和弦。
4、第四拍的根音建議使用和弦的五度音。（位於根音的上一弦的同一格處）

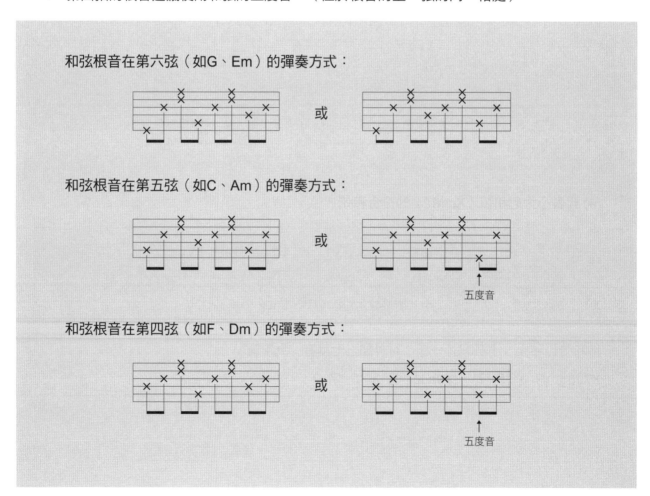

三根音練習

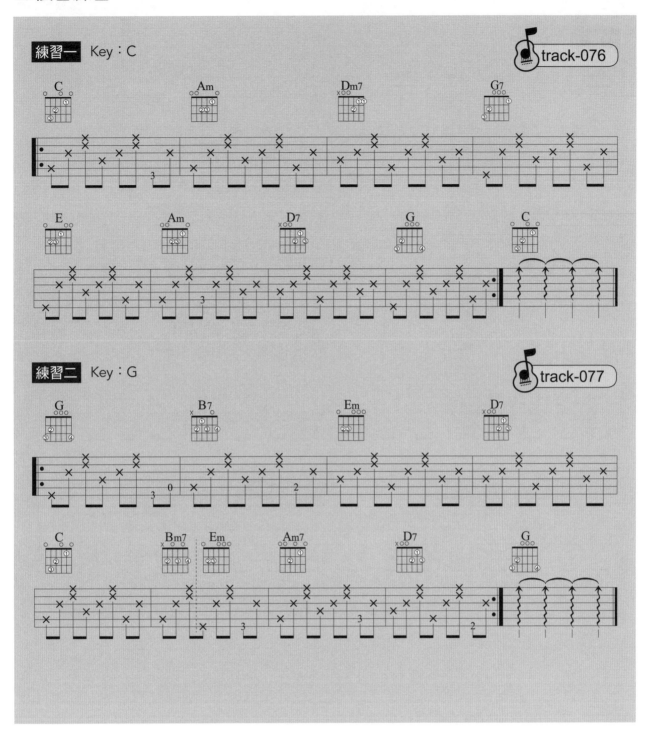

練習三　Key：Em

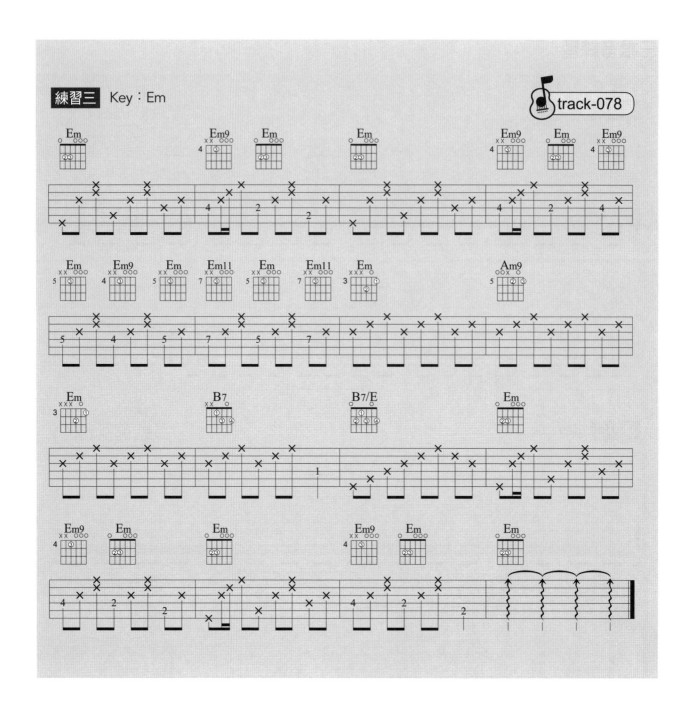

track-078

· D調與Bm調 ·

在D（Bm）調的彈法中，因為F#m與Bm和弦須使用到封閉和弦，因此各位一定要多加練習，彈奏時才可流暢。

音 程		全	全	半	全	全	全	半
簡 譜	1	2	3	4	5	6	7	i
唱 名	Do	Re	Mi	Fa	Sol	La	Si	Do
音 名	D	E	F#	G	A	B	C#	D

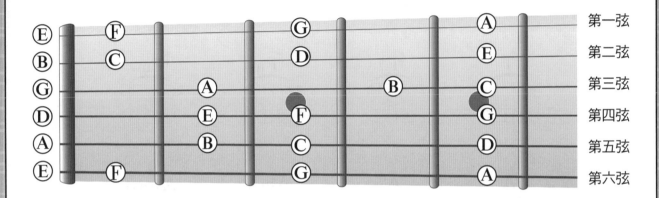

D大調（Bm調）與Re音階

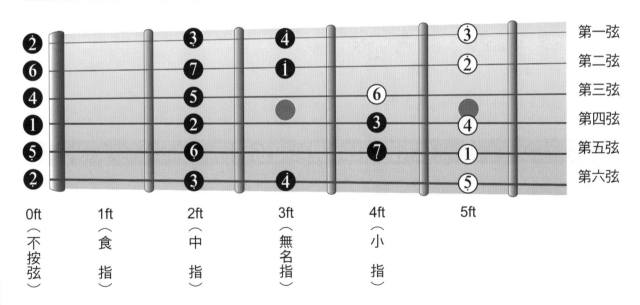

0ft	1ft	2ft	3ft	4ft	5ft
（不按弦）	（食指）	（中指）	（無名指）	（小指）	

D大調（Bm調）常用和弦

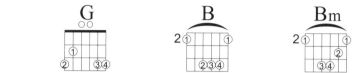

D G B Bm

E E7 Em Em7

#F #F7 #Fm #Fm7

A A7 Asus4 A7sus4

#Cm7♭5 #Cm7♭5

D大調（Bm調）和弦進行

《範例一》

| Dm | / | A7/#C | / | C | / | G7/B | / | ♭B | / | Am | / | Gm7 | / | A | / ‖

《範例二》

| D | / | / | / | G | / | / | / | A7 | / | / | / | D | / | / | A7/#C |

| Bm | / | #Fm7 | / | G | A7 | D | / | Em7 | / | E7/#G | / | A7sus4 | / | A7 | / ‖

第16課 RHYTHM GUITAR 三指法

此彈法乃因1920年代美國歌手Merle Travis大量使用，故稱為Travis Picking，在台灣習慣稱為「三指法」。顧名思義就是用三根手指（姆指、食指、中指）來彈奏的指法，其特色在於重根音的變化與高音部份的交替彈奏，使得彈奏效果有如雙吉他一般。三指法常使用於Country、Folk等較輕快的音樂，如〈牛仔很忙〉、〈還是會寂寞〉、〈鄉間小路〉、〈Dust In The Wind〉等歌曲。

三指法

三指法的彈奏速度，在8 Beat時，最快可達250bpm，所以在練習時一定要先放慢速度，等熟練後再逐漸增加速度；此外，要注意右手的彈奏姿勢是否正確，才可讓聲音「粒粒分明」。

三指法基本型

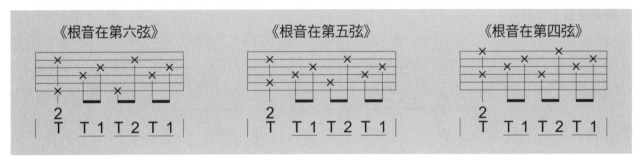

■注意事項

1、第一拍的中指（2）可自行斟酌是否要彈。

2、當根音在第四弦時，須直接將手指向下移動。

3、一定要等右手最後一個音彈完後，左手才可放開去換下一個和弦，這樣聲音才會延續，不中斷。

三指法的變化型

三指法最大的特色是手指不再各司其職，幾乎在不變的指法下，手指可以去彈任何弦。接下來的練習一定要好好研究、練習，日後所彈的三指法一定可以千變萬化。

1、根音的變化

原則上會使用和弦的低音5度來做變化。（低音5度在根音的上一弦同格處）

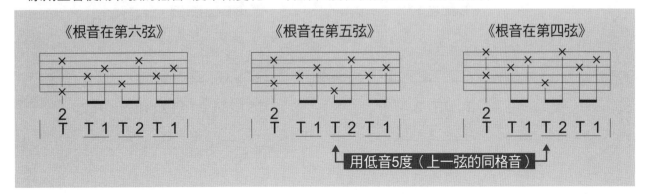

用低音5度（上一弦的同格音）

2、高音的變化

高音的變化會使得歌曲聽起來更加的豐富、生動，因此在變化上也更加的多樣化。

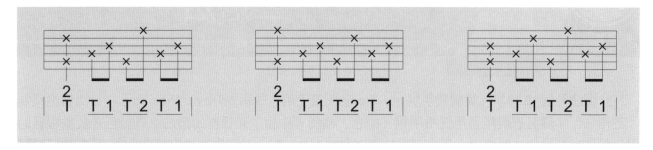

3、 高低音的混和變化

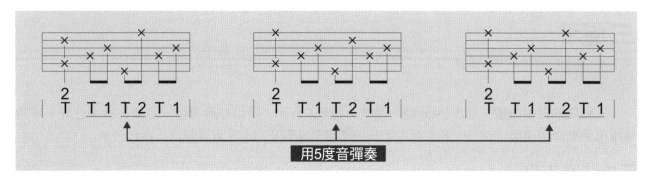

彈奏兩個小節時：

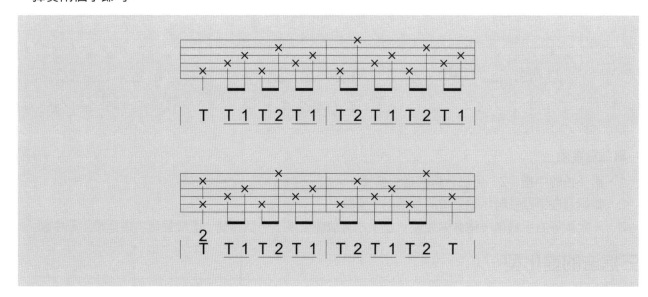

有時三指法會以16 Beat的型態出現，但它不過是把原型態的速度增倍，所以右手的運指方式是不變的。

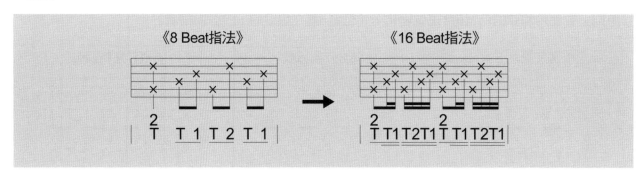

三指法練習

　　三指法特色在於以拇指（T）與食指（1）為襯底，以中指（2）為旋律音。因此在彈奏時，要注意高音部（2）的旋律線，可加入一些和弦外音，讓三指法聽起來更加靈活、動聽。

　　在下列的範例練習中，簡譜代表是旋律線，各位在練習時，除了把範例練熟外，記得必須去分析並試著去變化，如此才可學到三指法的精髓。

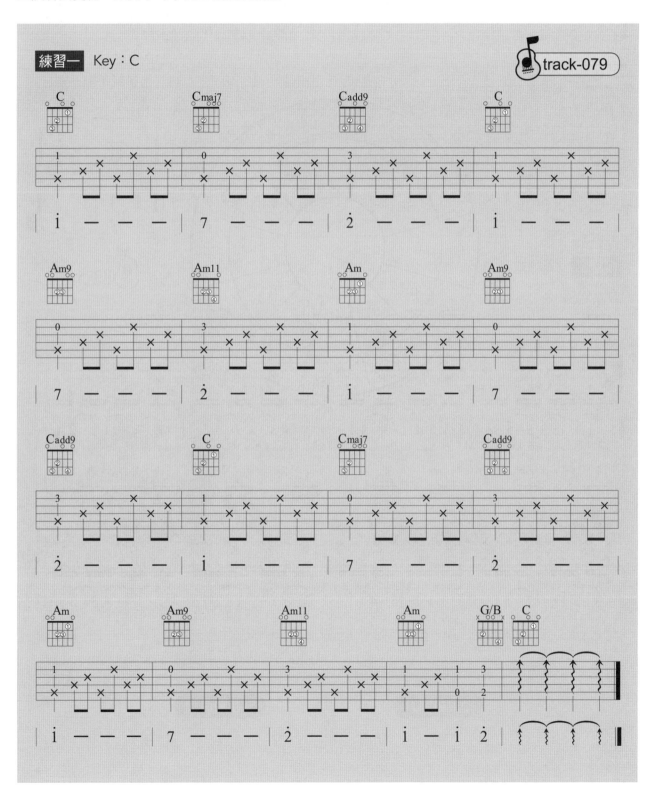

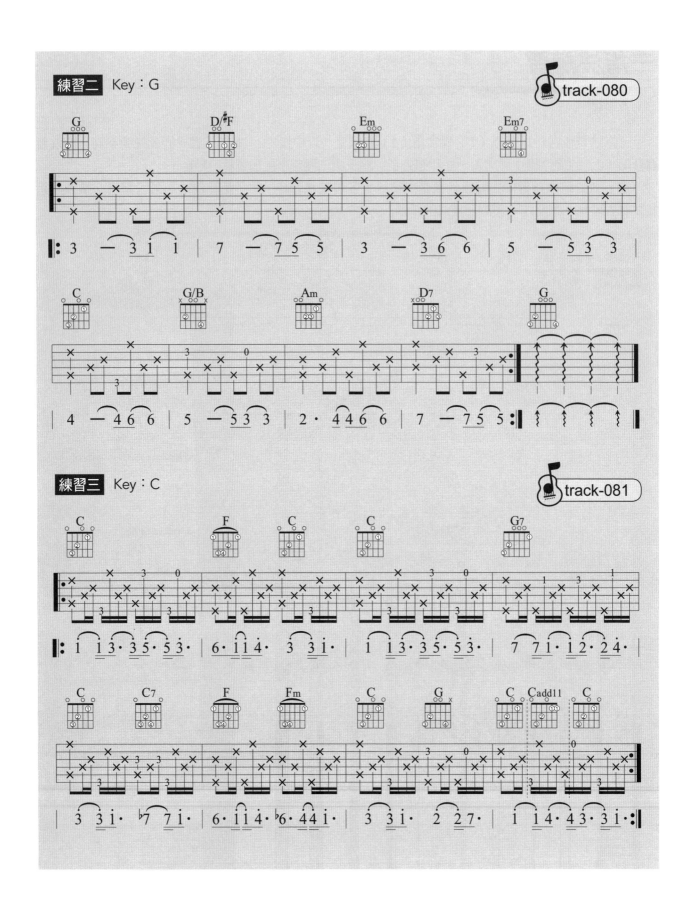

·減和弦（Diminished Triad）·

減和弦是將小三和弦的第五度音降半音（即為小三度+小三度），和弦簡寫成「Xdim」、或「X°」。

因為減和弦的根音（R）與減五度音（♭5）是屬於「不諧和音程」，會讓人聽起有急促、緊張的感覺，因此與增和弦一樣，僅被當做過門和弦使用，而不當主要和弦使用。

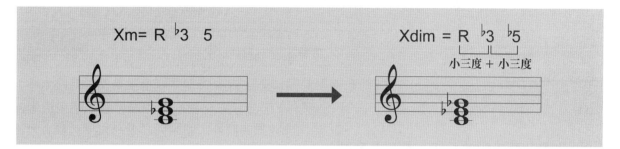

減七和弦（Diminished Seventh Chord）

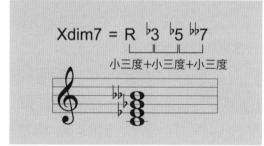

減七和弦就是減和弦再加上一個「減七度音」（即大六度），和弦名稱簡寫為「Xdim7」、或「X°7」。

由下圖得知，減七和弦與增和弦一樣屬於對稱和弦，即組成音的差距都相等，因此減七和弦有四個同音異名的減七和弦。

$$Cdim7 = E^\flat dim7 = G^\flat dim7 = Adim7 \rightarrow \{ C \cdot E^\flat \cdot G^\flat \cdot A \}$$
$$C^\sharp dim7 = Edim7 = Gdim7 = B^\flat dim7 \rightarrow \{ C^\sharp \cdot E \cdot G \cdot B^\flat \}$$
$$Ddim7 = Fdim7 = A^\flat dim7 = Bdim7 \rightarrow \{ D \cdot F \cdot A^\flat \cdot B \}$$

註：減七度=大六度，但在樂理上所代表的涵義是不同的，因此還是要使用「減七度」。

減七和弦的按法

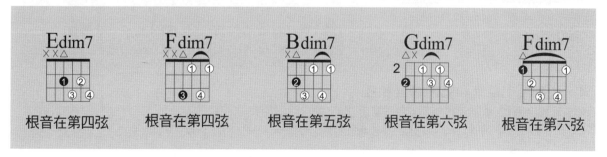

※因為減七和弦的組成音差距都相等，因此，只要在上面的按法中有任一手指有按到和弦的主音即可。

減七和弦的使用時機

1、連結二個順階和弦之間的橋樑（Passing Chord）：

當二個相差全音的順階和弦進行時，可在中間插入減七和弦。

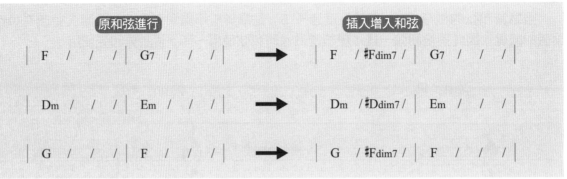

2、代表和聲小調的七級（順階七和弦）：

當減七和弦為小調七級時，可以升半音解決到小七和弦（一級）。以a小調為例，減七級和弦G#dim7正好為此小調七級，可以升半音解決到小七和弦Am7(一級)。另外因為G#dim7=Bdim7=Ddim7=Fdim7，所以也可以解決到Cm7、Ebm7、Gbm7。

3、代理屬七和弦：

在和弦進行中，以該屬七和弦第一轉位為根音的減七和弦來代理屬七和弦。

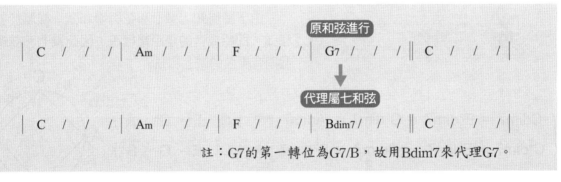

註：G7的第一轉位為G7/B，故用Bdim7來代理G7。

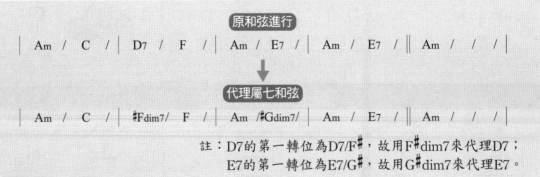

註：D7的第一轉位為D7/F#，故用F#dim7來代理D7；
　　E7的第一轉位為E7/G#，故用G#dim7來代理E7。

4、代表屬七降九和弦的複合和弦：

$$I_{7\flat 9} = {}^{\sharp}I_{dim7}/I = III_{dim7}/I = V_{dim7}/I = {}^{\flat}VII_{dim7}/I$$

《範例》$C_{7\flat 9} = C^{\sharp}{}_{dim7}/C = E_{dim7}/C = G_{dim7}/C = B^{\flat}{}_{dim7}/C$

註：C7♭9=C E G B♭ D♭　　C#dim7=C# E G B♭

Shuffle 夏佛

Shuffle有人直接翻成「夏佛」或「拖曳」。此節奏常用於藍調曲風的音樂，近年來在流行音樂中也常被使用，有別於Slow Rock（慢搖滾），Shuffle節奏的關鍵在於把三連音的中間拍子省略不彈，使節奏聽起來就像跛腳在走路一樣，一長一短交替的感覺。

就音樂風格的來說，Shuffle是一種節奏感很重的風格，早期大量的使用在黑人藍調，但近年來也常把Shuffle的元素加入其他節奏中，如Country、Folk、Funk…等，因此本單元所介紹的Shuffle泛指有加入Shuffle元素節奏，不侷限在傳統的Shuffle節奏。

Shuffle 的感覺訓練

在實務上Shuffle會以8 Beat的方式記譜，並在前面標示「Shuffle」或「♪♪=♪♪」即可。

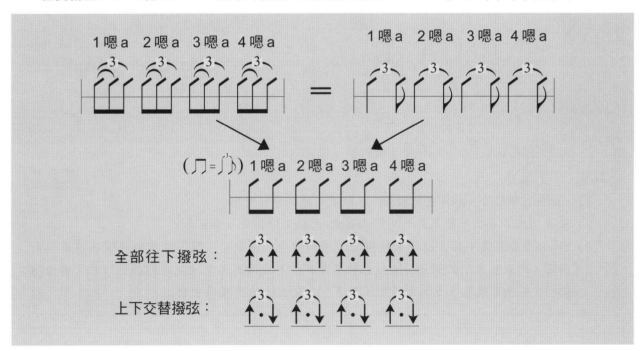

大部份的Shuffle歌曲都是上方圖示的8 Beat型態出現，而有些歌曲是則是會以16 Beat的型態出現，如蕭敬騰的〈阿飛的小蝴蝶〉即是屬於這類的歌曲。同樣地，這類的歌曲往往會以16 Beat的方式寫譜，並在歌曲前面標示「♪♪=♪♪」記號，代表彈奏時必須將歌曲彈奏成Shuffle的感覺，在彈奏時可用兩倍速度方式視譜。

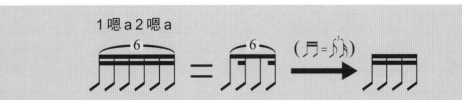

Shuffle 節奏型態

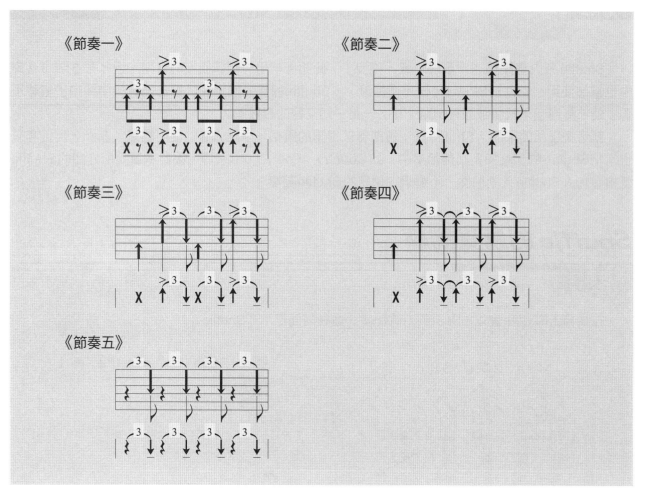

註：

（1）Shuffle強調切分、節奏感比較強烈，快歌、慢歌皆可使用。

（2）Slow Rock以抒情慢歌為主，沒有像Shuffle那樣強調切分、重節奏。

（3）Swing重音在後半拍，聽起來較圓潤，強調的是「感覺」。隨著速度的快慢與演奏者的不同，所表現出來的Swing Note也會不太一樣，且因為大量地使用到擴張和弦、變化和弦，使得和聲聽起來更加地複雜、豐富，因此大多使用在爵士樂上。

Shuffle 節奏練習

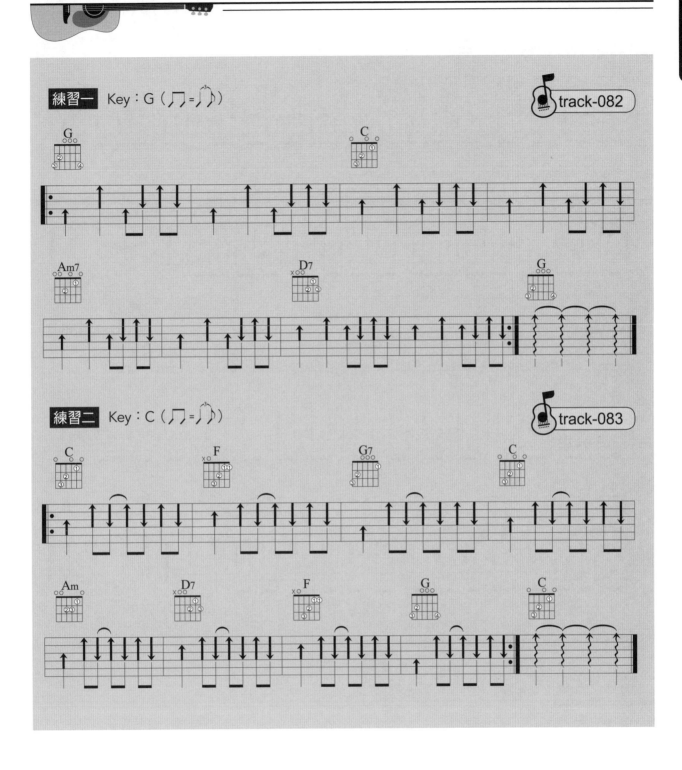

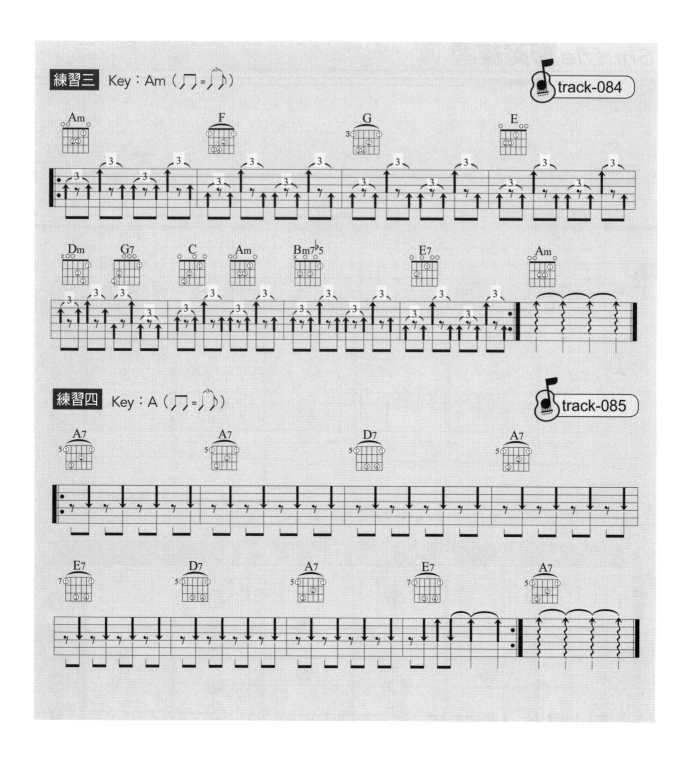

·半減七和弦(Half-diminished 7th)·

　　減七和弦是「減和弦加上減七度音(♭♭7)」，而半減七和弦是「減和弦加上小七度音(♭7)」，從另一角度來說，可以把半減七和弦視為小七和弦的變化如弦，稱為「小七降五和弦(Minor 7th Flatted 5th)」。和弦符號可記為「XØ」、「Xm7♭5」或「altXm7」。

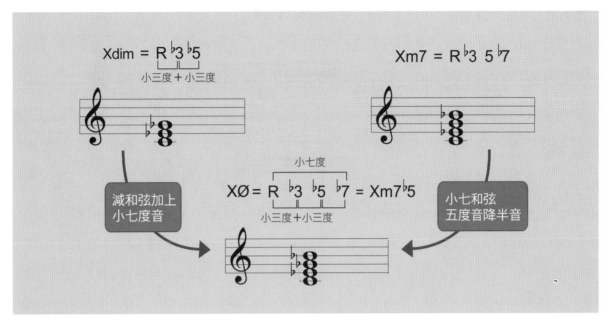

半減和弦的按法

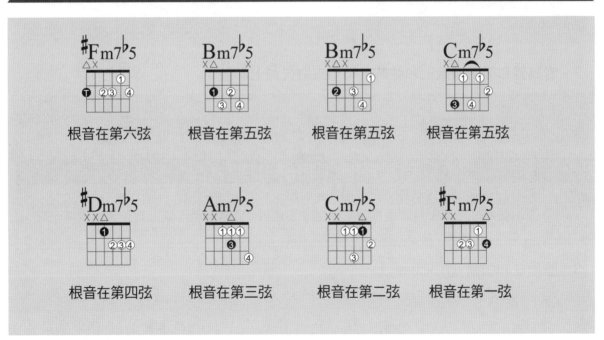

半減七和弦的使用時機

　　半減七和弦同時具備了「減和弦的順階七和弦」、「小七和弦的變化和弦」與「小六和弦的第三轉位」三種身份，因此使用的時機也就跟著不同，詳細介紹如下：

1、代表小調的二級順階七和弦，可用來修飾屬七和弦：

修飾屬七和弦，運用在「II→V→I」的和弦進行上。

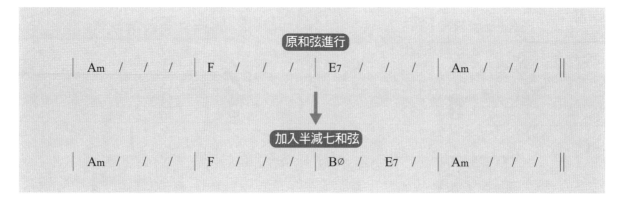

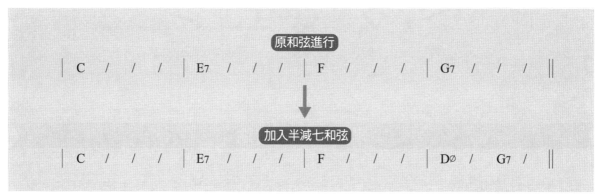

2、當為減和弦的順階七和弦時，可用來取代減七和弦：

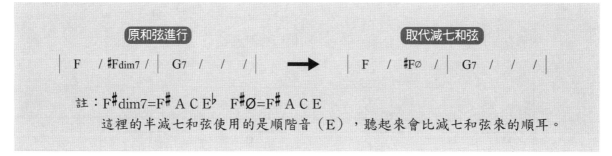

註：F#dim7=F# A C E♭　　F#∅=F# A C E

　　　這裡的半減七和弦使用的是順階音（E），聽起來會比減七和弦來的順耳。

3、應用在和弦動音(Cliches)上

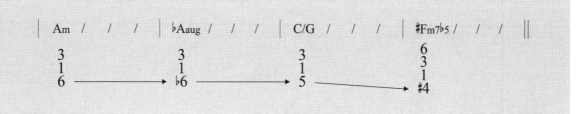

4、可視為小七和弦的變化和弦，因此可用來修飾小七和弦

原和弦進行

| Am7 / / / | Dm7 / / / | ➡ | Am7 / /Am7♭5 | Dm7 / / / |

修飾小七和弦

5、為小六和弦的第三轉位：

$$\underbrace{I_{m7♭5}}_{\text{相差小三度}} = III^♭_{m6}/I$$

Cm7♭5 = E♭m6/C Em7♭5 = Gm6/E G♯m7♭5 = Bm6/G♯

C♯m7♭5 = Em6/C♯ Fm7♭5 = A♭m6/F Am7♭5 = Cm6/A

Dm7♭5 = Fm6/D F♯m7♭5 = Am6/F♯ A♯m7♭5 = C♯m6/A

D♯m7♭5 = F♯m6/D♯ Gm7♭5 = B♭m6/G Bm7♭5 = Dm6/B♯

筆記欄

第18課 雙音

RHYTHM GUITAR

　　「雙音」就是將二個獨立的旋律音，合併起來同時彈奏，聽起來就像二把吉他同時彈奏一樣，樂理上我們稱之為對位法。「主旋律」是原本要彈的旋律音，而「對旋律」是依據主旋律所對應出來的旋律。將主旋律與對旋律同時彈奏，就稱為「雙音」。

　　彈奏雙音時常用的音程差有三度、五度、四度、六度、八度、十度等。因為高音聲部聽起來會較明顯，所以彈奏時對旋律音不可高於主旋律。彈奏雙音時原則上要以該調性的順階音為依據，所以不可以平行大三度或平行小三度…的型式出現，實際彈奏時仍須依和弦的進行做修改。

雙音彈奏的把位

　　吉他最大的特色是相對位置一樣（除了第二、第三弦外），因此練習時要去熟悉二音之間的相對位置。筆者將雙音分為二種指法，《指法一》是當兩條弦沒含括 第二、第三弦時的使用指法；《指法二》是當兩條弦有含括第二、第三弦時的使用指法。

下行三度

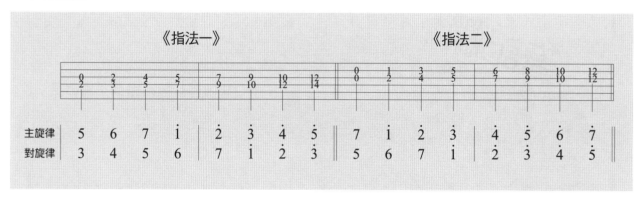

下行四度

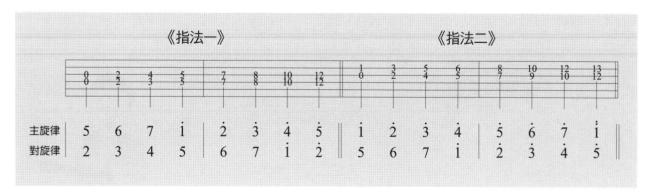

124　節奏吉他24課

下行五度

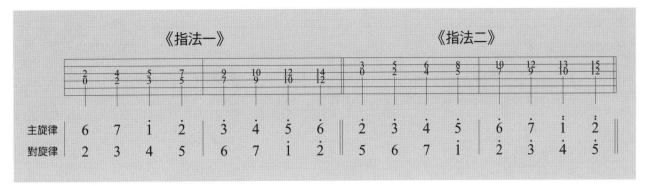

	《指法一》								《指法二》							
主旋律	6	7	i̇	2̇	3̇	4̇	5̇	6̇	2̈	3̈	4̈	5̈	6̈	7̈	ï̈	2̈
對旋律	2	3	4	5	6	7	i̇	2̇	5̇	6̇	7̇	i̇	2̈	3̈	4̈	5̈

下行六度

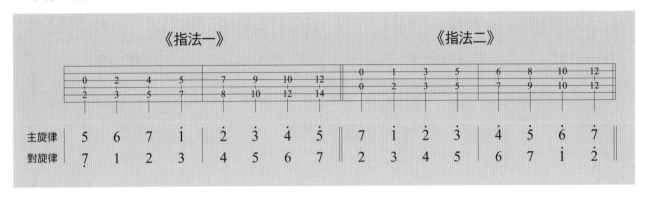

	《指法一》								《指法二》							
主旋律	5	6	7	i̇	2̇	3̇	4̇	5̇	7̇	i̇	2̈	3̈	4̈	5̈	6̈	7̈
對旋律	7̣	1	2	3	4	5	6	7	2̇	3̇	4̇	5̇	6̇	7̇	i̇	2̈

下行八度

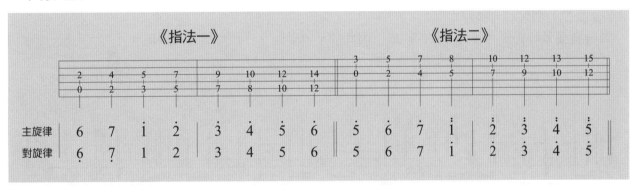

	《指法一》								《指法二》							
主旋律	6	7	i̇	2̇	3̇	4̇	5̇	6̇	5̇	6̇	7̇	i̇	2̈	3̈	4̈	5̈
對旋律	6̣	7̣	1	2	3	4	5	6	5	6	7	i̇	2̇	3̇	4̇	5̇

下行十度

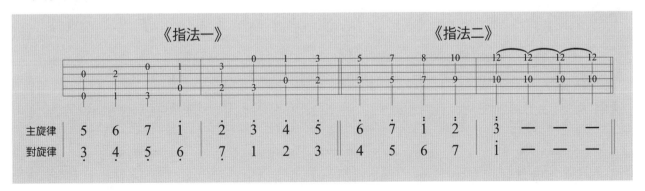

	《指法一》								《指法二》							
主旋律	5	6	7	i̇	2̇	3̇	4̇	5̇	6̇	7̇	i̇	2̈	3̈	—	—	—
對旋律	3̣	4̣	5̣	6̣	7̣	1	2	3	4	5	6	7	i̇	—	—	—

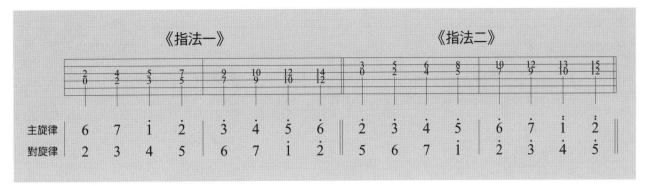

《練習一》十度音練習

Key：Am ♩=70

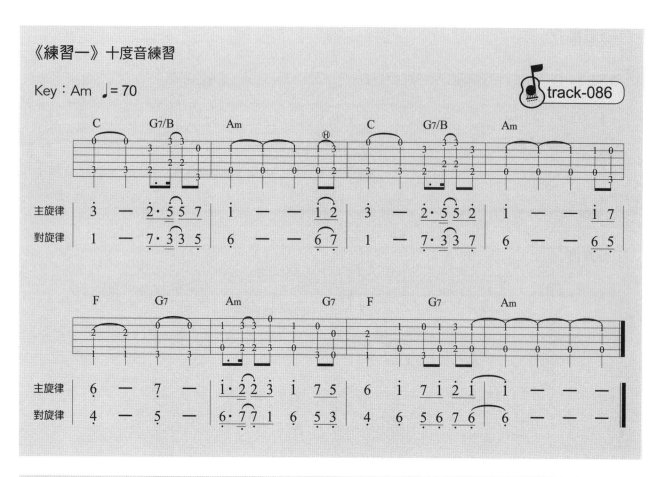

《練習二》雙音綜合練習
在彈奏雙音時仍需考量到和弦的組成，因此並不會以固定一種音程方式表現。

Key：E ♩=80

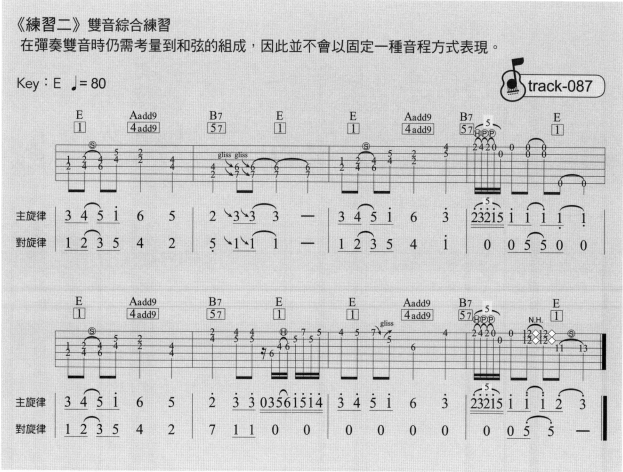

·五度圈（Circle of fifths）·

　　五度圈是一種音樂工具，很多音樂的觀念、理論都可透過五度圈來記憶、運用，特別是在和聲學方面的理論，五度圈更是格外重要。

　　在學習五度圈時，必須先了解一個重要的觀念－它代表是「結果」，而非「原因」。換言之，五度圈是許多樂理定義下推演出來的結論，經過綜合歸納發現的規則，而不是因為五度圈的存在而去定義任何樂理。

　　因此，本章節學習的重點是如何去運用五度圈，而不是去探討五度圈形成的原因，更不會討論何謂完全五度，因為那不是五度圈要表達的意涵。

五度圈的形成

　　五度圈是一個由C音為起點（12點鐘方向），以上行完全五度的距離呈順時針方向排列；以下行完全五度的距離呈逆時針方向排列，所形成的一個前後都相距完全五度的一個圓圈，如下圖。

　　想要把五度圈運用自如，最好的方式就是能練習到腦海中能浮現出一個五度圈，且看到音時就能馬上知道它的位置，如A在三點鐘位置；E♭在九點鐘位置…等。

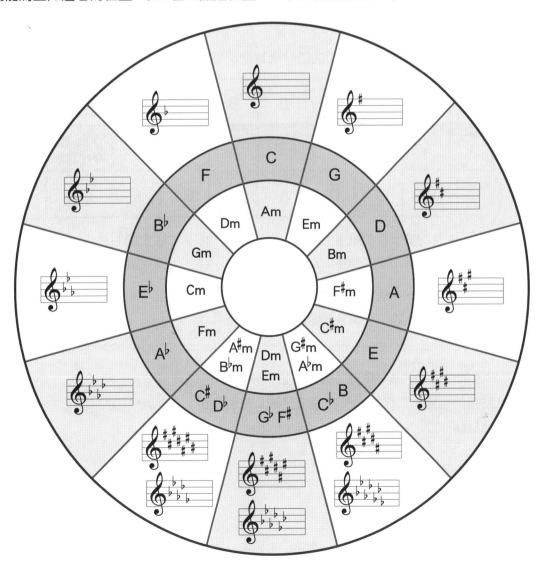

五度圈的應用

　　以下在解釋五度圈用法時，會以「前進」代表順時針、「後退」代表逆時針、「步」代表格子。舉例來說，G 前進二步就是 A、D 後退三步就是 F。

1、推算各調的屬音、下屬音

以某一音為基準，進一步為屬音（Ⅴ級），退一步為下屬音（Ⅳ級）。

《範例》D的屬音為A，下屬音為G；E♭的屬音為B♭，下屬音為A♭。

2、各調的關係調

同一格的內外圈分別代表各自的關係大小調。

《範例》G的關係小調為Em；Fm的關係大調為A♭。

3、推算各調音階的調號記號與數量

所謂調號記號就是各調音階中的升降音與數量，以五線譜來說，就是被標記在譜號後面的升記號或降記號（五度圈中最外圈的五線譜）。當我們知道各調在五度圈的位置時，就可以迅速知道各調音階的升降數量與哪些音該被升或降。

> 以 C 為中心，往「順時針走的步數」就是代表「升記號的數量」；
> 　　　　　　往「逆時針走的步數」就是代表「降記號的數量」。

至於哪些音該升或降，我們可依下面的口訣來幫助記憶。

調性 →	G	D	A	E	B	F#	C#	♭記號的口訣
#記號的口訣	4	1	5	2	6	3	7	
	C♭	G♭	D♭	A♭	E♭	B♭	F	← 調性

升記號出現的順序：4、1、5、2、6、3、7（固定調）
降記號出現的順序：7、3、6、2、5、1、4（固定調）

也就是說，若有出現#5，就代表#4與#1也必須升半音，該調為A調；反之，若出現♭6，就代表♭7與3也必須降半音，該調為E♭調。

《範例》

D位在二點鐘的位置，代表D調有二個升記號，分別為F#、C#。
A♭位在八點鐘的位置，代表A♭調有四個降記號，分別為B♭、E♭、A♭、D♭。
Em位在一點鐘的位置，代表Em調有一個升記號，分別為F#。

找出歌曲的調

　　當我們抓完歌後，發現歌曲中出現了♯4、♯1與♯5三個帶有升記號的音，則這首歌就會是A大調或是F♯小調，至於是大調還是小調就必須視歌曲的結構而定，大部份的情況可以結束時和弦的根音來做為判斷依據，如果停留在 A音就是A大調，若停留在F♯音則為F♯小調。

近系轉調與遠系轉調

近系調：調號僅相差一個升記號或降記號的調。以五度圈來說，就是與主音上下相鄰的調
　　　　（含關係調）。以C大調為例，其近系調有：G、F、Am、Em、Dm 等五個（下圖
　　　　灰色區域）。

遠系調：就是近系調以外的調。（下圖白色區域）

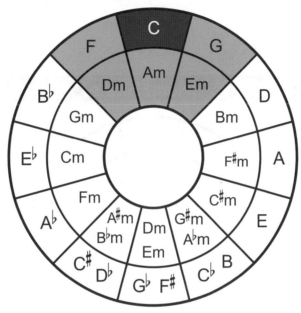

註：有關近系調與遠
　　轉調的進階內
　　容，請參考「轉
　　調」單元。

各調常用的六個順階和弦

　　以 C 大調為例，六個常用的順階和弦分別是：C、Dm、Em、F、G、Am等和弦，比較一下是不是與近系調的結果一樣呢？

代理和弦

　　五度圈可幫助我們快速地使用代理和弦，例如：

1、五度圈中同格的內圈與外圈和弦互為代理和弦。換言之，C與Am、G與Em、B與G♯m⋯
　　等和弦都可互相代理。

2、降Ⅱ代Ⅴ：在爵士樂中，常在「Ⅱ→Ⅴ→Ⅰ」的和弦進行中，使用降Ⅱ級和弦去取代Ⅴ
　　級和弦，從五度圈中可發現二者呈對角。

原和弦進行		代理後和弦		
Em7 — A7 — D	➡	Em7 — E♭7 — D		

※有關代理和弦的進階介紹，我們將在代理和弦單元中討論。

Ⅱ→Ⅴ→Ⅰ 的和弦進行應用

所謂「Ⅱ→Ⅴ→Ⅰ」是指當要修飾某和弦或轉至某調時，我們可將該和弦視為Ⅰ級，並在它的前面分別加入它的Ⅱ級與Ⅴ級和弦（如右圖箭頭所示）。此種模式在爵士樂中很常使用。

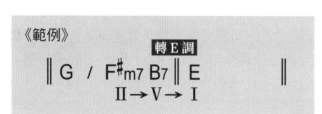

《範例》

轉 E 調

‖ G / F#m7 B7 ‖ E ‖

Ⅱ → Ⅴ → Ⅰ

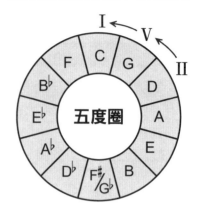

五度圈

調式音階（Mode Scale）的應用

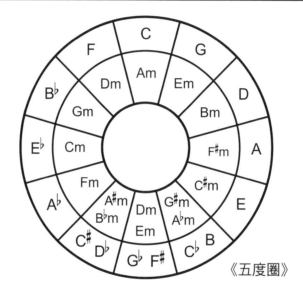

《五度圈》

{ Ionian（調一）、Lydian（調四）、Mixolidian（調五）屬於大調，看外圈；
Aeolian（調六）、Dorian（調二）、Phrygian（調三）屬於小調，看內圈。

→ { Ionian（調一）與Aeolian（調六）在「原位置」；
Lydian（調四）、Dorian（調二）須「進一步」；
Mixolidian（調五）、Phrygian（調三）則「退一步」。

《範例》

1、A-Ionian在三點鐘位置（A大調）；A-Lydian則在四點鐘位置（E大調）；
A-Mixolidian在二點鐘位置（D大調）。

2、C-Aelian在九點鐘位置（C小調）；C-Dorian則在十點鐘位置（G小調）；
C-Phrygian在八點鐘位置（F小調）。

※關於五度圈在音樂上的應用還有很多，大家要多研究喔！！

十六分音符節奏解析

　　十六分音符就是把全音符分割為16個單位，使得節奏聽起來更細緻、更有變化。早期50、60年代的音樂伴奏，幾乎都以八分或十二分音符（八分音符3連音）為主，但進入70年代後，受到Funk音樂大量使用十六分音符的影響，各類曲風就趨於繁複。

　　若以一般常出現的4/4拍為例，一小節四拍中剛好容納16個十六分音符，也就是每一拍剛好有四個十六分音符，為了容易視譜，習慣上會以一拍為單位，結合成四個小群組。

基本練習

　　十六分音符相當於八分音符的二倍速度，和八分音符不同的是手腳的方向不是同步，而是右手上下兩趟，腳的拍子才一次，請務必先把手與腳練到協調。

數拍方式 →	1　2	1　2	1　2	1　2	步驟1
右手方向 →					將八分音符的彈法全部改成往下刷的方式。
節拍寫法 →					
腳踩方向 →					

數拍方式 →	1 & 2 &	1 & 2 &	1 & 2 &	1 & 2 &	步驟2
右手方向 →					將原本揮空的上刷動作改成實際的彈奏。
節拍寫法 →					
腳踩方向 →					

數拍方式 →	1 & 2 &	1 & 2 &	1 & 2 &	1 & 2 &	步驟3
右手方向 →					完成。
節拍寫法 →					
腳踩方向 →					

十六分音符的音型

十六分音符通常以一拍為單位組合成一個節奏音型，由若干個小音型組合較大的節奏型態（Pattern）。基本音型彈奏的正確與否會直接影響整個節奏的準確度，因此在這部份的練習一定要力求確實。

在彈奏十六分音符時，要注意的是第一、第三個點（下撥），此時在唱譜時應該要唱重音；而第二、第四個點（上撥）只是一種反射動作，唱譜時只須輕輕的唱即可。因此，當遇到第一、三個點不彈時，必須改唱「嗯」；而遇到第二、第四個點不彈時，僅拉長音即可，不須特別唱譜。當然這是筆者個人的習慣，各位如果有更好的方式也可以使用。

編號	音型	簡譜寫法	數拍方法	右手彈法
①		1 2 3 4	1 & 2 &	↑↓↑↓
②		1 2 3	1 & 2 −	↑↓↑(↓)
③		1 2 4	1 & 嗯 &	↑↓(↑)↓
④		1 3 4	1 − 2 &	↑(↓)↑↓
⑤		1 2 3 4	嗯 & 2 &	(↑)↓↑↓
⑥		1 3	1 − 2 −	↑(↓)↑(↓)
⑦		1 2 ·	1 & 嗯 −	↑↓(↑)(↓)
⑧		1 · 4	1 − 嗯 &	↑(↓)(↑)↓
⑨		1 2 3	嗯 & 2 −	(↑)↓↑(↓)
⑩		1 2 4	嗯 & 嗯 &	(↑)↓(↑)↓
⑪		1 3 4	嗯 − 2 &	(↑)(↓)↑↓

編號	音　型	簡譜寫法	數拍方法	右手彈法
⑫		1	1－嗯－	↑(↓)(↑)(↓)
⑬		1 2 ·	嗯 & 嗯－	(↑)↓ (↑)(↓)
⑭		1　3	嗯－2－	(↑)(↓) ↑ (↓)
⑮		1 · 4	嗯－嗯 &	(↑)(↓)(↑)↓
⑯		1	嗯－嗯－	(↑)(↓)(↑)(↓)

註：若要更深入練習者，請將書後【附錄四】沿虛線剪下，並以任選四張的方式組合練習。
　　也可以與前面的一起混合練習喔！

16 Beat 基礎節奏

我們將不同的十六分音符音型組合成一個完整的節奏型態。

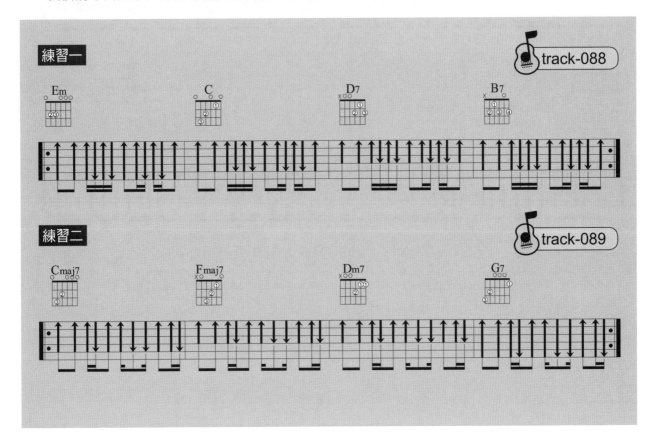

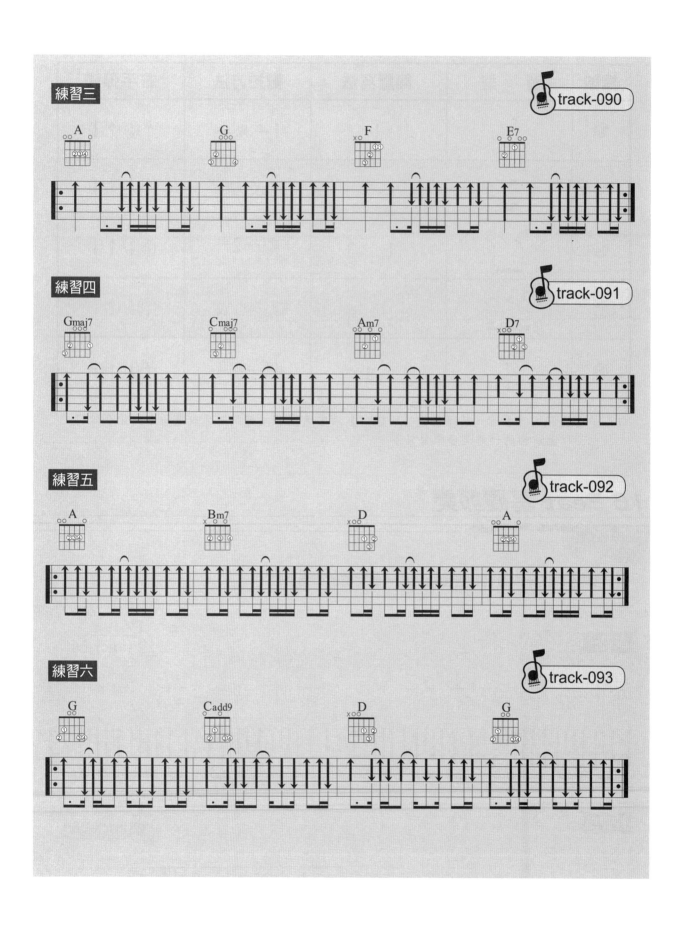

Soul（靈魂樂）－16 Beat 節奏

　　此音樂型態在抒情歌曲很常使用，和先前的八分音符彈法相比，此彈法更加有張力、變化。在學習此單元前請先將前面的的解析與範例練熟，再加上高低音的變化後，就是十六分音符的節奏了。注意彈奏時要將重音彈出來，才會有律動感喔！

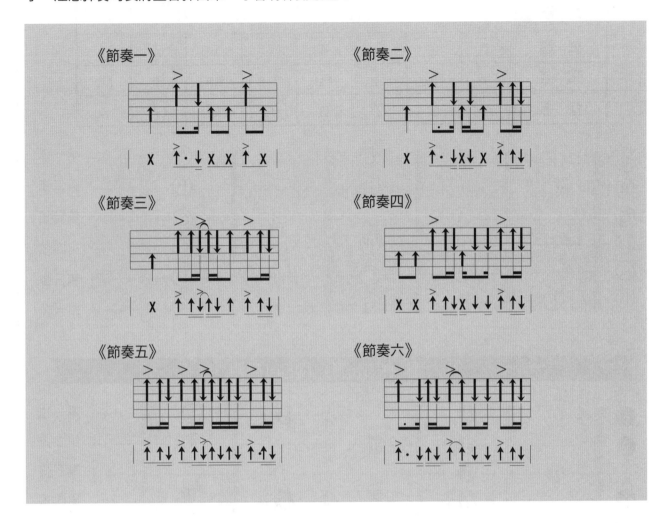

·A調與F#m調·

在A（F#m）調的彈法中，因為主和弦（I）、下屬和弦（IV）與屬七和弦（V7）的根音剛好都是空弦，因此，若歌曲的和弦剛好以這三個為大宗時，選用A調的彈法準沒錯，這也是為何藍調歌曲大多是A調的原因。

音 程		全	全	半	全	全	全	半	
簡 譜	1	2	3	4	5	6	7	i	
唱 名	Do	Re	Mi	Fa	Sol	La	Si	Do	
音 名	A	B	C#	D	E	F#	G#	A	

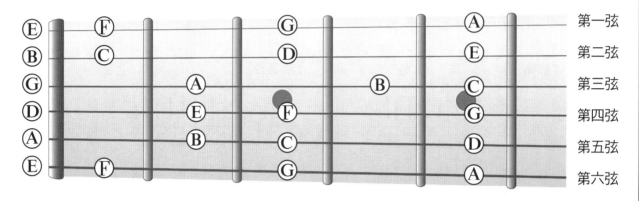

A大調（F#m調）與Sol音階

0ft
（不按弦）
1ft
（食指）
2ft
（中指）
3ft
（無名指）
4ft
（小指）
5ft

A大調（F♯m調）常用和弦

A　　D　　♯F　　♯Fm

B　　B7　　Bm　　Bm7

♯C　　♯C7　　♯Cm　　♯Cm7

E　　E7　　Esus4　　E7sus4

♯Gm7♭5　　♯Gm7♭5　　♯Cm7　　♯C

A大調（F♯m調）和弦進行

《範例一》

| ♯Fm | / | Faug | / | A/E | / | B7/♯D | / | D | / | E7 | / | A | / | ♯C7 | / |

《範例二》

| A | / | / | / | Amaj7 | / | / | / | A7 | / | / | / | D | / | / | / |

| Dm | / | / | / | A | / | / | / | Bm7 | / | / | / | E7 | / | / | / |

切音

所謂切音（Stacato）就是在右手擊弦後，將聲音瞬間停止的一種技巧，又可稱為「斷音」。此種彈法在吉他的演奏上，算是比較高階的彈奏技巧，它可讓吉他在演奏上更加豐富，讓歌曲更有律動，在Funk的音樂型態中，更是不可或缺的。

彈奏切音時，隨著左手按和弦方式的不同，有著不同的彈奏方式。開放型和弦在彈切音時難度較高，而封閉型和弦在彈切音時則相對比較簡單、迅速。因此，在彈奏切音時，原則上都以封閉型和弦為主，開放型和弦為輔。

切音是突然中斷音響所造成的結果，這種刻意造成的音響，會顯得特別突出，聽起來就像重音，效果就像小鼓一樣，因此在4/4的歌曲中，第二、第四拍是最常使用切音的地方。

開放型和弦 ｛ 左手切音：在右手擊弦後，將按弦的手指放鬆並做旋轉的動作，讓手指的其它部位去輕觸其他弦，使聲音停止，以得到切音的效果。

右手切音：在擊弦後，迅速的將右手手掌側面靠在弦上，以得到切音的效果。

封閉型和弦：在右手擊弦後，將左手按弦的手指放鬆（不可離開弦），即可得到切音的效果。

｛ 切音的符號：目前並無統一的記號來表示切音，但比較多人使用的是在音符上加「•」或加「＞」。

切音的時值：為原時值的一半。

樂譜記法	實際時值	吉他彈法

註：「，」代表切音的時機。

切音練習

練習時，開放型與封閉型和弦的左右手切音都須練習熟練。

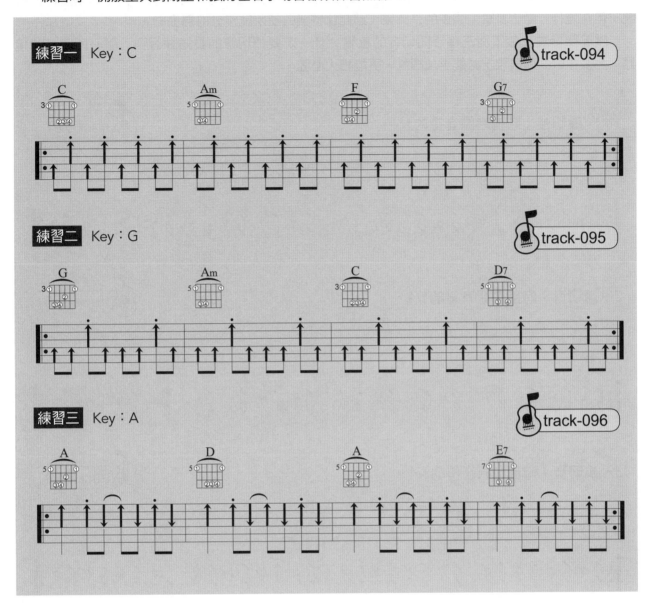

不同的切音表現

在實際彈奏時，隨著不同的律動感覺，會有三種不同的切音表現。在古典樂譜上有著不同的符號，但在流行、爵士音樂上強調的是感覺，因此在符號的使用就沒分的那麼細。

試著彈奏並比較下面三種不同切音的感覺，且一定要把切音的長短練習到「隨心所欲」的境界，那麼在歌曲的表現上必能更加細膩、更能扣人心弦。

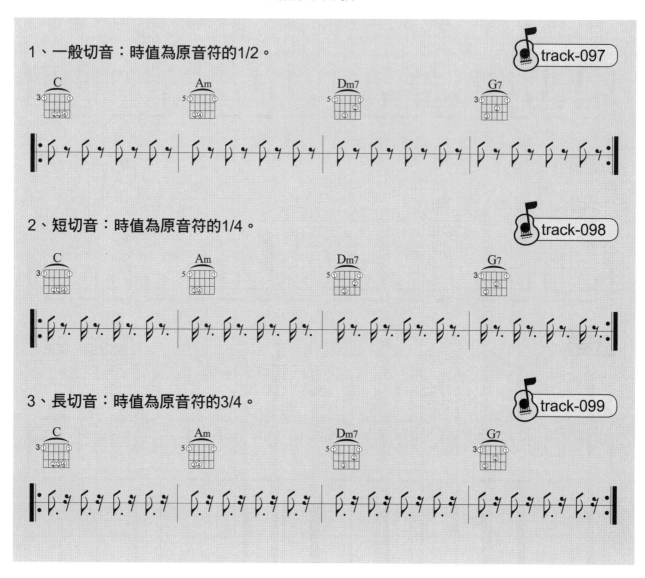

1、一般切音：時值為原音符的1/2。　track-097

2、短切音：時值為原音符的1/4。　track-098

3、長切音：時值為原音符的3/4。　track-099

16 Beat 切音

與第19課的重點不同，本課16Beat節奏有「休止符」的加入，它可讓整個節奏聽起來更有張力。在彈奏時除了右手要揮空外，還必須注意左手的切音，此彈法在樂團中會有很好的效果。

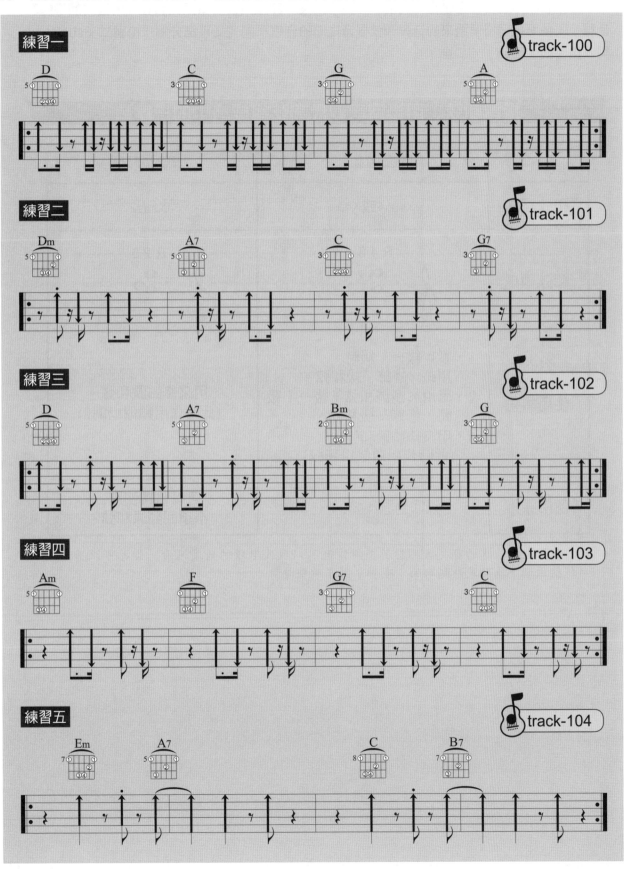

掛留和弦Suspend按英文字面上來說，sus是「在~下」；pend是「等待決定」，合起來就是「懸疑未定」之意，中文翻成「掛留」。意思是說此和弦聽起來會有懸浮、等待的感覺，因此在此和弦之後，必須回到原本的和弦，讓這種「等待」的感覺獲得解決。

　　掛留和弦中的掛留音是指「由前一和弦中的某一和弦內音掛留至此和弦，所造成的不諧和音程」，依照這個掛留過來的音與和弦根音之間的音程不同，又可細分為「掛留二（sus2）」與「掛留四（sus4）」二種。

掛留和弦：用掛留音取代和弦組成音中的三度音

項目＼和弦	掛留四和弦	掛留二和弦
和弦寫法	Xsus4或Xsus	Xsus2
和弦組成	R 4 5 	R 2 5
使用時機	1、當Ⅳ級→Ⅴ級時，用sus4修飾Ⅴ級和弦。 2、應用於多調和弦Ⅴ級→Ⅰ級時，修飾Ⅴ級和弦。 3、用來修飾原和弦。 （此時作用類似11和弦）	用來修飾原和弦。 （此時作用類似9和弦）
使用原則	必須回到原和弦(4 → 3)	可以單獨使用，不須回到原和弦。

※上面圖表所表達的都是大部份的使用情況，以現代樂理的角度來看，你也可以不遵從這些原則，重點是聽起來的「感覺」對了最重要。

掛留和弦的運用

1、當Ⅳ級→Ⅴ級時，用sus4修飾Ⅴ級和弦。

註：因為F與Dm7可互為代理和弦，所以F與Dm7和弦可以互換。

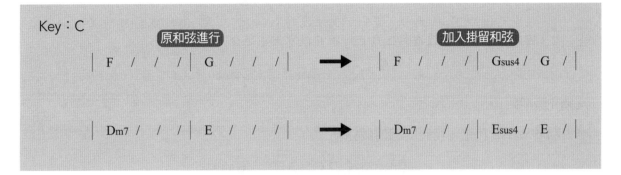

2、當前和弦為後和弦的五級時（Ⅴ級→Ⅰ級）時。

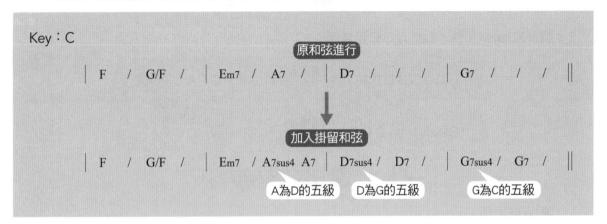

3、用sus4或sus2來修飾原和弦

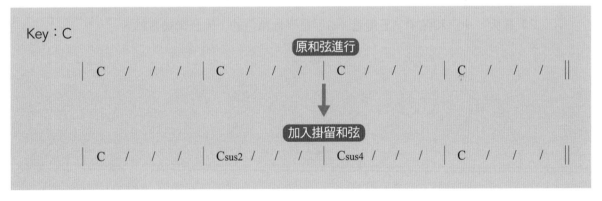

注意事項：
在使用掛留和弦修飾原和弦時，要注意此和弦的掛留音必須是該調的音階音（以C調來說，不要平白無故的出現黑鍵上的音），因此，像F和弦就不適合用Fsus4 來修飾F和弦。

掛留和弦也可使用七和弦、九和弦，使用方式與一般的順階和弦相同。

$$X7sus4：R 4 5 {}^\flat 7 \qquad X9sus4：R 4 5 {}^\flat 7 2$$

註：

1、沒有Xsus7或Xsus9和弦，正確的寫法應為：Xsus7 → X7sus4、Xsus9 → X9sus4

2、因為掛留和弦中沒有第三度音，因此沒有大小之分。

《補充說明》

1、關於Xsus2 和弦，我們以C和弦為例：

$$Csus2＝C D G＝G C D＝Gsus4$$

→ 結論： $I sus2 = V sus4 / I$

2、關於X9sus4和弦，我們以G和弦為例：

G11＝G B D F A C ———(省略後)——→ G11＝G F A C＝F/G

(相差小九度)

(相同)

G9sus4＝G C D F A ———(省略後)——→ G9sus4＝G C F A

→ 結論： $V 9sus4 = V 11 = IV/V$

■ 省略原則：

（1）因為大三度（B）與純十一度音（C）相差「小九度」，屬於極不和諧音程，故省略大三度音。

（2）在大、小三和弦中，五度音（D）是不具特色的，因此常被省略。

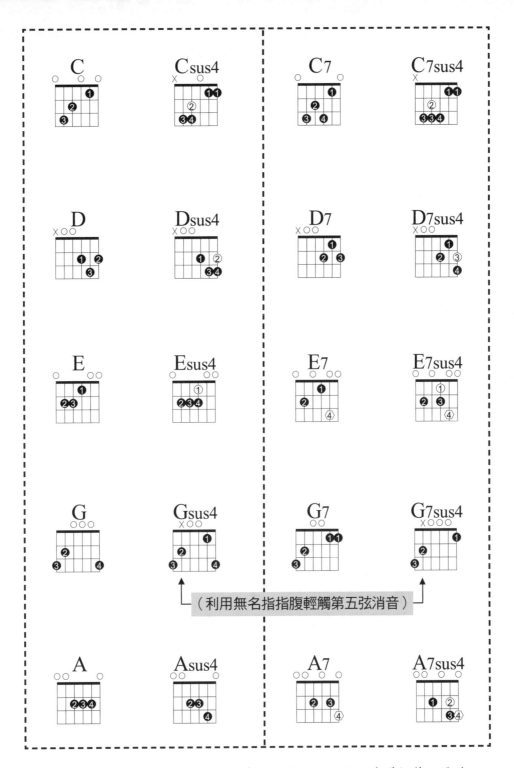

※圓形白底黑字：因為掛留和弦大多會回原和弦，因此建議按著不要放。
※六邊形白底黑字：為同和弦不同按法，可選擇按或不按。

悶音（Mute）

　　所謂悶音（Mute），就是在彈奏時，先用手輕觸琴弦，使弦發出類似「嘎嘎嘎」的聲音。悶音與切音在吉他的演奏上，都算是高階的彈奏技巧，尤其在Funk（放克）的節奏型態中更是不可或缺的技巧。

　　悶音不只可用在節奏上，也可使用在單音或分散和弦的演奏上（見下表），換言之，你可以把悶音當成一種強化節奏律動的「技巧」，也可視為一種「效果」使用。

	和弦型態	彈奏方法	使用時機
左手悶音	開放型和弦	在擊弦時，先將按弦的手指放鬆讓手指的其它部位與其它手指去輕觸吉他弦，使吉他無法發出正常聲音。	適合較簡單的節奏型態，主要用來強化節奏的律動感。
	封閉型和弦	在擊弦時，將按和弦的手指放鬆不離開弦，即可得到悶音的效果。	用來彈奏Funk等複雜性高的節奏型態。相當於鼓組中Hi-hat的角色。（切音相當於小鼓）
右手悶音	不限和弦型態	用右手手刀部份輕觸下弦枕上方。	1、使用在單音上可彈奏出類似小提琴Pizzo.的效果。 2、可彈奏Power Chord型態的節奏。

悶音的符號：
- 在音符上加「。」 → ↑
- 將音符記號改成「×」 → ×
- 直接在譜上標上「Mute」或「M」 → ┌──Mute──

悶音練習

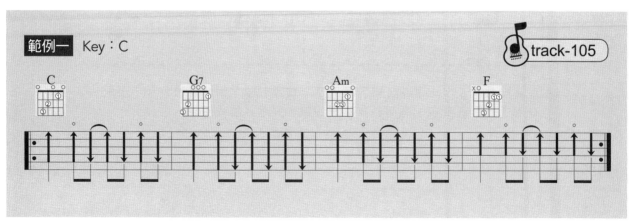

範例一　Key：C　　　　track-105

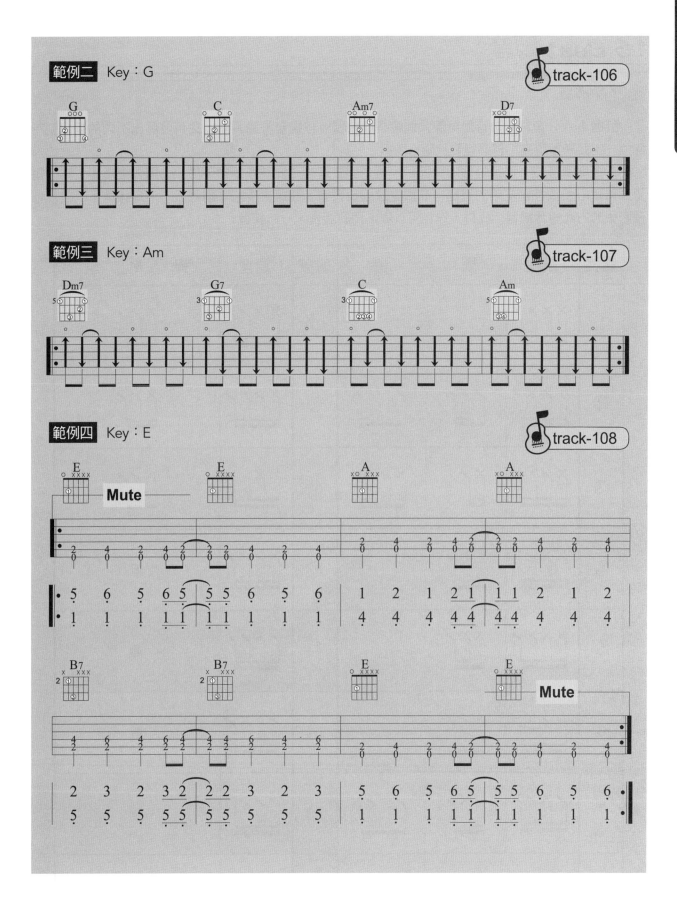

16 Beat 悶音

　　針對十六分音符的悶音做更深入的解析與練習，依據音符的長短，又可發展出不同的變化型，各位一定要練習透徹，務必練習到隨心所欲。

　　在彈奏悶音時，僅須輕輕唱譜即可，若遇到實音時（此時左手須下壓），則要唱重音，務必練習到可隨心所欲控制左手的律動。若要更深入練習者，請將書後的【附錄五】沿虛線剪下，並以任選四張的方式組合練習，此外，你也可以與前面的混合，一起練習。

編號	原型	變　化　型		編號	原型	變　化　型	
①	✕✕✕✕	無		⑨	✕✕✕✕	✕✕	
②	✕✕✕✕	✕✕	✕	⑩	✕✕✕	✕	
③	✕✕✕	✕	✕✕	⑪	✕✕✕	✕	
④	✕✕✕	✕✕		⑫	✕✕	無	
⑤	✕✕✕	✕✕		⑬	✕✕	無	
⑥	✕✕✕	✕✕		⑭	✕✕✕	無	
⑦	✕✕✕✕	✕✕	✕	⑮	✕✕✕✕	無	
⑧	✕✕✕	✕✕					

16 Beat 悶音練習

因為16 Beat的悶音動作很迅速，因此彈奏時須使用封閉和弦，若封閉和弦不熟練者，請複習第13課【封閉和弦】。

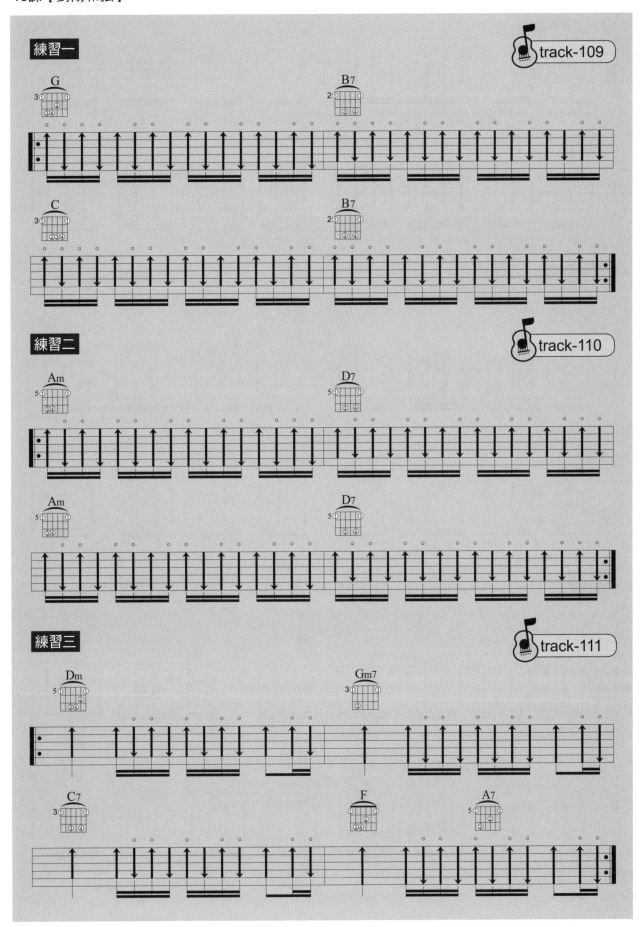

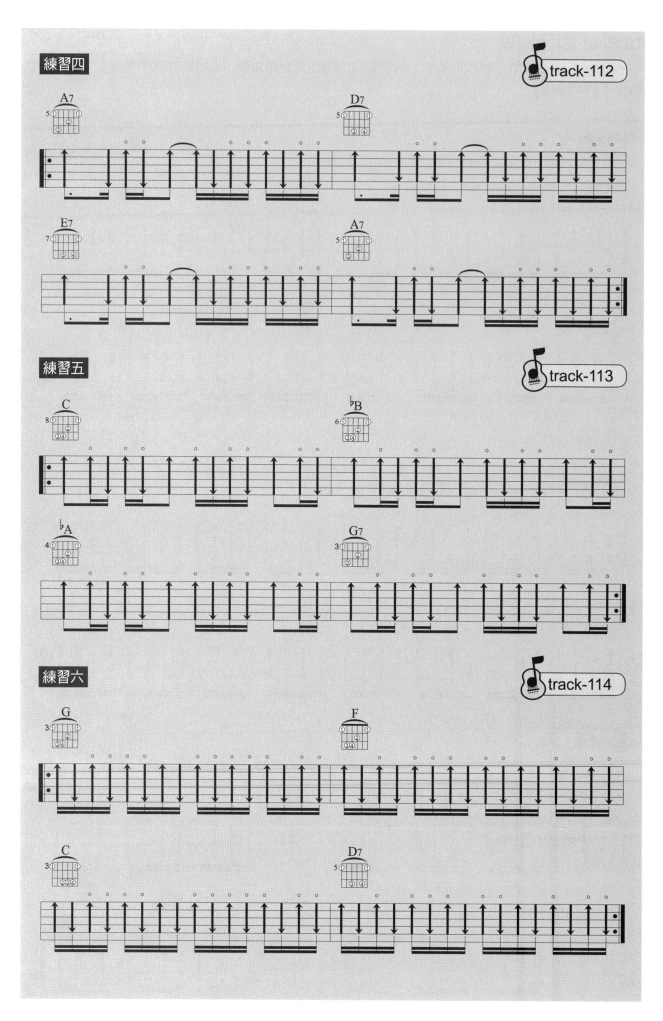

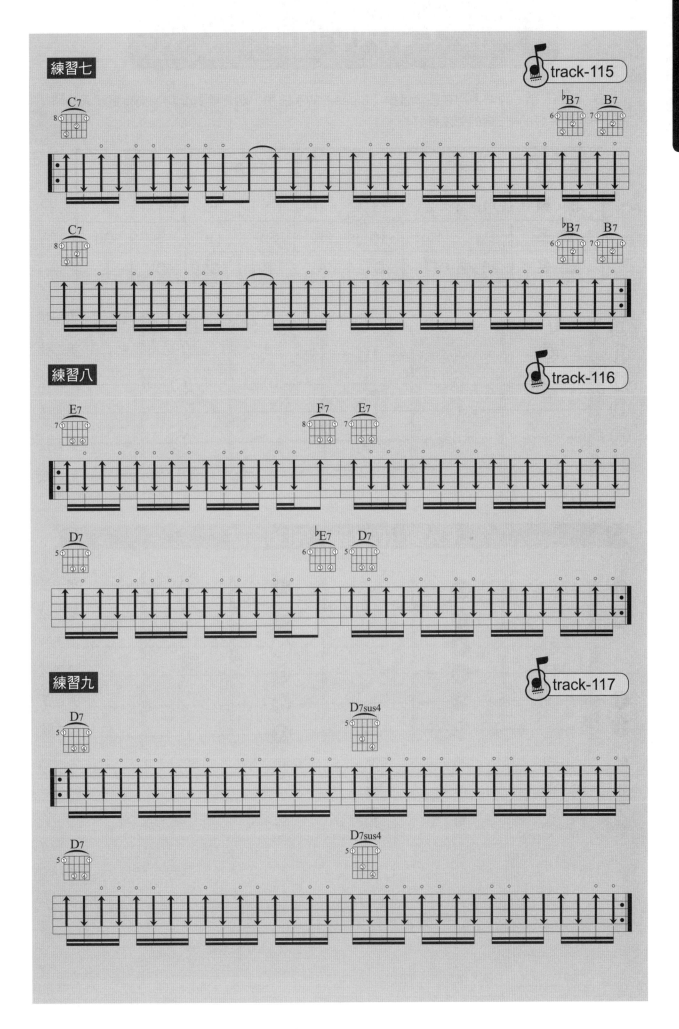

調性篇 · E調與C#m調 ·

E（C#m）調，經常使用在藍調音樂（Blues）的手法中，若想要對藍調音樂有更深入的研究，一定要好好的把E調的彈法練好喔！！

音 程		全	全	半	全	全	全	半
簡 譜	1	2	3	4	5	6	7	i
唱 名	Do	Re	Mi	Fa	Sol	La	Si	Do
音 名	E	F#	G#	A	B	C#	D#	E

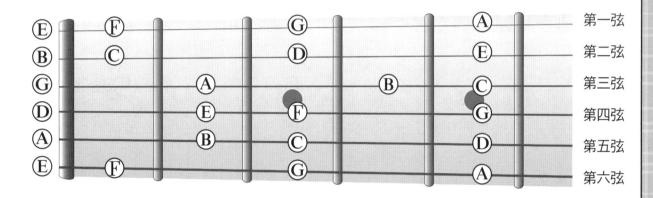

E大調（C#m調）與Do音階

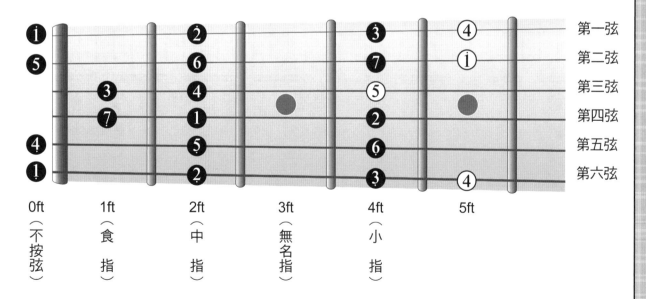

0ft（不按弦）	1ft（食指）	2ft（中指）	3ft（無名指）	4ft（小指）	5ft

E

A

#C

#Cm

#F

#F7

#Fm

#Fm7

#G

#G7

#Gm

#Gm7

B

B7

Bsus4

B7sus4

#Dm7♭5

#Cm

B7sus4

B7

E大調（C#m調）和弦進行

《範例一》

| #Cm | / | #Gm7 | / | A | B7 | E | / | #Fm7 | / | A | / | B7 | / | / | #G7 ||

《範例二》

| E | / | / | / | Eaug | / | / | / | E6 | / | / | / | E7 | / | / | / |

| A | / | / | / | Am | / | / | / | E | / | / | / | B7 | / | / | / ||

泛音（Harmonics）

　　當琴弦因振動而發聲時，除了全弦在振動所發出的基音（Fundamental）外，在琴弦的整數等份（1/2、1/3、1/4…）上，也會因振動而發出比基音高出整倍數（2倍、3倍、4倍…）的聲音，這些我們稱之為泛音（Harmonics）。

　　我們所聽到的所有聲音，都是由基音與泛音所組合而成，只是我們大多只察覺到基音的存在，而泛音奏法就是讓泛音單獨發出聲音來並為音樂所用的方法。吉他上的泛音，音色晶瑩透亮，宛如清澈的鐘聲，又稱為「鐘音」，在吉他演奏中穿插運用具有獨特的效果。

吉他的泛音奏法

自然泛音（Natural Harmonics）

　　自然泛音就是直接以六條空弦音為基音，利用左手指腹輕觸琴弦特定的泛音點（琴弦的1/2處、1/3處、1/4處…），並在右手撥弦的瞬間將左手迅速離開琴弦。不過隨著比例愈小，泛音就愈不明顯，原則上1/6以下的泛音就不能很清晰發出聲音來。其次，泛音點是以第12格為中心點呈左右對稱分布的，很因此會有同一條弦上，多點同音的現象出現。

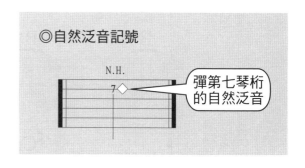

◎自然泛音記號

N.H.

7 ◇

彈第七琴桁的自然泛音

　　下面三個圖表為吉他與自然泛音的匯整，希望能幫助各位在自然泛音的學習上能事半功倍。

《圖一》泛音原理與琴格對應表

上弦枕　3ft 4ft 5ft　7ft 9ft　12ft　15ft 19ft　24ft　下弦枕
⑤④ ③　② ④　①　④ ②　③

《圖二》吉他自然泛音位置表

標記	弦長	泛音位置	泛音頻率	泛音音高	同音高的其它位置
①	1/2	12ft琴桁	基音的2倍	為12ft的原本音高	
②	1/3	7ft琴桁	基音的3倍	為7ft原音的高八度音 (12ft泛音的純五度音)	＝19ft的泛音
③	1/4	5ft琴桁	基音的4倍	為12ft泛音的高八度	＝24ft的泛音
④	1/5	約4ft琴桁的 前0.3公分處	基音的5倍	為5ft泛音的大三度音 (4ft原音的純15度音)	＝9ft的泛音 ＝16ft的泛音
⑤	1/6	3ft琴桁	基音的6倍	為7ft泛音的高八度音	

《圖三》吉他自然泛音的匯整表

因為泛音中出現了F#音，剛好符合G大調的音階，下圖為G大調音階泛音位置圖請大家好好練，在以後的彈奏中加入，一定可以達到畫龍點睛的效果。

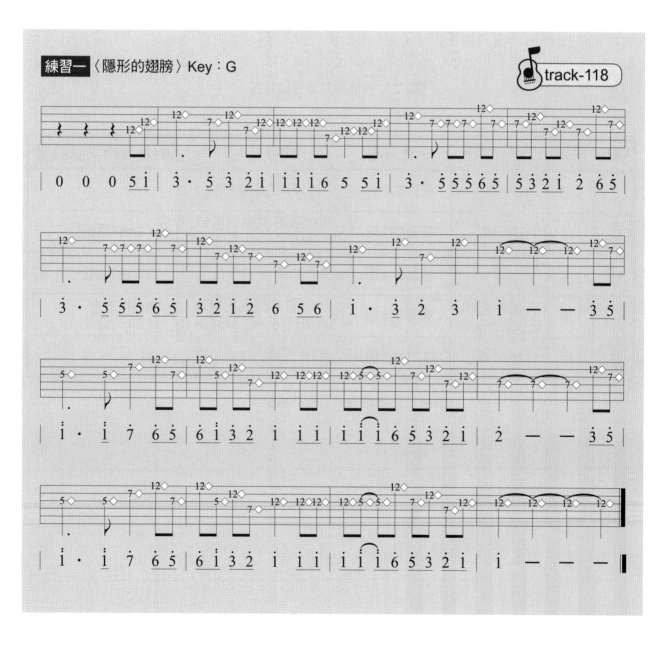

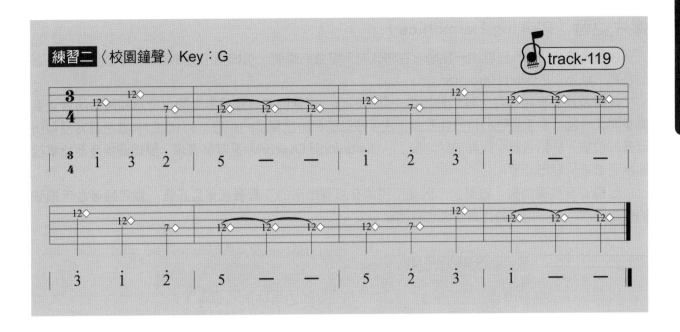

人工泛音（Artificial Harmonics）

　　自然泛音最大的缺點就是能使用的音是固定的，也因此在彈奏時常被受限，而人工泛音剛好能改善這個缺點。

　　在演奏人工泛音時，左手按住要彈的音（第N格），再用右手食指輕觸第「N+12格」的琴桁處（例如要G的泛音時，左手按住第一弦的第3格，再用右手食指輕觸該弦的第15格的琴桁處），並在小指撥弦的瞬間將食指離開琴弦（如右圖）。

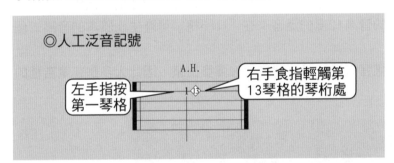

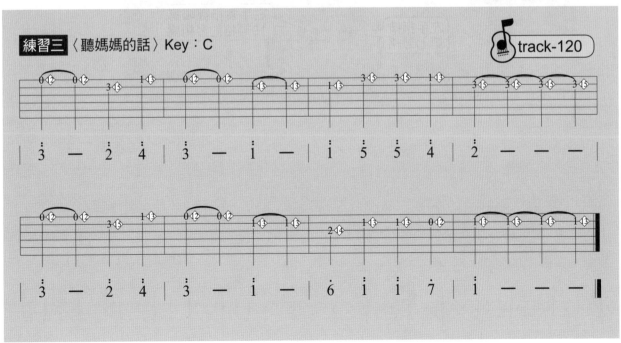

彈片泛音（Picking Harmonics）

　　在彈奏時，讓Pick只露出一點點，在Pick向下撥弦的瞬間，讓姆指迅速地輕觸一下弦而奏出泛音的技巧，稱為「Picking Harmonic」。

　　在練習此泛音技巧時，建議使用尖一點的Pick，吉他的所有旋鈕要全開，音箱和破音的音量要盡量開大一點，右手撥弦的位置在弦長（左手按弦的琴桁至琴橋的距離）的1/3或1/4處是最容易發出泛音的位置（約拾音器中段和前段之間），Distortion比Overdrive更容易表現，雙線圈拾音器比單線圈拾音器容易發出泛音。

　　此種泛音強調的是「效果」，因此不用太在意彈出來的泛音音高是否正確，當然隨著右手撥弦的位置不同，所彈出來的泛音音高也會隨著不同。

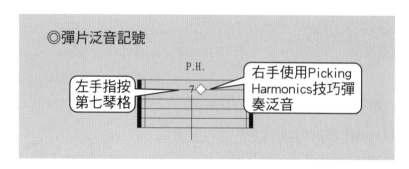

點弦式泛音（Tapping Harmonics）

　　點弦式泛音是將點弦技巧結合人工泛音的理論而發展出來一種技巧。此技巧是利用弦還在震動時，用右手中指在「第N+12格」的琴桁處快速輕觸琴弦並離開，即可產生比原本的音高出八度的泛音。此外，在「N+7格」可產生比原本的音高12度的泛音；在「N+5格」可產生比原本的音高二個八度的泛音。

　　如同彈片泛音，點弦式泛音若加上破音效果，可更容易地被彈奏出來，因此大多是在電吉他的演奏中使用。

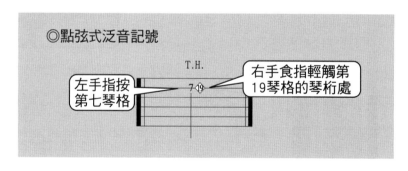

・轉調（Modulation）・

有時為了將歌曲帶入另一種不同的感覺，通常會使用「轉調」來達成這一效果。

近系轉調（Modulation On Near Key）

調號僅相差一個升記號或降記號的調，稱為「近系調」。每個調都會有五個近系調，包括自己的關係調與上、下五級的調及這二調的關係調。

以五度圈來說明，就是與主音上下相鄰的調（含關係調），請見右圖灰色區域。以C大調為例，其近系調有：G大調、F大調及它們的關係調：Am小調、Em小調、Dm小調。

近系轉調比較容易，聽起來也比較自然、不鑿痕跡，因此又稱「自然轉調」。在轉調時只需彈此近系調具有的特性音的和弦即可。例如：由C大調轉G大調，加入D7和弦、C大調轉F大調，加入C7和弦可以達到轉調的目的。

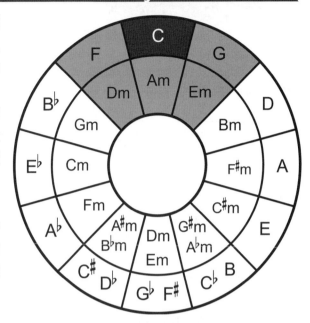

遠系轉調（Modulation On Far Key）

所謂「遠系調」，就是近系調以外的調，請見右上圖白色區域。遠系調因為至少相差了二個升記號或降記號，因此在轉調上就比較複雜，常見的轉調方法如下：

1、平行調轉調

「平行調」就是具有同一主音的大小調，例如C調與Cm調、E調與Em調…等。平行調雖屬遠系調的 一種，但因它的情況特別－具有共同級數的和弦（見下表），因此在轉調時就可以用這些和弦來當做橋樑，此種轉調方式在流行歌曲上時常看到。

級數	I	II	III	IV	V	VI	VII	I
C調	C	D	E	F	G	A	B	C
Cm調	C	D	E♭	F	G	A♭	B♭	C

※由上圖可得知，平行調擁有共同的 I 級、II 級、IV 級與 V 級和弦，因此常以這些和弦來做為轉調時的橋樑。

■ 共同 I 級（後接 IV 級）

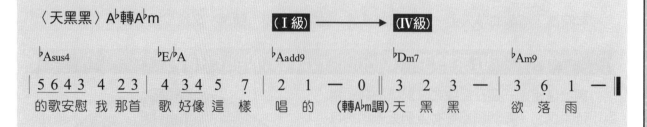

■ 共同 I 級（後接 I 級）

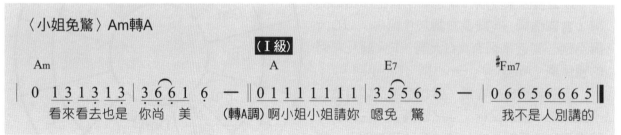

■ 共同 V 級（後接 I 級）

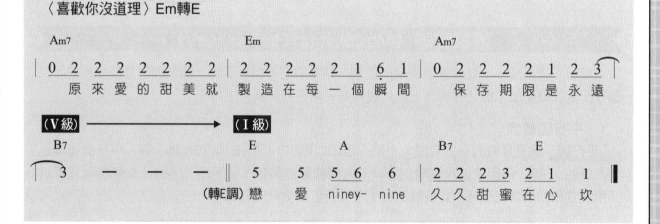

2、假平行調

還有一種情況就是彼此並非平行調，而是其中一個的關係調與另一個是平行調，例如C大調轉A大調，二者並非平行調，但C大調的關係調（Am）與A大調是屬於平行調，筆者把這種情況稱為「假平行調」。對於假平行調的轉調，我們可先假轉調至關係調，再用平行調的方式進行轉調。

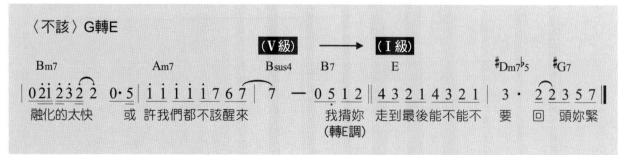

3、其它遠系轉調

至於其它的遠系調在轉調上就比較複雜,如果要聽起來較自然,通常要先從近系調著手,再轉至近系調的近系調,這樣就可以轉到離原調很遠的調了;當然也可以使用其它的方法,例如找共同的和弦來當橋樑、或直接在新調前加入五級和弦來銜接(Ⅴ→Ⅰ),甚至有些歌曲不加經過和弦就直接轉調。

■ 在新調前加入Ⅴ級和弦

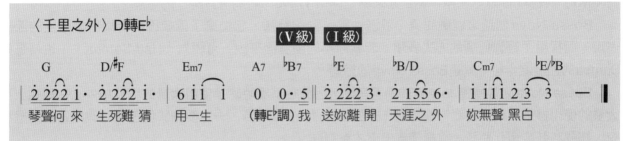

■ 直接轉調

※以上是筆者匯整的常用轉調方法,在使用時須連同主旋律一起考慮進去,才可找到最適合的方法。然而音樂並非一成不變,方法也不是簡單的幾行字即可概括的,只有平時多聽、多分析,才可學習到更好、更獨特的方法。

Bossa Nova 巴薩諾瓦

　　Bossa Nova是葡萄牙文，「Bossa」的原意指演奏Samba（森巴）時的自然風格與氣質，而「Nova」則是新的 意思。兩字結合起來就是New Wave（新潮流音樂）的意思。

　　Bossa Nova聽起來慵懶甜美、浪漫性感、柔和舒暢，它拋棄了傳統巴西音樂密集強烈的節奏表現，而採用了輕鬆低調的方式表現。若就節奏的演奏面來說，可視為「Half-Samba」，也就是把Samba的速度減半後，就是Bossa Nova的節奏。

　　Bossa Nova它是種帶Jazz味的南美音樂，因此在演奏時除了使用大量的切分拍外，在和弦上也大量的使用擴張音與變化音。換言之，在彈奏 Bossa Nova時，一定要把原位三和弦改用適當的七和弦、擴張和弦或變化和弦，這樣彈奏出來才會對味。

常用和弦指法

Xmaj7	Xmaj7	X7	X7	X7
XmM7	XmM7	Xm7	Xm7	Xm7
Xaug	Xaug	Xm6	Xm6	Xm6
Xm7♭5	Xm7♭5	Xdim7	Xdim7	

註：黑色圓點為第二根音（五度音）位置。

Bossa Nova 節奏型態

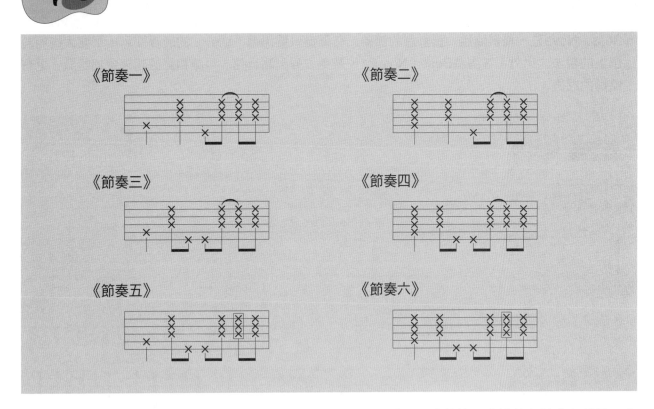

Bossa Nova常以兩小節的型態出現，當兩小節為不同和弦時，常將第二小節的和弦先行於第一小節的末半拍。

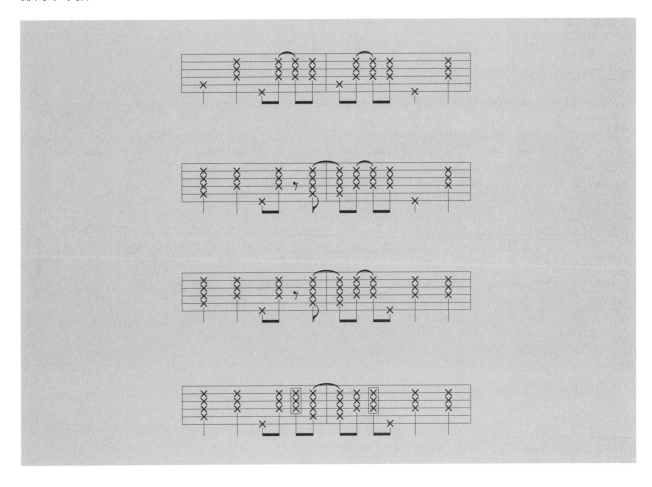

Bossa Nova 彈奏練習

Bossa Nova是一種很隨性、很舒服的節奏,在彈奏只要抓準「切分」的感覺即可,不要太拘泥於譜上的寫法。另外,在彈奏Bossa Nova時,避免去彈到高音弦,可讓和聲聽起來更加飽滿、更有慵懶的感覺。

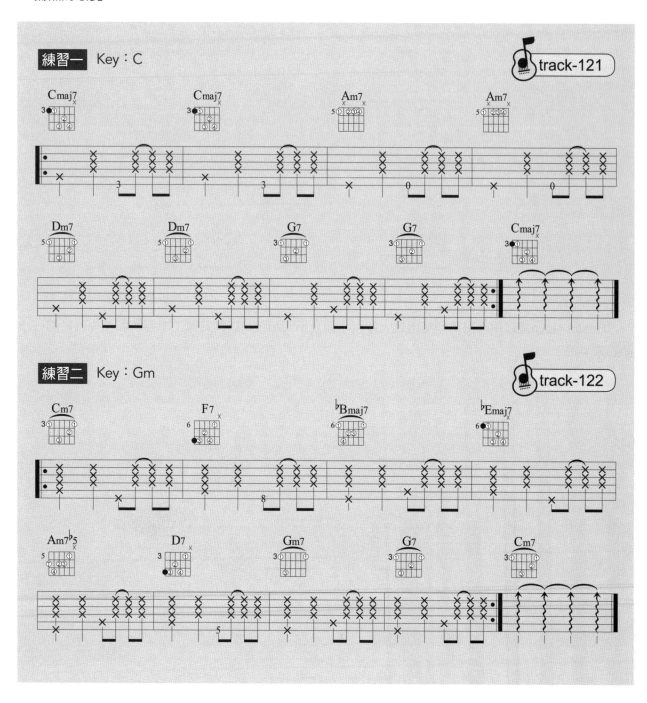

練習三　Key：Am

track-123

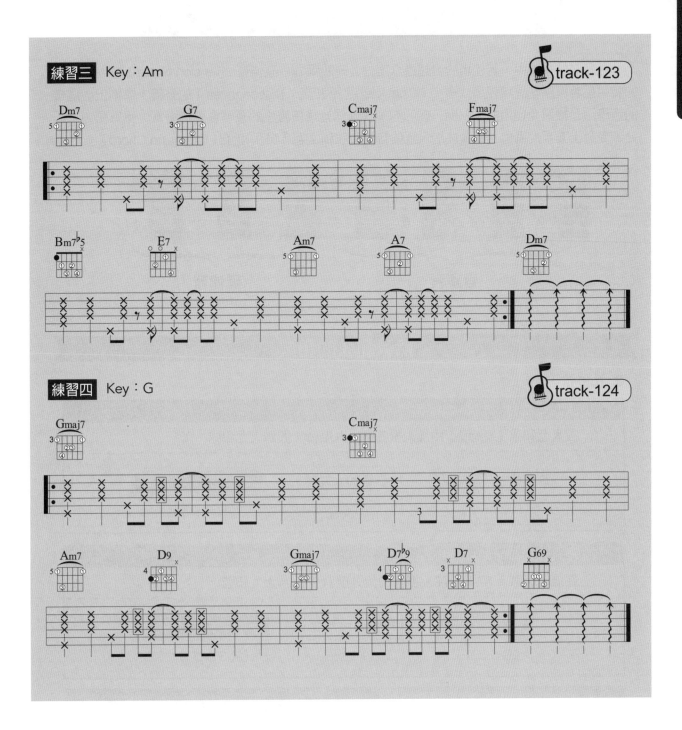

練習四　Key：G

track-124

· 擴張和弦 ·

在和弦的組成中，若使用的音超過八度外，一般稱為「延伸音（Tension Notes）」。延伸音的特色是會與原基底和弦造成衝突（Conflicts）、不和諧（Dissonances）的聲響。原則上，這樣的音應該是被避免使用的。然而，當和弦加入延伸音後所產生的聲響會更加豐富、更有張力，因此深受爵士樂手的喜愛。而這些加入延伸音的和弦稱之為「擴張和弦（Extension Chord）」。

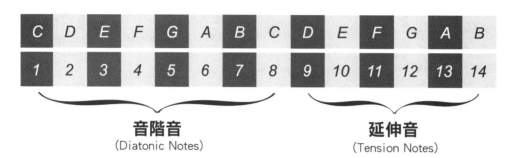

C	D	E	F	G	A	B	C	D	E	F	G	A	B
1	2	3	4	5	6	7	8	9	10	11	12	13	14

音階音
(Diatonic Notes)　　　　延伸音
(Tension Notes)

擴張和弦的組成

■ 九和弦

◎ 大九和弦 Major 9th Chord

在大七和弦（Xmaj7）中加入根音的大九度音，即為大九和弦。

大七和弦（Xmaj7）	+	根音的大九度	=	大九和弦（Xmaj9）
（R 3 5 7）		（9）		（R 3 5 7 9）

◎ 屬九和弦 Dominant 9th Chord

在屬七和弦（X7）中加入根音的大九度音，即為大九和弦。

屬七和弦（X7）	+	根音的大九度	=	屬九和弦弦（X9）
（R 3 5 ♭7）		（9）		（R 3 5 ♭7 9）

◎ 大六九和弦 Major 6th/9th Chord

在大六和弦（X6）中加入根音的大九度音，即為大六九和弦。

大六和弦（X6）	+	根音的大九度	=	大六九和弦（X6/9）
（R 3 5 6）		（9）		（R 3 5 6 9）

◎ 小九和弦 Minor 9th Chord

在小七和弦（Xm7）中加入根音的大九度音，即為小九和弦。

小七和弦（Xm7）	+	根音的大九度	=	小九和弦（Xm9）
（R ♭3 5 ♭7）		（9）		（R ♭3 5 ♭7 9）

◎ 小六九和弦 Minor 6th/9th Chord

在小六和弦（Xm6）中加入根音的大九度音，即為小六九和弦。

小六和弦（Xm6） + 根音的大九度 = 小六九和弦（Xm6/9）
（R♭3 5 6） （9） （R♭3 5 6 9）

■十一和弦

◎ 大十一和弦 Major 11th Chord

在大九和弦（Xmaj9）中加入根音的完全十一度音，即為大十一和弦。但是因為完全十一度與大三度兩音之間相差小九度，造成衝突，故省略大三度音。

大九和弦（Xmaj9） + 根音的完全十一度 = 大十一和弦（Xmaj11）
（R 3 5 ♭7 9） （11） （R 5 7 9 11）

◎ 屬十一和弦 Dominant 11th Chord

在屬九和弦（X9）中加入根音的完全十一度音，即為屬十一和弦。但是因為完全十一度與大三度兩音之間相差小九度，造成衝突，故省略大三度音。

屬九和弦（X9） + 根音的完全十一度 = 屬十一和弦（X11）
（R 3 5 7 9） （11） （R 5 ♭7 9 11）

《補充說明》

大三、小三和弦中的五度音與根音為完全五度，在和聲中最不具特色，因此可以省略，但增、減和弦的五度音不可省略。以C11和弦為例：

C11＝ C、B♭、D、F ＝ B♭/C

比根音少一個全音

◎ 小十一和弦 Minor 11th Chord

在小九和弦（Xm9）中加入根音的完全十一度音，即為小十一和弦。但是因為完全十一度音與小三度兩音之間相差大九度，不會造成太大衝突，故小三度音不用省略。

小九和弦（Xm9） + 根音的完全十一度 = 小十一和弦（Xm11）
（R ♭3 5 ♭7 9） （11） （R ♭3 5 ♭7 9 11）

■十三和弦

◎ 大十三和弦 Major 13th Chord

在大九和弦（Xmaj11）中加入根音的大十三度音，即為大十三和弦。但是因為完全十一度與大三度兩音之間相差小九度，造成衝突，與十一和弦不同的是，這裡的十一度音較不重要，故省略完全十一度音。

大十一和弦（Xmaj11） + 根音的大十三度 = 大十三和弦（Xmaj13）

（R 5 7 9 11） （13） （R 3 5 7 9 13）

◎ 屬十三和弦 Dominant 13th Chord

在大九和弦（Xmaj11）中加入根音的大十三度音，即為大十三和弦。但是因為完全十一度與大三度兩音之間相差小九度，造成衝突，與十一和弦不同的是，這裡的十一度音較不重要，故省略完全十一度音。

屬十一和弦（X11） + 根音的大十三度 = 屬十三和弦（X13）

（R 5 ♭7 9 11） （13） （R 3 5 ♭7 9 13）

◎ 小十三和弦 Minor 13th Chord

在小十一和弦（Xm11）中加入根音的大十三度音，即為小十三和弦。雖然完全十一度與小三度兩音之間不會造成衝突，但實務上仍將完全十一度音省略。

小十一和弦（Xm11） + 根音的大十三度 = 小十三和弦（Xm13）

（R ♭3 5 ♭7 9 11） （13） （R ♭3 5 ♭7 9 13）

備註：

1、大三、小三和弦的五度音可以省略，但三度音是決定三和弦屬性的特色音，原則上是不可省略，除非在不得已的情況下才可省略（如屬十一和弦、大十一和弦），當然省略特色音後，該和弦就聽不出它的屬性了。

2、在擴張和弦的中，除了要求的音（例如X13和弦的十三度音）不可省略外，其餘的延伸音（例如九度、十一度）可視情況來做取捨。

3、擴張和弦一定是以七和弦為基底，如果是以三和弦為基底再加上延伸音的話，就叫做「加音和弦（Added Tone Chord）」，例如：加九和弦 Xadd9=R、3、5、9

4.以擴張和弦為基底，針對延伸音再做變化的稱為「變化延伸和弦（Altered Chord）」，例如X7♭9、X13♯11……等。

吉他的伴奏編曲

一首好聽的歌，除了有厲害的歌手外，更重要是有一群優秀的樂手，可以把整首歌曲的情緒、意境營造的很好，而一個好的伴奏應該是把主旋律拿掉後聽起也像一首歌一般動聽。

當拿到新譜時該怎麼下手呢？建議先聽原曲的感覺，如果原曲是吉他編曲，則盡可能去彈到一模一樣；但如果原曲並非是吉他編曲，如鋼琴，則礙於樂器先天條件的不同，我們不可能彈到一模一樣，只能去感受原曲的感覺，盡量把音樂的感覺彈到位。

吉他的伴奏編曲技巧

吉他的編曲是門大學問，往往比鋼琴更複雜，不是三言兩語能表示。以下是筆者針對初學所整理出來吉他伴奏時應思考怎麼去編曲的方向，希望對大家能有幫助。

1、脫離公式化、制式化的彈奏方式

每當學生拿到新譜時，最常問的就是：「老師，要怎麼彈？」，筆者往往都回答：「看你想怎麼彈！」。指法不是絕對的，不要看到Slow Soul就急著用 |T 1 2 1 3 1 2 1|、|X X↑X X X↑X| 等一成不變的方式彈奏，多嘗試不同的彈法，你會發現不同的感覺，啟發不同的靈感，所以建議各位一定要多學習不同的彈法喔！

2、打開耳朵，用心聆聽

大多初學者在彈奏時，都沒在聽自己和別人所彈（唱）的東西，以至於彈出來的東西沒感情。所以在彈吉他時，一定要唱你所彈的音，並仔細聆聽你彈的和別人彈（唱）的是否可以搭配。

3、要有「起承轉合」的層次感

一開始進入主歌時，不要把拍點彈的太滿、太複雜，輕描淡寫即可，即使一個和弦刷一次也別有風味，之後隨著歌曲的進行再慢慢地增加拍點的變化。副歌是整首歌曲的高潮，可以用刷節奏方式讓歌曲的情緒更高昂。十六分音符的彈法可讓歌曲的情緒更加緊張激昂，彈奏時避免只單獨使用八分音符，適時地加入十六分音符可讓歌曲更加豐富，聽起來更有張力。

4、加入根音經過音

在兩個和弦之間適時加入根音經過音，也可增加歌曲的變化。

5、多使用搥弦、勾弦、滑弦等技巧

搥弦、勾弦、滑弦等技巧是吉他最迷人、也最具有特色的技巧，只有加入這些技巧才可稱為彈吉他，所以各位一定要好好練習，務必要練到滾瓜爛熟！

6、加入過門

過門（Fill-in）就是在歌曲進行到一個段落想喘口氣或將情緒引導到下一個段落所做的一些裝飾、變化，讓歌曲聽起不會太單調、情緒可以更連貫。過門大多出現在歌詞與歌詞間的空隙，習慣上會四小節一個小過門、八小節一個大過門。過門的樂句並沒特別的限制，它可以是簡單的幾個音，也可以是一串的音組成。建議多聽音樂，多學習別人的手法，多練習、多嘗試，只要你喜歡，沒什麼不可以。

7、使用經過和弦修飾

在兩個和弦之間加入另一個新的和弦，使得前後和弦的進行更加連貫自然，此一新和弦稱之為「經過和弦（Passing Chord）」或「過門和弦」。

8、使用和弦外音修飾

和弦外音是指和弦組成結構以外的音，但因這些音常屬於不協和音，故需要解決到和弦音，但也因為這解決的過程讓歌曲聽起更具有張力、變化。

9、使用代理和弦

有時遇到段落重覆時，可利用代理和弦將某些原進行和弦替換。

　　編曲和繪圖一樣，並沒有統一的方式與結果，但一定要注意是否和主旋律可以搭配、是否會太突兀，尤其千萬不可喧賓奪主。最後建議各位一定要多聽音樂，多學習、琢磨和研究別人手法與樂句，你一定可以成為吉他好手的！

伴奏編曲練習

　　〈溫柔〉是五月天的經典歌曲。原曲的結構屬於AABA的模式，剛好可做為「起承轉合」的示範，且原曲的和弦進行也比較單純，很適合代理和弦、擴張和弦的使用。當然一首歌曲的編曲方式有很多種，各位可嘗試不同的方式，看你是要變奏或更改不同的和弦進行都行，只要聽起來是你想要的，這裡為忠於原曲的感覺，節奏型態沒有變更，仍使用原本的 Slow Soul；但為了方便曲子分析，所以將調性由G大調改為C大調。

編曲分析

起（A段）：主歌開始，一開始不要把音彈的太滿，適時的留白（拉長音），除了可讓歌曲更有想像空間外，更可讓歌手去發揮情緒的表達。因為此曲的旋律音有 2 （Re）的音，所以用Cadd9來修飾原本的C和弦。

承（B段）：此段與A段是一樣的旋律，原則上以上一段的彈法為基礎再加入變化，像是加入根音經過音、過門音、搥勾滑技巧、加入十六分音符彈法…等。原曲的和弦進行是重覆的且比較單調，所以筆者利用複合和弦將此段的和弦進行Bass Line改成順階下行的型式，此種和弦進行是流行歌曲中常見模式，各位一定要熟悉。

轉（C段）：副歌，一首歌中最高潮、最精華的部份。常用的手法是將此段以刷節奏的方式呈現。可加入一些7、9等和弦來增加歌曲的變化。

合（D段）：歌曲的尾段，因為歷經副歌的激昂，所以此段落會回歸平靜，並和前面主歌相呼應，但為了和前面主歌有所不同，因此將和弦進行改成和弦動音（Cliches）的方式。

溫柔

詞 / 阿信　曲 / 阿信　演唱 / 五月天
OP：Rock Music Publishing Co., Ltd.

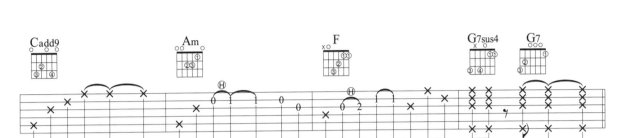

A

使用搥勾滑技巧讓伴奏聽起來更加順暢生動　　　　IV→V，用Vsus4代理V

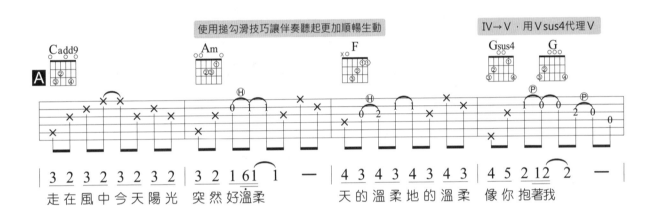

走在風中今天陽光　突然好溫柔　　　天的溫柔地的溫柔　像你抱著我

加入過門音　　利用十六分音符來增加歌曲的情緒

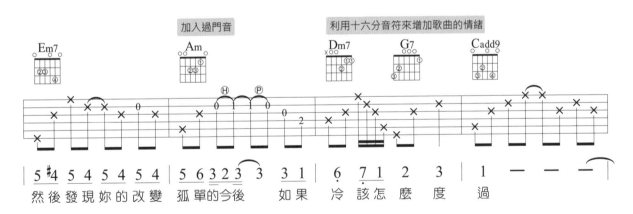

然後發現妳的改變　孤單的今後　　如果　冷　該怎麼度　過

利用複合和弦將和弦進行
Bass Line改為順階下行　　用IIm7→V7→I方式來修飾F和弦

B

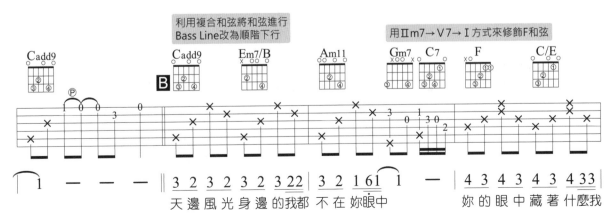

天邊風光身邊的我都 不在妳眼中　　妳的眼中藏著什麼我

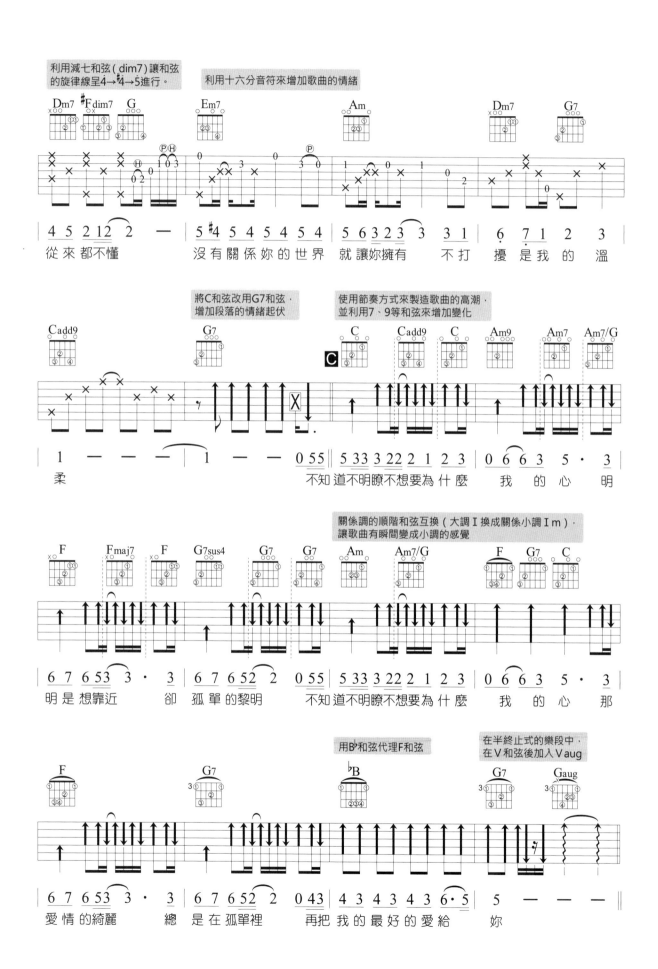

利用減七和弦（dim7）讓和弦的旋律線呈4→♯4→5進行。

利用十六分音符來增加歌曲的情緒

從來都不懂　沒有關係妳的世界　就讓妳擁有　不打擾是我的溫

將C和弦改用G7和弦，增加段落的情緒起伏

使用節奏方式來製造歌曲的高潮，並利用7、9等和弦來增加變化

柔　　　不知道不明瞭不想要為什麼　我的心明

關係調的順階和弦互換（大調Ⅰ換成關係小調Ⅰm），讓歌曲有瞬間變成小調的感覺

明是想靠近　卻孤單的黎明　不知道不明瞭不想要為什麼　我的心那

用B♭和弦代理F和弦

在半終止式的樂段中，在Ⅴ和弦後加入Ⅴaug

愛情的綺麗　總是在孤單裡　再把我的最好的愛給　妳

172　節奏吉他24課

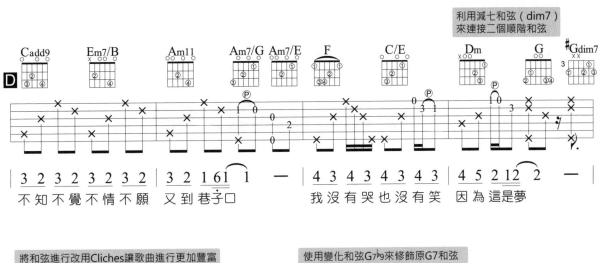

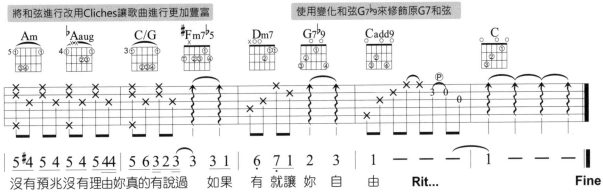

不知不覺不情不願 又到巷子口　　我沒有哭也沒有笑 因為這是夢

沒有預兆沒有理由妳真的有說過　如果 有 就讓妳 自 由　Rit...　　　Fine

在現代音樂的和聲中，為了讓曲子聽起更有變化、和聲更加豐富、音樂更有張力，原位三和弦已經很少被採用，而對於一個經驗豐富的編曲者或演奏者來說，除了使用七和弦外，甚至會使用延伸和弦（Extended Chord）與變化和弦（Altered Chord）來取代原本的和弦，而這類的和弦，我們稱為「代理和弦」。

代理和弦的條件

代理和弦的組成音中，要有兩個以上（含兩個）與原和弦的組成音一樣。因此C和弦可用來代理Em和弦、Gm和弦可代理C7和弦……等。換言之，大家一定要知道和弦的組成，才可知道是否兩者可互為代理。

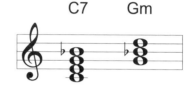

代理和弦的應用

代理和弦的應用是為了增強「和弦進行」的效果，並非隨便代理，也就是說，使用代理和弦時除了須考慮到整體和弦的進行與想要的效果為何外，還要考量是否會與主旋律衝突等因素。

1、相同音和弦代理

兩個和弦之間，若有二個以上的相同音即可互相代理。

例如：Cmaj7與Em7、Am7 可互代；Cm7與E♭maj7、A♭maj7可互代……等。

2、同根音和弦代理

也就是C、Cm、Caug、Cdim、C7、Cm7、C7♭9……等相同根音的和弦可互相代理。

3、和弦動音（Cliches Line）的代理

有關和弦動音的介紹，請複習第99頁「和弦動音」單元。

4、關係調的順階和弦互換

只要替換後的和弦與主旋律不衝突，則關係大（小）調間的和弦都可以互相「借用」。

和弦級數	I	II	III	IV	V	VI	VII
大調和弦	CM7	Dm7	Em7	FM7	G7	Am7	Bm7♭5
關係小調	Am7	Bm7♭5	CM7	Dm7	Em7	FM7	G7

■ 以下應用技巧時常在流行歌曲中看到：

（1）大調 I 換成小調 I m。　　　　　（5）小調 II m7♭5 換成大調 II m7。
（2）大調 III m 換成小調 III。　　　　（6）小調 IV m 換成大調 IV。
（3）大調 IV 換成小調 IV m。　　　　（7）小調 VI m7 換成大調 VI 7。
（4）大調 V 7 換成小調 V m7。　　　　（8）其它。

■ 進階應用

如果我們導入「多調式和弦」的概念，便可得到下面的結果：

原和弦	可替換和弦	範例
1maj7	6m7、3m7	A♭maj7可用Fm7或Cm7代理
17	6m7、3m7♭5	B♭7可用Gm7或Dm7♭5代理
1m7	6♭maj7、3♭maj7、3♭7、6m7♭5	Gm7可用E♭maj7或Em7♭5 或B♭maj7或B♭7代理
1m7♭5	6♭7、3♭m7	F#m7♭5可用D7或Am7代理

5、平行調的順階和弦互換

只要替換後的和弦與主旋律不衝突，則平行大（小）調間的和弦都可以互相借用。

以C大調為例：

和弦級數	I	II	III	IV	V	VI	VII
大調和弦	CM7	Dm7	Em7	FM7	G7	Am7	Bm7♭5
平行小調	Cm7	Dm7♭5	E♭M7	Fm7	Gm7	A♭M7 / Am7♭5	B♭7 / Bdim7

※因為小調除了自然小調外，還有和聲小調與旋律小調，因此就多了Am7♭5與Bdim7兩個可代理的和弦。

借用平行小調和弦解析（以C大調為例）：

和弦級數	I	II	III	IV	V	VI	VII
小調和弦	Am7	Bm7♭5	CM7	Dm7	Em7	FM7	G7
平行大調	AM7	Bm7	C#m7	DM7	E7	F#m7	G#m7♭5

■ 以下應用技巧時常在流行歌曲中看到：

（1）大調IIm7換成小調IIm7♭5。　　　　（5）小調Im換成大調I。

（2）大調IIIm換成小調III♭。　　　　　（6）小調IVm換成大調IV。

（3）大調IV換成小調IVm。　　　　　　（7）小調Vm7換成大調V7。

（4）大調VIIm7♭5換成小調VII♭7。　　　（8）其它。

6、減七和弦的代理

屬七和弦，可用屬七和弦第一轉位為根音的減七和弦來代理屬七和弦。以IIIdim7代理I7。

※有關減七和弦的代理，請複習第115頁「減和弦」單元。

7、降Ⅱ代Ⅴ

在爵士樂中，常在「Ⅱ→Ⅴ→Ⅰ」的和弦進行中，使用降Ⅱ級和弦去取代Ⅴ級和弦。因為屬七和弦中的大三度與小七度兩音相差了三全音。三全音是屬於極不和諧的音程，而具有如此不和諧感覺的屬七和弦，會有一種「極欲被解決」到主和弦的感覺。因此，當我們使用D♭7和弦來代理G7和弦時，不但保留了原本這兩個極欲被解決的音，並讓Bass Line呈半音下行至主和弦（D→D♭→C），這樣除了不會改變和聲進行的特性外，又可讓Bass的部份製造更流暢的Voice Leading。

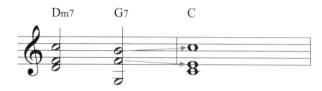

G7和弦的三度音（B）往上推半音到主和弦的根音（C）獲得解決；而G7和弦的七度音（F）往下降半音到主和弦的三度音（E）獲得解決。

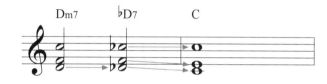

使用D♭7和弦代理G7和弦後，除了保留原本和聲移動的特性外，並製造出半音下行的Bass Line。

■ 注意事項

降Ⅱ代Ⅴ，只能應用在功能性的屬七和弦中，換言之，這個和弦必須是一個被推進到主和弦解決（Ⅱ→Ⅴ→Ⅰ）的屬七和弦，至於其它非功能性的屬七和弦是不可以應用的。

以上是常用的一些代理和弦應用，當然在音樂的領域上，仍有很多不同的代理方式等著大家去發掘，總之只要聽起來的感覺對了即可。最後再強調一次，在代理時，要先確定哪些音是必須被保留的、哪些音是要避免的，才可使用出較好的代理和弦。

附錄

級數和弦表

　　級數和弦又稱為「移動式和弦」或「數字和弦」，是為了方便移調而利用「首調」的概念而發展出的一套和弦記譜法。此種記譜方式，可以在不用改譜的情況下迅速地完成移調工作。

　　以C大調為例：1=C、57=G7、5/7=G/B、6m7=Am7、4M7=FM7……；G大調時，1=G、57=D7、5/7=D/F#、6m7=Em7、4M7=CM7……。

　　以下為級數和弦表，若要更深入瞭解級數和弦的概念，請複習「級數與順階和弦」單元。

大調	1	#1/♭2	2	#2/♭3	3	4	#4/♭5	5	#5/♭6	6	#6/♭7	7	小調
C	C	C#/D♭	D	D#/E♭	E	F	F#/G♭	G	G#/A♭	A	A#/B♭	B	Am
C#	C#	D	D#	E	F	F#	G	G#	A	A#	B	C	A#m
D	D	D#/E♭	E	F	F#	G	G#/A♭	A	A#/B♭	B	C	C#	Bm
E♭	E♭	E	F	F#/G♭	G	A♭	A	B♭	B	C	C#/D♭	D	Cm
E	E	F	F#	G	G#	A	A#/B♭	B	C	C#	D	D#	C#m
F	F	F#/G♭	G	G#/A♭	A	B♭	B	C	C#/D♭	D	D#/E♭	E	Dm
F#/G♭	F#/G♭	G	G#/A♭	A	A#/B♭	B	C	C#/D♭	D	D#/E♭	E	F	D#m
G	G	G#/A♭	A	A#/B♭	B	C	C#/D♭	D	D#/E♭	E	F	F#	Em
A♭	A♭	A	B♭	B	C	D♭	D	E♭	E	F	F#	G	Fm
A	A	A#/B♭	B	C	C#	D	D#/E♭	E	F	F#	G	G#	F#m
B♭	B♭	B	C	C#/D♭	D	E♭	E	F	F#	G	G#/A♭	A	Gm
B	B	C	C#	D	D#	E	F	F#	G	G#	A	A#	G#m

和弦符號	R	♭9	2 9	♯9	11 4	♯11 ♭5	5	♭13 ♯5	13 6	♯13 7	M7
C	C	D♭	D	D♯	F	G♭	G	G♯	A	B♭	B
C♯	C♯	D	D♯	D×	F♯	G	G♯	G×	A♯	B	B♯
D♭	D♭	E♭♭	E♭	E	G♭	A♭♭	A♭	A	B♭	C♭	C
D	D	E♭	E	E♯	G	A♭	A	A♯	B	C	C♯
D♯	D♯	E	E♯	E×	G♯	A	A♯	A×	B♯	C♯	C×
E♭	E♭	F♭	F	F♯	A♭	B♭♭	B♭	B	C	D♭	D
E	E	F	F♯	F×	A	B♭	B	B♯	C♯	D	D♯
F	F	G♭	G	G♯	B♭	C♭	C	C♯	D	E♭	E
F♯	F♯	G	G♯	G×	B	C	C♯	C×	D♯	E	E♯
G♭	G♭	A♭♭	A♭	A	C♭	D♭♭	D♭	D	E♭	F♭	F
G	G	A♭	A	A♯	C	D♭	D	D♯	E	F	F♯
G♯	G♯	A	A♯	A×	C♯	D	D♯	D×	E♯	F♯	F×
A♭	A♭	B♭♭	B♭	B	D♭	E♭♭	E♭	E	F	G♭	G
A	A	B♭	B	B♯	D	E♭	E	E♯	F♯	G	G♯
A♯	A♯	B	B♯	B×	D♯	E	E♯	E×	F×	G♯	G×
B♭	B♭	C♭	C	C♯	E♭	F♭	F	F♯	G	A♭	A
B	B	C	C♯	C×	E	F	F♯	F×	G♯	A	A♯

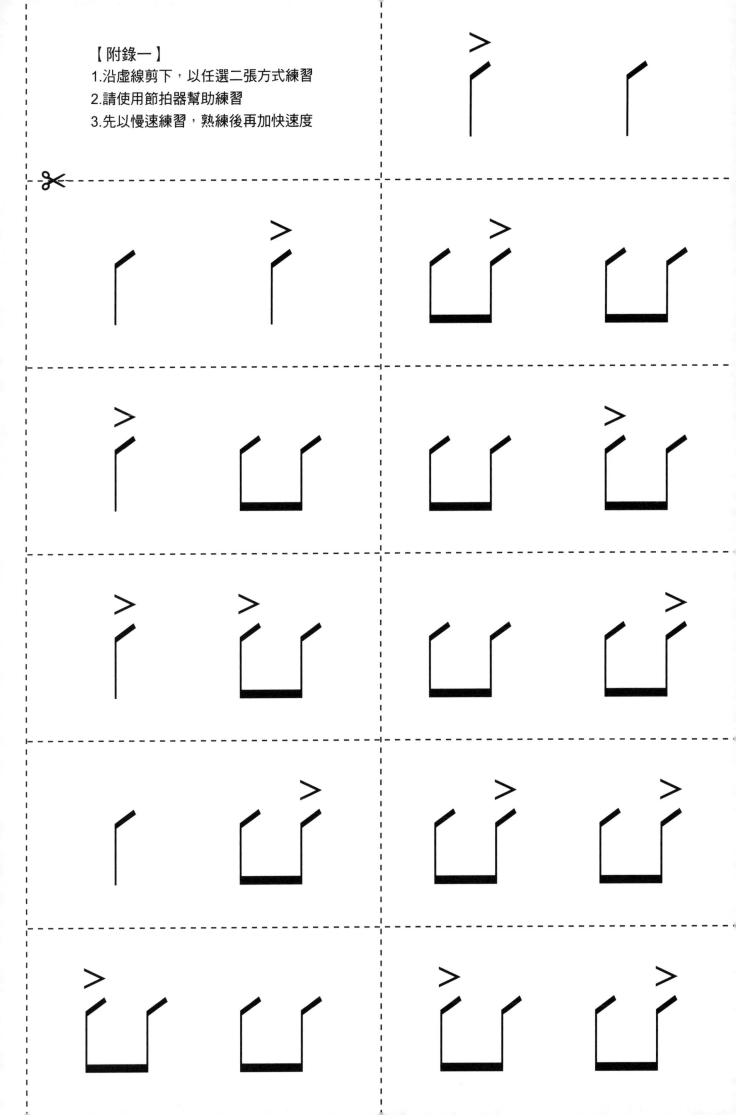

【附錄二】
1.沿虛線剪下，以任選四張
　方式練習
2.請使用節拍器幫助練習
3.先以慢速練習，熟練後再
　加快速度

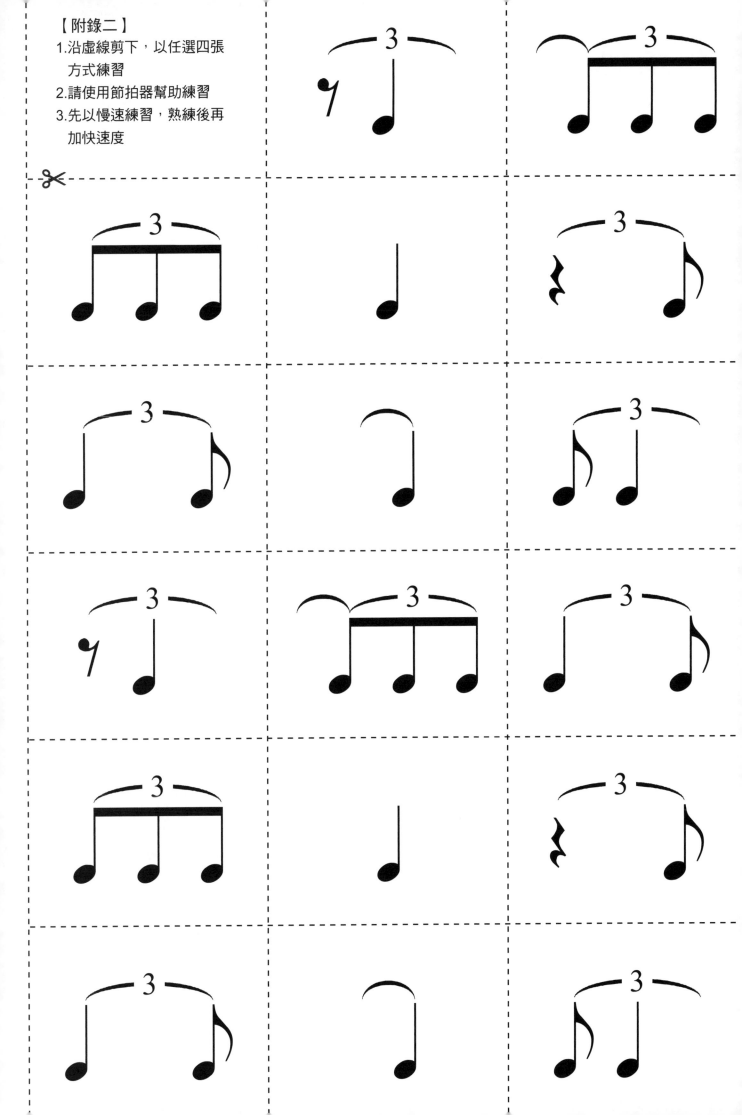

【附錄三】
1.沿虛線剪下，以任選四張
　方式練習
2.請使用節拍器幫助練習
3.先以慢速練習，熟練後再
　加快速度

【附錄四】
1.沿虛線剪下，以任選四張
　方式練習
2.請使用節拍器幫助練習
3.先以慢速練習，熟練後再
　加快速度

1.沿虛線剪下，以任選四張
　方式練習
2.請使用節拍器幫助練習
3.先以慢速練習，熟練後再
　加快速度

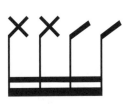

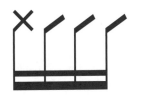
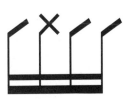
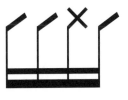

Guitar Shop
六弦百貨店精選④
GUITAR SHOP SPECIAL COLLECTION

吉他手冊系列叢書

六弦百貨店精選④

潘尚文 編著

麥書文化

- 一次收藏32首獨立樂團歷年最經典歌曲
 茄子蛋、逃跑計劃、草東沒有派對、老王樂隊、滅火器、熊先生……
- 精采收錄16首絕佳吉他編曲流行彈唱歌曲
 獅子合唱團、盧廣仲、周杰倫、五月天……

一次收藏32首
獨立樂團歷年最經典歌曲
茄子蛋、逃跑計劃、草東沒有派對、
老王樂隊、滅火器、熊先生……

精采收錄16首
絕佳吉他編曲流行彈唱歌曲
獅子合唱團、盧廣仲、周杰倫、五月天……

·潘尚文 編著·

定價:360元

麥書國際文化事業有限公司
http://www.musicmusic.com.tw

◎寄款人請注意背面說明
◎本收據由電腦印錄請勿填寫

郵政劃撥儲金存款收據

收款帳號戶名

存款金額

電腦記錄

經辦局收款戳

郵政劃撥儲金存款單

金額 新台幣(小寫)	仟萬	佰萬	拾萬	萬	仟	佰	拾	元

戶名　麥書國際文化事業有限公司

帳號　1 7 6 9 4 7 1 3

通訊欄(限與本次存款有關事項)

訂購單

節奏吉他完全入門24課

寄款人

姓名

通訊處

電話

□□□—□□

經辦局收款戳

虛線內備供機器印錄用請勿填寫

⑱ 隨機贈送六弦百貨店1本

* 書籍未滿1000元，酌收郵資80元

總金額 _____ 元

憑本書劃撥單購書，

可享 **9折** 優惠

並隨機贈送 **六弦百貨店** 1本

※上述贈品將隨機贈送，且本公司保有贈品變更之權利。

吉他和弦百科
GUITAR CHORD ENCYCLOPEDIA

吉他手冊系列 樂理編

吉他和弦百科
GUITAR CHORD ENCYCLOPEDIA
·潘尚文 編著·

·潘尚文 編著·

- ■ 系統式樂理學習，觀念清楚，不易混淆
- ■ 精彩和弦、音階圖解，清晰易懂
- ■ 詳盡說明各類代理和弦、變化和弦的運用
- ■ 完全剖析曲式的進行與變化
- ■ 完整的和弦字典，查詢容易

定價200元

麥書國際文化事業有限公司
http://www.musicmusic.com.tw

郵政劃撥存款收據 注意事項

一、本收據請詳加核對並妥為保管，以便日後查考。

二、如欲查詢存款入帳詳情時，請檢附本收據及已填妥之查詢函向各連線郵局辦理。

三、本收據各項金額、數字係機器印製，如非機器列印或經塗改或無收款郵局收訖章者無效。

請寄款人注意

一、帳號、戶名及寄款人姓名通訊處各欄請詳細填明，以免誤寄；抵付票據之存款，務請於交換前一天存入。

二、每筆存款至少須在新台幣十五元以上，且限填至元位為止。

三、倘金額塗改時請更換存款單重新填寫。

四、本存款單不得黏貼或附寄任何文件。

五、本存款金額業經電腦登帳後，不得申請駁回。

六、本存款單備供電腦影像處理，請以正楷工整書寫並請勿折疊。帳戶如需自印存款單，各欄文字及規格必須與本單完全相符；如有不符，各局應婉請寄款人更換郵局印製之存款單填寫，以利處理。

七、本存款單帳號及金額欄請以阿拉伯數字書寫。

八、帳戶本人在「付款局」所在直轄市或縣（市）以外之行政區域存款，需由帳戶內扣收手續費。

交易代號：0501、0502現金存款 0503票據存款 2212劃撥票據託收

本聯由儲匯處存查 保管五年

麥書文化·全新官網
線上購書方便又快速

付款方式│ATM轉帳、線上刷卡

立即前往

www.musicmusic.com.tw

線上影音教學及流行歌曲樂譜Coming soon

節奏吉他
完全入門24課

編　　著	顏鴻文
總 編 輯	潘尚文
文字編輯	陳珈云
美術設計	呂欣純
封面設計	呂欣純
電腦製譜	林仁斌
譜面輸出	林仁斌
影像處理	鄭安惠
混音錄製	顏鴻文、林婉婷
編曲演奏	顏鴻文

出版發行	麥書國際文化事業有限公司
	Vision Quest Publishing International Co., Ltd
地　　址	10647 台北市羅斯福路三段325號4F-2
	4F.-2, No.325, Sec. 3, Roosevelt Rd.,
	Da'an Dist., Taipei City 106, Taiwan (R.O.C.)
電　　話	886-2-23636166・886-2-23659859
傳　　真	886-2-23627353
郵政劃撥	17694713
戶　　名	麥書國際文化事業有限公司

http://www.musicmusic.com.tw

E-mail：vision.quest@msa.hinet.net

中華民國 107 年 9 月 初版

【版權所有・翻印必究】

本書若有缺頁、破損，請寄回更換謝謝。